# 水彩/的基礎

從花草開始練習技法，工具、調色、構圖、技法全面解惑，
——————————————————— 輕鬆走進美好的繪畫世界！

冰兒蕭蕭 著

VE0091

# 水彩的基礎

從花草開始練習技法，工具、調色、構圖、技法全面解惑，輕鬆走進美好的繪畫世界！

| | |
|---|---|
| 作　　　者 | 冰兒蕭蕭 |
| 總 編 輯 | 王秀婷 |
| 責任編輯 | 張倚禎 |
| 版　　權 | 徐昉驊 |
| 行銷業務 | 黃明雪、林佳穎 |
| 發 行 人 | 涂玉雲 |
| 出　　版 | 積木文化 |
| | 104台北市民生東路二段141號5樓 |
| | 電話：(02) 2500-7696｜傳真：(02) 2500-1953 |
| | 官方部落格：www.cubepress.com.tw |
| | 讀者服務信箱：service_cube@hmg.com.tw |
| 發　　行 | 英屬蓋曼群島商家庭傳媒股份有限公司城邦分公司 |
| | 台北市民生東路二段141號11樓 |
| | 讀者服務專線：(02)25007718-9｜24小時傳真專線：(02)25001990-1 |
| | 服務時間：週一至週五09:30-12:00、13:30-17:00 |
| | 郵撥：19863813｜戶名：書虫股份有限公司 |
| | 網站：城邦讀書花園｜網址：www.cite.com.tw |
| 香港發行所 | 城邦（香港）出版集團有限公司 |
| | 香港灣仔駱克道193號東超商業中心1樓 |
| | 電話：+852-25086231｜傳真：+852-25789337 |
| | 電子信箱：hkcite@biznetvigator.com |
| 馬新發行所 | 城邦（馬新）出版集團 Cite（M）Sdn Bhd |
| | 41, Jalan Radin Anum, Bandar Baru Sri Petaling, 57000 Kuala Lumpur, Malaysia. |
| | 電話：(603) 90578822｜傳真：(603) 90576622 |
| | 電子信箱：cite@cite.com.my |
| 製版印刷 | 上晴彩色印刷製版有限公司 |
| 封面設計 | 張倚禎 |
| 內頁排版 | 張倚禎 |

城邦讀書花園
www.cite.com.tw

《水彩必修课》，ISBN：978-7-5394-9347-3
版权 ©湖北美术出版社有限公司，作者:冰儿萧萧

2020年 3月10日　初版一刷
2021年 8月4日　初版二刷
售　價／NT$480
ISBN　978-986-459-220-3

Printed in Taiwan.

版權所有・翻印必究

國家圖書館出版品預行編目資料

水彩的基礎 / 冰兒蕭蕭著 .-- 初版. --
臺北市：積木文化出版：家庭傳媒城邦
分公司，2020.03
　面；　公分
ISBN 978-986-459-220-3(平裝)

1. 水彩畫 2. 繪畫技法

948.4　　　　　　　　　109000561

# 目錄 Contents

# Chapter I
# 選擇繪畫工具

**一幅構思許久的畫面，打算以水彩畫作的形式展現出來時，
就需要合適且品質良好的畫材工具的輔助。**

水彩畫材包括大家常見的畫筆、紙張、顏料等，也包括一些非常重要的輔助工具。每種畫材都有其獨特的特點，根據自己的作畫風格來選擇適合的畫具材料，才能事半功倍。

總體來說，畫材的品質與價格成正比，這也許是許多人頭疼的事情，如果根據預算選擇的畫材能夠滿足你的繪畫需求，那就是適合的，如果在技法正確的前提下，如何練習都達不到預期的效果，也許可以試試換成其他更加適合的畫材。品質良好的畫材工具能夠幫助你更加快速地掌握水彩技法和繪畫的感覺，也可以更完美地呈現出你所想表達的畫面。

# 一、畫筆

畫筆主要用於承載顏料，將其描繪於畫紙之上，繼而完成作品，是幫助我們將構思展現出來的最直接工具。選擇好用的畫筆，能使繪畫過程更加順利。建議大家從初學起就購買相對專業的畫筆，那麼如何選擇呢？首先從繪者的作畫風格來看，有的比較精細，適合使用筆頭較小，且筆尖聚合效果好的畫筆；有的偏寫意，繪者會更在意畫筆的吸水性和彈性；有的則更喜歡扁頭畫筆帶來的塊狀效果等等。諸如此類的考慮，決定了需要購買哪一類畫筆。

## 1. 種類

### 材質

畫筆的種類很多，按照材質來分，大致分為：動物毛畫筆、人造纖維畫筆、混合毛畫筆。

動物毛畫筆是公認最好用的，尤其是貂毛畫筆，同時兼具良好的聚合效果、彈性和吸水性，非常適合繪製水彩畫，但因其較貴的價格讓人望而卻步，如此人造纖維畫筆便應運而生了。人造纖維畫筆彈性強，但吸水性較弱，繪畫時需頻繁更換不同型號的畫筆，來完成細節和大面積刷色，因其勝在價格便宜，也成為很多初學者的首選畫筆。如果想兼顧兩種功能，混合毛畫筆也是個不錯的選擇，這類畫筆在一些較軟的動物毛裡添加人造纖維或其他硬毛，能達到既吸水又保有彈性，且筆尖相對尖挺的效果，但總體表現仍不及純貂毛畫筆。

### 筆頭形狀

按照筆頭形狀來分，大致分為：圓頭、扁頭和特殊形狀。這些不同形狀的畫筆都有如上不同材質的分類。

圓頭的畫筆較常用，更適合繪製插畫，有著尖挺的筆尖和渾圓的筆肚，能夠勝任精細的刻畫，也可用於大面積刷色。而扁頭畫筆則較多使用在風景題材當中，常用於大面積刷色，或塊面效果，扁頭畫筆在顏料擴散性不是很好的情況下，能刷出比較成功的大面積色塊。特殊形狀的畫筆是能完成特殊效果的工具，比如劍鋒形、榛形、扇形、針點形等，在插畫繪畫中並不常使用，但我有時會用扇形筆完成撒點的效果。

### 毛筆

還有一種畫筆需要單獨拿出來講，那就是毛筆。按照傳統的分類，水彩屬於西洋畫，所用畫筆普遍是貂毛、松鼠毛等材質，而毛筆材質通常是狼毫、羊毫、兔毛、馬毛等，兩者共通之處是吸水性佳，聚合效果好。而毛筆的價格要比貂毛等畫筆便宜不少，所以很多人喜歡用毛筆來畫水彩，尤其是愛好古風和花鳥題材的繪者們，能夠選到幾枝好用的毛筆，同樣可以勝任水彩創作。

## 2. 型號

畫筆的型號尺寸劃分細緻，從最小的 000 號到特大的 24 號。我們當然不用全部買回來，只需根據自己平時的作畫尺寸選擇即可。如果購買人造纖維類的畫筆，一般可以隔號選擇，例如 1、3、5 號或者 2、4、6 號等，這樣便能勝任多種細節和大面積的繪畫。如果購買貂毛等動物毛的畫筆，兼具細節刻畫的能力和大面積上色的能力，例如達芬奇 428 這類動物毛畫筆，則可以不用選擇太小型號和過大型號的畫筆，直接購買同樣型號的一兩枝即可。

## 3. 保養

使用昂貴的畫筆時，只要注意保養就可以增加使用壽命，這無疑是另一種省錢的方法。在長期使用後有損耗的畫筆，還可以用於外出寫生或者速塗等練習，幾乎能夠一直用到筆鋒磨光為止。一枝未使用過的全新畫筆，其筆毛是硬的，是因為使用了固定膠，一方面避免在運輸過程中毛質受損，另一方面可以隔絕空氣，使筆毛不會受潮等影響。在開筆時，使用溫開水，將畫筆伸入水中浸濕，畫筆會不斷吸水膨脹直至筆毛完全散開，然後用手指順著筆毛輕揉，將附著在畫筆上的殘膠和浮毛洗掉，反覆幾次即可。之後稍用力將筆毛中的水分甩出，或者用紙巾輕輕吸掉水分，平放或者筆頭朝上插入筆筒。

在繪畫過程中，畫筆最好放置在筆擱上，筆擱不要太高，只要畫筆放上去筆頭沒有碰到桌面即可，這樣畫筆沾取的顏料就不會過多地跑到筆根深處。切忌將畫筆筆頭朝下插在洗筆桶裡，否則毛筆（尤其是動物毛）很容易受損，甚至會一直處於彎曲的狀態，無法使用。畫筆應該要定期做保養，使用專用洗筆的肥皂清洗掉殘留在筆毛深處的顏料。如每天作畫，一星期集中清洗一次即可。

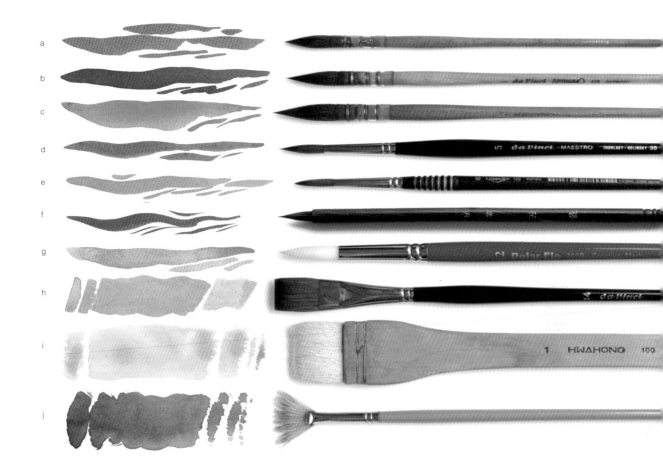

**a. 達芬奇（Da Vinci）ARTISSIMO 系列 428 純貂毛古典水彩畫筆（0 號）**

這個系列的畫筆型號不能按以前的經驗來選擇，雖然最小號是 0 號，但尺寸相當於正常號碼中 8 號的大小。在 A4 大小的創作中，我長期使用的是兩枝 0 號，無需其他小號畫筆。這個系列的畫筆是我的最愛，簡直是萬能畫筆。

**b. 達芬奇 ARTISSIMO 系列 428 純貂毛古典水彩畫筆（1 號）**

用於 A3 大小的創作。

**c. 達芬奇 ARTISSIMO 系列 428 純貂毛古典水彩畫筆（2 號）**

用於 A3 大小的創作。

**d. 達芬奇 V35 純貂毛水彩畫筆（5 號）**

被譽為「細節神器」的 V35 更適合刻畫細節和拉細線條，它的筆鋒瘦長，我常用來刻畫人物五官和植物的精細部分（當然 428 也是非常適合的）。

**e. HABICO 120（6 號）**

德國歷史悠久的製筆品牌。我使用的這枝畫筆很適合小面積的刻畫，筆頭不像達芬奇 V35 那麼尖，能兼顧上色和勾勒細節，是繪畫小幅水彩畫時經常使用的畫筆，CP 值很高。

**f. 雲月筆莊（簪花）**

一直以來我都沒有勇氣使用毛筆來畫水彩，因為以前接觸到的毛筆多少都有些問題，例如掉毛、聚合效果差、彈性不好等。

後來偶然尋到了一家筆莊，發現了這枝畫筆。它使用起來非常輕巧，筆毛柔軟有彈性，畫出的線條柔和有張力，細節刻畫也能勝任，而且品質穩定，解決了我所有的顧慮，我非常喜歡。

**g. Polar Flo 700R 圓鋒水彩畫筆（12 號）**

這是一枝用來輔助繪畫的畫筆，這枝畫筆使用人造纖維，筆毛柔軟且彈性好，常在繪畫過程中幫助暈染色塊邊緣、暈開生硬的筆觸時使用，可以選擇其他任意品牌的畫筆來替代這枝畫筆。

**h. 達芬奇 1311 純貂扁平頭水彩畫筆（14 號）**

圓頭畫筆有像針一樣的筆尖，不適合用來刷背景色或者做大面積的暈染效果，這時如果使用一枝能夠充分吸水的扁頭畫筆則會更加順手。

**i. 華虹（Hwahong）羊毛排刷（1 號）**

羊毛的材質較柔軟，彈性不好，所以這類筆沒有作為我繪畫的常用筆，而是在刷水和裱紙的過程中使用。不必在意它的缺點，只需要吸水性好即可。

**j. 莫蘭迪豬鬃扇形筆（2 號）**

在特殊形狀畫筆中，我使用扇形筆來做撒點的效果。比起使用牙刷，使用扇形筆不會弄髒手指而且更容易控制。當然，如果你已經習慣使用牙刷來撒點也可以。

# 二、紙張

水彩繪畫需要使用專業的水彩紙，這些專用紙張能夠最大程度地呈現出水彩的水色效果。與國畫使用的宣紙對比，在宣紙上作畫，濕潤的筆觸會逐漸擴散暈染；在乾燥的水彩紙上，濕潤的筆觸卻不會擴散，而會形成清晰的邊界。水彩紙這種特性決定了水彩獨特的繪畫方法，後面的章節將詳細向大家介紹。那麼怎樣選擇合適的水彩紙呢？下面將介紹幾種常見的水彩品牌以及它們的特點。

## 1.種類

### 從紋理看

水彩紙有不同的紋理：粗紋（ROUGH）、中紋（CP）、細紋（HP）。在紙張製作的時候，被不加熱的滾筒壓過的紙稱為冷壓紙，因包裹的織物紋理不同生成粗紋或中粗紋的水彩紙；被高溫滾筒壓過的紙稱為熱壓紙，生成的是細紋理的水彩紙。

粗紋理的水彩紙因其紋理粗糙，不適合細節描畫，也不適合插畫繪畫，但因其吸水能力好、乾燥速度慢，非常適合大幅的風景繪畫。中紋理的水彩紙乾燥速度適中，紋理相對平整，初學者極易上手，能夠兼顧各種繪畫題材。細紋水彩紙適合精細刻畫和多層疊加的畫法，畫出的作品非常細膩，但由於表面過於光滑，無法留存過多水分，所以乾燥速度很快，需要繪畫者擁有熟練的水彩技法。無論哪一種紋理的紙張，紋理樣式和性質都會因品牌的不同而稍有區別，需根據你的繪畫風格來選擇。

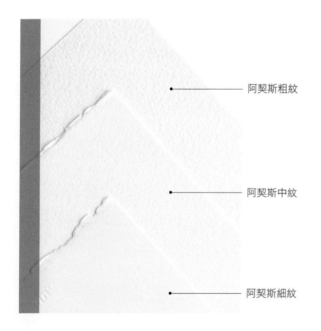

阿契斯粗紋

阿契斯中紋

阿契斯細紋

### 從基重看

水彩紙的基重不同，則厚薄也不同。基重即每平方公尺紙張的重量，以公克（$g/m^2$ 或 gsm）為單位。越重的水彩紙越厚，常見的有 190 公克、200 公克、300 公克、600 公克等。不同厚度的水彩紙其顏色呈現和吸水性都有不同，越厚的水彩紙越硬挺，價格也更貴。初學者普遍選擇 200 公克以下的水彩紙做練習，300 公克的水彩紙用於完整作品的創作。

### 從材質看

水彩紙的原料有木漿、棉漿、半棉漿等。木漿紙（例如康頌巴比松〔CANSON Barbizon〕）相對比較便宜，容易製作，價格較低，但是在水彩的暈染和顯色方面不盡如人意，無法畫出氤氳柔和的效果；棉漿紙（例如康頌阿契私〔CANSON Arches〕）使用棉纖維，製作成本高，價格也會貴一些，在水彩表現力上也是絕佳之選，能夠展現出水彩獨有的魅力，非常適合大面積暈染和色彩混合；半棉漿紙（例如法比亞諾〔Fabriano〕50% 棉）效果比純木漿好，也有不錯的效果，但還是不及純棉漿紙。

建議哪怕是初學者，也盡量選擇棉漿的水彩紙，這會讓你接觸水彩的過程更加愉悅，也更容易表達出你想要的效果。

### 從顏色看

水彩紙大體上都是白色的，但由於天然原料稍有不同，所以各個品牌的水彩紙顏色也略有區別，有的偏黃，有的是自然白色。因為水彩顏料的透明特點，畫在水彩紙上會透出紙的顏色，所以越白的水彩紙越能更純粹地顯現出顏料本身的顏色，偏黃的紙在畫紫色的作品時會略微顯灰。近年來，由於眾多繪者的需求，出現了高白的水彩紙，紙面非常潔白，且紙張的表現效果不變，是相對更好的選擇。

## 2. 品牌

水彩紙有非常多的品牌，每個品牌都有各自的特點，大家普遍熟悉的水彩紙有康頌巴比松、康頌阿契斯、獲多福（Waterford）、法比亞諾等。

### 我常使用的水彩紙

我的創作題材多是花卉與人物。在花卉畫法上，比較喜歡水色交融的感覺，喜歡一些筆觸和水花的存在，所以經常使用阿契斯純棉中粗、法比亞諾純棉細紋和獲多福純棉細紋，它們可以讓我有比較充足的混色時間，也比較容易做出想要的水花效果。在人物創作中，喜歡使用阿契斯細紋水彩紙，細膩的紋理適合非常精緻地刻畫出人物的五官和頭髮等細節，多層疊色的畫法也不容易跟底色混色，使得繪畫過程非常輕鬆。水彩紙有太多選擇，使用感受也不盡相同，大家可以多多體驗，找出與自己風格和繪畫習慣相契合的水彩紙。

阿契斯純棉水彩紙

法比亞諾純棉水彩紙

法比亞諾半棉水彩紙

獲多福純棉水彩紙

### 特點

● 阿契斯

價格稍貴但品質很好，很多繪者都喜歡使用這款紙，無論是寫實厚塗，還是輕薄疊色，都能完美展現，與其他紙相比更加顯色。此款紙張有三種紋理可供選擇，其中，細紋理非常光滑，掃描後也看不見紙紋，適合需要發表印刷的作品。

● 法比亞諾

有純棉漿、半棉漿、25% 棉漿，還有不同的系列，我使用的是 Artistico 純棉系列，水分承載力不錯，顯色好，很喜歡用這款紙來畫花卉。混色時乾燥速度適中，細紋紋理較細膩，價格適中，推薦初學者使用。

● 獲多福

最早只有偏黃的本白色，後來生產高白版本，使用起來色彩呈現更加純粹，價格比阿契斯便宜，能夠勝任大面積刷色和細節刻畫，是一款 CP 值很高的棉漿紙。

---

## 3. 保存方法

市面上販售的水彩紙有封膠本和單張販售的樣式。四面封膠的水彩本比單張販售的水彩紙稍貴，但是好處是因為封了膠水，直接在水彩紙上作畫就不用裱紙了，省時省力。但如果你的繪畫習慣是先打草稿，然後使用透寫台描線稿的話，那封膠的水彩本可能就不太適合了，因為需要先將單張畫紙取下來再描圖。另外，封膠的水彩本不容易受潮，便於保存，已經開封使用

的封膠本如果長期不用，也可以用保鮮膜包裹起來，防止受潮。

單張販售的水彩紙是比較經濟實惠的，為了方便存放，買回來之後一般需要先切割成稍小的尺寸，並放到涼爽乾燥處保存，避免陽光直射。如果在南方比較潮濕的地區，盡量使用密封袋將紙裝起來，隨用隨取，還可以加入乾燥劑來防潮。

# 三、顏料

水彩是一種能夠用水色流動表現情感的繪畫形式，這也是很多人喜歡水彩的原因之一。水色流動，富於變化，充滿不確定性，使得水彩極具魅力。要能夠很好地在紙面上表現出想要表達的效果，選擇一款品質優良的水彩顏料是必不可少的。另外，還要通過不斷練習，發現與總結顏料的特點，使我們使用的顏料能夠更加契合自己的色彩感覺，最大程度發揮出它們的優勢。

## 1. 如何選擇品牌

與紙張和畫筆一樣，水彩顏料也有非常多的品牌，初學者往往挑得眼花撩亂，我在最初繪畫的時候也很茫然，希望挑選到一款滿意的顏料，但預算有限。後來漸漸接觸和使用多種價位的顏料，才清晰地認識到一分錢一分貨是很有道理的，所以建議大家與其購買一大堆廉價的顏料，不如直接購買專業的水彩顏料，反倒可以節省開支，使用起來也會更順手。有些品牌的學生級顏料也供專業繪畫使用，如溫莎牛頓歌文（cotman）水彩、美利威尼斯（Venezia）系列水彩都是學生級顏料，學生級別不及大師級別的顏料那麼透明，穩定性稍差，如果大家並不是要將作品無損地永久保存，只是作為日常練習或者愛好的話，也可以使用學生級別的顏料。

顏料中的顏色還有等級之分，等級越高價格越貴，但這並不說明品質越好，而是等級越高的顏料使用的原料越稀有，通常是貴金屬或者純天然礦石（寶石），所以價格自然很高，大部分常用的色彩都是低等級的。

### 水彩顏料包裝

水彩顏料主要有塊狀和管狀兩種包裝型態，按品質來說，不同包裝的顏料本質上是沒有區別的，不論是塊狀還是管狀顏料，都需要用水稀釋，繪畫效果基本上也都一樣，選擇哪種包裝的顏料是根據自己的繪畫習慣來決定的。

塊狀顏料表面乾燥，體積小巧，便於攜帶，所以相對比較適合外出寫生時使用。塊狀顏料販售時一般都會搭配顏料盒，不論是塑膠外盒還是琺瑯鐵盒，都可以作為調色盤使用，在戶外寫生非常方便。

管狀顏料在使用時，需要事先擠入顏料盒裡，所以還需另外購買合適的顏料盒。管狀顏料容易沾取，更易調出大量繪畫用色，方便使用，一般在固定的繪畫場所裡，使用管狀顏料是很方便的。

### 常見水彩品牌特點

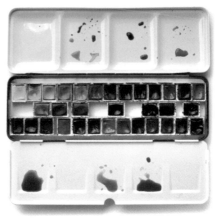

溫莎牛頓專家級塊狀水彩套裝＋少量自配色

管狀　　　　　塊狀

● 溫莎牛頓專家級 Winsor&Newton Professional

一款百搭且品質穩定的水彩顏料，在眾多藝術家級別顏料中頗有口碑，能夠兼顧多種繪畫題材。塊狀套裝的 CP 值很高，灌裝得非常飽滿，色粉比較充足，看似很小一塊，卻很耐用。此款顏料沾取容易，色彩搭配協調，顏色穩重大氣，混色均勻，具有極高的透明度，進行多層次的顏色疊加，仍能保持畫面乾淨清新，非常適合繪製插畫。早期英國製的套裝品質很好，後來法國製的品質有些浮動，但整體來說沒有太大的影響，是一款非常值得入手的水彩顏料。

## ● 美利藍 MaimeriBlu

這是一款有著極強擴散性的顏料，非常適合混色暈染，有塊狀和管狀可選。顏料膠質較多，但溶水後無太大影響，色彩幾乎不需要畫筆的幫助就可以混合得非常均勻。也正因此特性，初學者不太容易控制它擴散的範圍，尤其是在小範圍的混色中，往往容易出現色彩互相推擠的現象，需要多加練習來掌握其特性。管狀 CP 值很高，但是自配顏色是初學者較為頭疼的事情，後面章節會針對如何自選顏色給出建議。

## ● 史明克貓頭鷹大師級 Schmincke Horadam

這是一款各顏色之間比較和諧的顏料，色彩不會太亮，非常適合風景、動植物等繪畫題材，大師級色彩深沉，學院級清新淡雅。有塊狀和管狀可選，塊狀的灌裝色粉使用較少，比較容易沾取，使用時間相對較短。

## ● 丹尼爾‧史密斯 Daniel Smith

這款顏料有非常豐富的色號，分為三個系列：超細緻系列、礦物寶石系列和珠光系列，其中礦物寶石系列多採用真實礦物寶石，經過特殊工藝研磨製作而成，有著非常美麗細膩的特殊沉澱肌理；珠光系列則在色料中添加反光成分，能夠繪製出帶有珠光色澤的獨特效果，美麗又有趣。顏料包裝型態有管狀和水彩棒兩種，其中水彩棒的形式新穎且方便，沾水後可以直接繪畫，也可以切割成小塊當作塊狀顏料來使用。此款顏料能夠展現出與其他傳統水彩不一樣的水彩肌理效果，是近年來非常受追捧的一款顏料。

## ● 老荷蘭 Old Holland

一款有著悠久歷史的顏料品牌，其水彩顏料以高色彩濃度著稱，採用高品質的色粉原料，並以傳統手工技術製作，具有非常優秀的色彩強度和色彩飽和度。對初學者來說，這款顏料與其他顏料相比，並沒有特別顯著的突出，許多高於其他品牌顏料的特性也無法感受得太深刻，而且價格居高，雖然是一款高品質的水彩顏料，但不建議初學者購買。

## ● 好賓 Holbein

有塊狀和管狀兩種包裝，此款顏料也有眾多套裝可選，是一款比較「有活力」的顏料，色彩明亮濃郁，非常適合繪製清新亮麗的插畫。因其顏料中不含牛膽汁，所以擴散性不佳，容易控制，極易出水花水痕，可以選購塊狀或者液體牛膽汁來改善擴散性。色系中比較特殊的小清新顏色是此款顏料的一大亮點，大支的管狀顏料價格也非常公道，適合初學者使用。

## ●新韓 Shinhan

這是一款韓國水彩顏料，與歐美等傳統水彩品牌不同的是，這款韓國顏料與日本的好賓水彩顏料的色系都有著較為明顯的插畫傾向，都是色彩明亮且沒有太多肌理變化，繪畫時容易出現水花水痕，我比較喜歡用這款顏料來畫花卉題材的作品。新韓水彩有管狀和套裝出售，色彩搭配比較協調，價格親民，CP 值比較高。

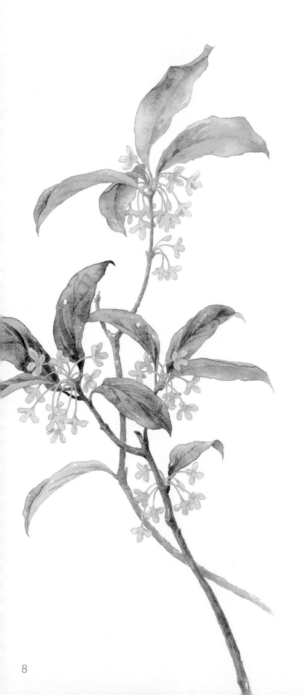

### 我常使用的水彩顏料

日常繪畫使用的水彩顏料主要有三種：溫莎牛頓專家級水彩 24 色（塊狀）、美利藍水彩（管狀）、新韓專業水彩顏料 30 色（管狀）。我是按照繪畫需求來搭配使用的，溫莎牛頓專家級水彩基本滿足我在商業插畫範圍內的繪畫需求，色系穩定、擴散適中、色彩良好，能夠兼顧許多題材，是百搭的一款顏料；美利藍水彩主要滿足在繪畫過程中，需要表達良好的色彩擴散性，以及著重表達畫面中細膩的色彩流動效果時使用，能夠與傳統的溫莎牛頓專家級互補長短；新韓專業水彩顏料是色彩比較亮麗的顏料，能夠輕鬆畫出水彩沖刷形成的水花和水痕，是一款較為適合練習的水彩顏料，可以彌補前兩種顏料水花不明顯的不足。這三種顏料的搭配使用基本滿足我對水彩繪畫的需求，本章節所提到的其他水彩品牌也都是非常著名且品質良好的，有時候我也會搭配使用，應用到畫面中恰好需要它們的地方。水彩顏料的品牌眾多，沒有哪一款是萬能的，只需認清自己的需求，選擇這一特性突出的水彩品牌即可。

### 初學推薦

如果只想先購買一款水彩顏料作為日常練習使用，並且傾向於畫出明亮色彩效果的作品，建議選擇新韓專業水彩顏料。這款顏料的價格較低，色彩亮麗，透明性較高，是 CP 值很高的套裝水彩。

如果想購買一款能夠長久使用的高品質水彩顏料，建議選擇溫莎牛頓專家級水彩，塊狀或者管狀都可以，這款顏料各方面優勢相對比較均衡，能夠兼顧多種題材。

如果所畫題材以風景類、動物類居多，或者傾向於畫面色彩和諧，想要相對深沉一些的色彩，則可以選擇史明克貓頭鷹，其學院級的 CP 值較高，大師級的水彩質感較好。

如果想嘗試豐富、奇特、多變的水彩肌理變化，丹尼爾·史密斯是不二之選。

## 色卡

下面將溫莎牛頓專家級水彩和美利藍水彩的色卡繪製出來，這也是當你買到新顏料需要做的第一步。繪製的色卡通常按照彩虹色階排列，或者按自己的使用習慣排列，顏料在顏料盒裡的位置與色卡的顏色順序一致。本書以單色色標展示，大家也可以繪製成漸變色卡或其他可愛造型的創意色卡。

### 溫莎牛頓專家級水彩色卡

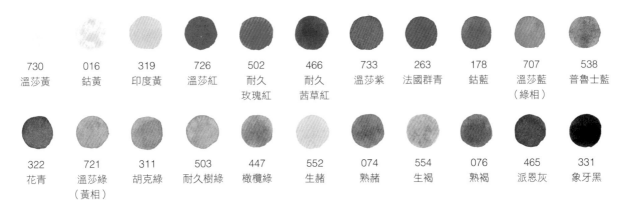

| 730 溫莎黃 | 016 鈷黃 | 319 印度黃 | 726 溫莎紅 | 502 耐久玫瑰紅 | 466 耐久茜草紅 | 733 溫莎紫 | 263 法國群青 | 178 鈷藍 | 707 溫莎藍（綠相） | 538 普魯士藍 |
|---|---|---|---|---|---|---|---|---|---|---|
| 322 花青 | 721 溫莎綠（黃相） | 311 胡克綠 | 503 耐久樹綠 | 447 橄欖綠 | 552 生赭 | 074 熟赭 | 554 生褐 | 076 熟褐 | 465 派恩灰 | 331 象牙黑 |

> **備註**
> 本色卡是溫莎牛頓專家級套裝的一種配色，此顏料套裝的配色會有隨機少量變化的情況，並不影響使用。此套裝是 24 色，綜合本書特點，去掉了土黃和白色。

### 美利藍水彩自配色卡

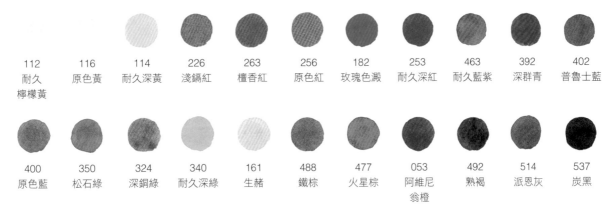

| 112 耐久檸檬黃 | 116 原色黃 | 114 耐久深黃 | 226 淺鍋紅 | 263 檀香紅 | 256 原色紅 | 182 玫瑰色澱 | 253 耐久深紅 | 463 耐久藍紫 | 392 深群青 | 402 普魯士藍 |
|---|---|---|---|---|---|---|---|---|---|---|
| 400 原色藍 | 350 松石綠 | 324 深銅綠 | 340 耐久深綠 | 161 生赭 | 488 鐵棕 | 477 火星棕 | 053 阿維尼翁橙 | 492 熟褐 | 514 派恩灰 | 537 炭黑 |

**Tips**

後面章節中會講解調色的部分，當調色時混合出的色彩正是你想要的，而且會經常使用的話，建議將這些常用色加入到標準色卡裡，並記錄下調配的原始顏色和比例，以後再次使用時，就可以很快速地找到了。

可以看到，不同顏料的色彩呈現還是會有差異，搭配的色彩系統也不同，所以使用不同品牌的顏料所畫出的作品都會有顏料本身的色彩氣質，沒有哪種最好，只有哪種最合適，哪種最契合自己的色彩風格。

> **備註**
> 這款顏料全部都是自己搭配的顏色，主要參考溫莎牛頓專家級的色相自主搭配，除去基礎顏色，我還加入了幾個個人喜歡和方便繪畫的顏色，淺鍋紅（226）、玫瑰色澱（182）、阿維尼翁橙（053）。

## 2. 顏料的特性

水彩顏料有自己的特性：透明度、擴散性、耐光性等，瞭解這些特性有助於挑選到合適的顏料，也能夠幫助我們在繪畫時使用恰當的顏料。要瞭解所有品牌各個顏色的特性和區別不是件容易的事情，首先需要很高的購買成本，其次，這些特性的差異也並不是那麼明顯，所以初學者購買由同一品牌整盒調配好的套裝是比較方便的，再花時間瞭解現有顏料的特性，使用一段時間之後，若有想法去嘗試其他品牌，可以再斟酌購買，或者單支購入，來補齊自己的色彩系統。這裡講解的顏料知識，希望能夠節省大家自己去研究的時間，幫助大家將更多的精力投入到如何使用顏料和水彩技法的練習當中。

### 顏料的組成

水彩顏料由色粉和黏結劑混合而成，也有的顏料是化學調配製劑。有的色粉提取於動植物，有的是純天然的礦物質，這些色粉被研磨成極微小的顆粒，加入黏結劑，製作成塊狀或管狀的顏料，繪者使用的時候再用水稀釋。黏結劑普遍使用阿拉伯膠，有的品牌也會加入蜂蜜來做黏結劑。

### 透明度

原色黃　原色紅　原色藍　深群青　胡克綠　派恩灰　淺鎘紅　淺鎘黃　威尼斯紅

上圖以美利藍水彩顏料為例，可以看出不同顏色的透明度不一樣：前三個顏色在黑色墨線上幾乎沒有留下痕跡，屬於透明顏色；中間三個有微弱遮蓋力，屬於半透明顏色；最後三個有非常強烈的遮蓋力，屬於不透明顏色。

**Tips**

在後面的章節中還會講解調色部分，在進行色彩調配時，如需混合幾種顏料調配出另一種顏色，盡量使用透明或半透明的顏料。進行多層堆疊刻畫時，也盡量選擇透明或半透明的顏料，這樣各個層次才看得清楚，顏色也更透澈。如果使用不透明顏料進行堆疊，就如同在畫紙中混入泥漿，使畫面混濁。完全不透明的顏料可以單獨使用，它們的色彩強烈，在水彩表現上也非常有用。

與廣告顏料、油畫和國畫使用的顏料相比較，水彩顏料是相對透明的，正是因其有很高的透明度，才可以進行多層次的色彩堆疊，使畫面能夠呈現出豐富的色彩流動感。大部分水彩顏料是透明的，也有半透明和不透明的顏料。決定顏料透明度的主要因素是色粉的成分，透明的顏料使用起來就好像小孩子用的水彩筆，均勻柔和，沒有太突出的特點。而使用貴金屬或者天然礦石製作的顏料往往不透明，有些還會產生特殊肌理變化，恰如其分地使用這些顏料，可以繪製出有質感的畫面。還有一些是介於透明和不透明之間的半透明顏料，也是水彩顏料中較常見的。初學者需要瞭解手中現有顏料的透明屬性，才能在繪畫中運用自如。

當需要用遮蓋的方式來表達畫面時，可以用一些輔助的顏料或遮蓋液進行修飾。我常使用的有遮蓋力的顏料是好賓古彩（Irodori）和巨匠（Nicker）漫畫修正液，常用古彩中的黃色系顏料來刻畫花蕊的部分，還會使用古彩中的胡粉進行細小的白色區域刻畫，用漫畫修正液進行大面積的遮蓋和撒點等。還有一種高光用筆遮蓋力很強，用在細小的區域非常方便。

a. 好賓古彩
b. 好賓山吹、檸檬、胡粉
c. 巨匠漫畫修正液
d. 三菱高光筆

## 擴散性

水彩顏料塗畫在濕潤的畫紙上會有向外散開的特性，濕潤的顏色之間接觸後也會互相滲透擴散，這種效果唯美多變，能夠畫出非常水潤的效果，也適合表達氤氳的畫面氛圍。不同品牌的顏料擴散性也不同，製作時加入牛膽汁，顏料擴散性會更好，在濕潤紙面上呈毛茸茸的擴散狀，顏料之間的滲透也更加均勻柔和。沒有加入牛膽汁的顏料較好控制，但各顏料混合時容易停滯不擴散，進而形成水痕。市面上有單獨出售的液體或固體的牛膽汁，在使用顏料時適量加入可改善顏料的擴散能力。不透明的顏料和有沉澱特質的顏料在紙面上擴散性也不佳，容易掉進紙縫，從而形成比較特殊又富有質感的水彩肌理。用一些練習瞭解現有顏料的擴散能力，能夠幫助我們更準確地瞭解它們在紙面上所擴散的範圍。

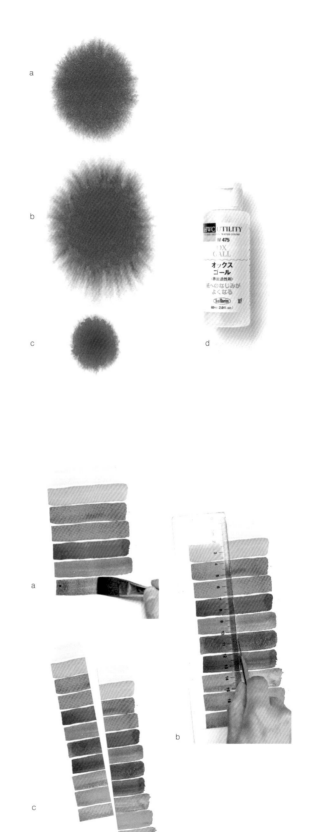

a. 溫莎牛頓專家級水彩擴散性良好，邊緣柔和。
b. 美利藍水彩擴散範圍大，過渡柔和，但因其散開速度過快，往往不太容易控制顏色的範圍。
c. 新韓專業水彩顏料擴散較慢，邊緣容易形成痕跡，也因其不良的擴散性，反而容易畫出漂亮的水花。
d. 好賓牛膽汁

## 耐久性

考量顏料的特性還有一項重要的指標——耐久性。購買到新顏料後，要認真查看包裝說明，一般的包裝上面都會標註該顏色的耐久性——持久、中等持久、無法抵抗潮濕、光照下易褪色等。若你的作品只是作為日常練習，或者畫在水彩本裡，不太在意耐久性，那麼大可隨意畫。如果你的作品將會在光照下展示很久，那麼一定要避免使用易褪色的顏料，否則過段時間，作品的顏色就有可能不見了。

如果自己挑選單個顏色，盡量不要選擇耐久性不佳的顏色，比如溫莎牛頓專家級裡的普魯士藍就是一個不穩定顏色，在光照下會褪色，在黑暗中會恢復。為了考量現有顏色的耐久性，建議大家做個小實驗，在水彩紙上將顏料逐一由上到下畫出色塊，乾透後從色塊中間將水彩紙裁開，得到兩張幾乎一模一樣的色卡，將其中一張夾到書頁裡保存，另外一張貼到有陽光的窗戶上，過幾個月再拿下來和書頁中的擺在一起對比，就能很直觀地知道這些顏料的耐久性了。

a. 在長條水彩紙上依次畫出所有顏色的色帶。
b. 等乾後用美工刀對半裁開。
c. 得到兩片一樣的色卡。

# 四、重要的幫手

除了以上三大畫材，一些小巧的工具也會成為重要的繪畫幫手，恰當地使用它們，會讓繪畫過程更加便利和愉快。

## 打稿用筆

在畫比較精細的水彩作品之前，構思出完整的形態和構圖非常重要，需要事先在水彩紙上畫出線稿。我常用的打稿用筆有：自動鉛筆、彩色鉛筆、水溶性彩色鉛筆和防水彩色針筆。這些工具會使畫面呈現不同的氣質風格，畫起來也很有趣。用前面三種筆畫出線稿，上色後就不明顯了，而防水彩色針筆畫出的線條顏色重，作品畫好後也會看到較明顯的線稿，整個風格是一種類似淡彩的效果。有很多可以作為打稿用筆的工具，大家不妨多嘗試一下。

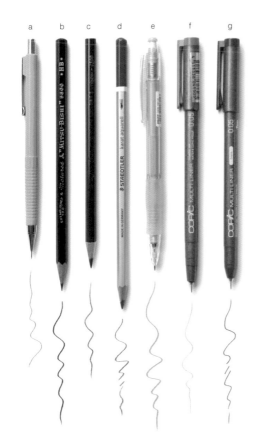

**a. 櫻花（SAKURA）自動鉛筆**
需要描繪最終的鉛筆線稿時，使用這款筆和 HB 的筆芯。

**b. 三菱（MITSUBISHI）鉛筆**
一般在畫草稿階段使用，便於修改。

**c. 蜻蜓（TOMBOW）彩色鉛筆**
書中出現的棕色線稿都來源於這枝彩色鉛筆，與水彩搭配非常和諧。

**d. 施德樓（STAEDTLER）水溶性彩色鉛筆**
這款筆遇水溶化成相應顏色，通常在不希望看出線稿的作品中使用，並且我會根據設定的水彩顏色使用顏色相近的水溶性彩色鉛筆。

**e. 百樂（PILOT）彩色鉛筆**
0.7mm 的筆芯有多種顏色但沒有棕色，相近的顏色只有橙色，但比較豔麗，適合對線稿不太在意的畫面。

**f. Copic 防水針筆（灰色）**
與鉛筆的效果非常相似，筆尖型號眾多，在水彩的使用中能夠留下清晰的線條，由於墨水具有防水性，所以線稿在作品完成之後也比較清楚。

**g. Copic 防水針筆（棕色）**
有清晰的棕色筆跡，與水彩搭配後線稿也較為突出，適合在暈染時露出少許線稿，不要完全沿著線稿邊緣上色，能夠畫出類似鋼筆淡彩的效果，這樣線稿就成為了作品的一部分。

## 調色盤

調配顏色需要使用面積夠大且不易染色的調色盤，常見的材質有塑膠、陶瓷和琺瑯三種。塑膠和琺瑯的調色盤容易染色，一些著色力強的顏料使用後如果不及時清洗，很容易染色，長久下去調色盤就變色了，再調配顏色的時候，就會看不清顏色原本的色彩。相比之下，陶瓷的調色盤就很不錯，我常使用的是廚房用的普通白色陶瓷淺盤，大小夠大且方便，價錢也很便宜。現在市面上能夠買到分格的陶瓷調色盤，也是非常不錯的選擇。使用陶瓷調色盤調色後，如果顏色還乾淨就不用清洗，等顏料略乾，倒蓋在桌子上，防止落灰，下次再加點水仍可繼續使用。

## 留白膠

由於水彩顏料沒有遮蓋力，繪畫時需先由淺色部分開始作畫，逐一加深。往往有一些小區域是淺色，周圍都是深色，作畫時預留出這些淺色部分需很小心，這時一支水彩用的留白膠就派上用場了。瓶裝留白膠使用時要用畫筆沾取，使用後需快速清洗，否則會傷筆，但好處是能像顏料一樣畫出比較精細的留白區域，也可以使用竹筆或削尖的竹筷子。市面上還有筆尖狀的留白膠，使用起來比較方便，但捏擠時不易控制出量，適合遮蓋不那麼精細的區域。

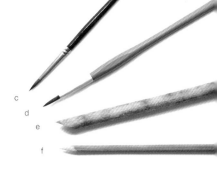

a. 好賓筆狀留白膠
b. 好賓瓶裝留白膠
c. 普通毛筆
d. 人造纖維筆
e. 自製簡易竹筆
f. 削尖的竹筷子

**Tips**

沾取留白膠時，盡量使用不常用的舊毛筆或人造纖維畫筆，然後先用肥皂水浸濕筆毛保護畫筆，這樣也更容易洗掉留白膠，接著沾取留白膠快速地遮蓋畫面的精細部分。

## 其他工具

**a. 繪王（HUION）透寫台**：用透光的原理，通過透寫台發出的光源，描繪出清晰乾淨的線稿，還能在描繪線稿時，重新安排畫作在水彩紙中的位置，方便進行多草稿組合構圖。

**b. 木畫板**：水彩紙在木畫板上摩擦力大不易移動，方便繪畫，在裱紙時也會用到。

**c. 美捷樂（MIJELLO）顏料盒**：寬敞的多格設計，沾取容易，配有與顏料盒同尺寸的調色盤，繪畫起來非常方便。

**d. 三格洗筆桶**：一格洗顏料，一格做二次清洗，剩下的一格裝乾淨的調色用水。也可以準備三個裡現有的小瓶子或罐子。

**e. 愛普生（ESPON）掃描機**：完成的水彩作品如需印刷和出版，要使用掃描機掃出電子稿。若畫稿使用較重紋理的水彩紙，那麼使用普通家用掃描機掃出的電子稿也會有清楚的紋理，效果並不好，所以可以選擇雙燈管的掃描機，掃描過程中可直接去除紙紋。

**f. 吹風機**：帶有冷風的吹風機也是繪畫必備，可以快速幫助畫面乾燥。

**g. 吸水布**：用來吸掉畫筆中過多的水分，也可用紙巾、海綿等代替。

**h. 噴霧瓶**：能夠噴出細膩水霧的小噴霧瓶，在裱紙、濕畫時快速為畫面補充水分。

**i. 筆擱**：方便將畫筆支撐起來。

**j. 蜻蜓筆式按壓橡皮擦**：適合在精細區域擦除鉛筆線稿，這種按壓式的橡皮擦很方便。

**k. 矽膠筆**：沾取留白膠用於遮蓋精細區域，我一般用來擦掉留白膠，因為都是膠類，互相有沾黏性，很容易把畫面中的留白膠擦起來。

**l. 蜻蜓橡皮擦**：用來修改草稿，擦大範圍的鉛筆線方便且乾淨。

**m. 施德樓全鋼製削筆器**：小巧的設計，全鋼製非常耐用。

**n. 描圖紙**：由於水和油互相排斥，為了不影響紙面效果，在繪畫時手掌與紙面盡量輕些接觸，避免大力按壓水彩紙，以免影響紋理，否則畫面會有明顯的痕跡，嚴重的還會出現指紋印痕。準備一塊學生用的透明塑膠墊板或使用描圖紙，作畫時墊在手掌下面，既不影響觀察整體效果，又能防止手部油脂污染畫紙。

**o. 牛皮紙水膠帶**：一面帶有化製澱粉，遇水產生黏性，能將水彩紙牢固地黏在畫板上，大量使用濕畫法時能夠保持紙面平整。

**p. 紙膠帶**：一面帶有重複黏性，可以反覆黏貼，不傷畫紙，適合作品四周留邊，或畫面中呈直邊幾何形的留白時使用。

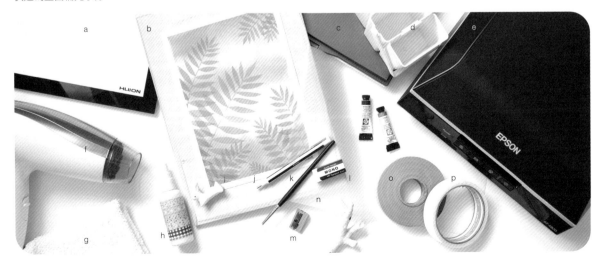

## 自製架空墊板

畫水彩時，尤其是繪製大面積暈染並有精細刻畫的作品時，通常會不小心把手掌碰觸到還沒有完全乾透的地方，造成顏色花掉，非常遺憾又懊惱，又或者某個區域需要自然乾燥而不得不停筆等待時間。為了解決這些問題，我自製了一塊架空墊板，這樣繪畫時手掌被撐起來，就不容易弄髒畫面了，如果有需要不妨也自製一塊吧！

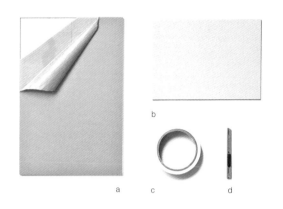

a. **透明壓克力板**：厚度約 3~4mm，硬度足夠，大小根據自己的畫作來定，一般 A4 大小就夠了。太軟的材質在使用的時候容易被手掌下壓的力量壓彎而接觸到畫紙，不透明的木板等又容易遮擋視線。

b. **厚紙板（灰板）**：一般是製作模型使用的，硬度和品質會好一些，在水彩本的最後一頁也有同樣的灰板，品質也不錯。

c. **雙面膠**：用來將厚紙板黏到壓克力板上。

d. **美工刀**

> **Tips**
>
> 厚紙板是壓縮的紙板，沒有過於尖利的邊角，不容易刮壞水彩紙。另外，純紙質的厚紙板表面沒有漆和油脂，不會污染到畫面，是比較合適的材料。如果你發現了其他厚度合適且不破壞水彩紙的材料，也可以替換嘗試。

### 製作方法

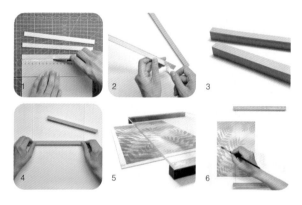

1. 將厚紙板裁成寬度、長度一致的長條狀，長度與壓克力板的寬度一致。

2~3. 將裁成長條狀的厚紙板疊在一起，先把壓克力板放在上面，測試看看使用正常繪畫力度下壓，墊板會不會接觸畫紙。將長條狀的厚紙板堆疊到合適高度，用雙面膠逐一黏貼起來。

4. 將黏好的長條狀厚紙板黏在壓克力板的邊緣。

5~6. 製作完成了，放在畫紙上試一下，再也不用擔心手掌弄髒顏色啦！

---

## 正確地裱紙

水彩繪畫中經常會運用濕畫法等技巧來表現畫面中水色交融暈染的效果，而水彩紙遇到大量的水就會起皺變得凹凸不平，使得濕畫時水色聚集或疏離，從而影響繪畫效果。為了得到平整方便的繪畫紙面，需要在進行大面積暈染之前進行裱紙。裱紙的工序就好像繪畫之前的一種儀式，讓心在裱紙的過程中平靜下來，讓手指靈活起來，讓精神集中到即將開始的畫作中，我覺得這是裱紙除了平整紙面以外的另一種意義。

### 裱紙步驟

1. 裁切一塊大小合適的水彩紙，這塊紙的範圍包括畫作區域、白邊區域和牛皮紙水膠帶黏貼區域（一般為1~2cm）。用鉛筆輕輕畫出三個區域的分界線，可以看出裱紙所用的畫紙要比單純一幅畫作的面積大一些。

> **Tips**
>
> 白邊區域是根據自己畫作的需要預留的，如果希望畫好的作品四周有一圈白邊，那麼在裁切畫紙的時候就要加上它的寬度；如果想要最終作品邊緣正好是紙的邊緣，那麼就去掉這個寬度，直接將畫作區域和牛皮紙水膠帶黏貼區域加起來作為裁切的畫紙大小。

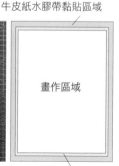

牛皮紙水膠帶黏貼區域

畫作區域

預留白邊區域

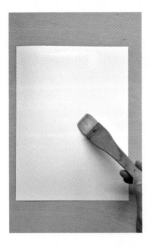

2. 將水彩紙的背面朝上放在木畫板上，用排刷將紙的背面全部刷濕，反覆刷水直到水彩紙吸收飽滿的水分，變得柔軟且平整。這時候的水彩紙比乾燥時略大一圈。

Tips

如果需要使用透寫台等設備描繪線稿，則在裁切完畫紙之後描圖，之後再進行後面的裱紙步驟。

3. 把吸收了飽滿水分的水彩紙翻過來正面朝上放在木畫板上，如果覺得畫紙背面水分被畫板吸收，可以輕輕拉起紙的一角，用噴霧瓶往畫板上噴些水，再慢慢將紙蓋下，之後用紙巾輕壓紙面和邊緣，排出裡面的氣泡，使畫紙完全貼合畫板。

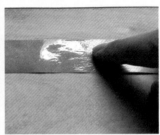

4. 剪出四條比畫紙四邊略長的牛皮紙水膠帶。膠帶摸起來有一點黏手的那面帶有化製澱粉，遇水就會出現黏性，用手或者小刷子沾水，把有膠的一面揉出黏性。初學者如果對裱紙動作不熟練，可以先處理一條膠帶，黏貼好之後再處理下一條。一般情況下，先黏貼畫紙的長邊。

5. 將有黏性的膠帶沿著之前畫好的外圈鉛筆線黏貼，一部分黏在畫紙上，一部分黏在畫板上，用指甲沿畫紙邊緣由上至下按，使膠帶與水彩紙緊密貼合。用同樣方法黏貼其他三個邊，水彩紙就裱好了。在畫紙漸乾的過程中，由於膠帶牢固地拉著畫紙，使得紙張不會縮小，從而得到平整的紙面。

6. 如果預留了白邊區域，則在裱紙之後用紙膠帶沿著內圈鉛筆線黏貼，遮蓋住這個白邊區域，在作品完成之後撕下紙膠帶就可以露出原來的紙面了。

Tips

紙膠帶具有重複黏貼的特性，遮蓋白邊區域後還可以撕下來而不破壞畫紙。牛皮紙水膠帶黏貼之後是非常牢固的，無法再與畫紙分離了。

全部完成之後，就用這塊水彩紙來完成一幅練習的小畫吧！大膽開始，感受水彩的魅力！

# 本章示範：粉色葉子

在開始學習水彩技法之前，大膽嘗試畫一幅小水彩吧！不必在意細節，也不用使用太多技巧，只需按照步驟一點點完成，在過程中感受水彩奇妙的水色變化。

顏料：溫莎牛頓專家級
畫紙：法比亞諾純棉水彩紙 細紋 300 公克
畫筆：達芬奇 428（1 號）

**A** 用乾淨的畫筆或排刷刷濕整個紙面，在調色盤中用溫莎紅加耐久玫瑰紅調出紅粉色，暈染在畫紙上，並以橫向畫波浪的方式下筆，接著洗乾淨畫筆再調出溫莎黃銜接暈染，交替銜接紅粉色，在溫莎黃暈染之後，畫入溫莎藍、紅粉色、溫莎黃，整個暈染過程都是在紙面還濕潤的狀態下完成的，可以畫得隨意一些。

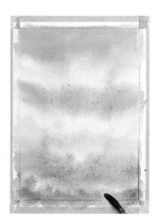

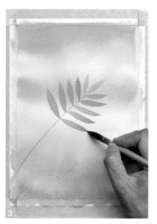

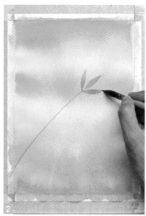

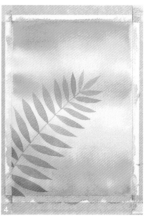

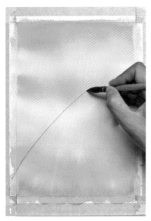

**B** 等底色完全乾透之後，用紅粉色隨意畫葉子，首先畫一根彎曲的葉柄，然後依次畫出其兩側的葉子，葉子整體向外伸展。

**C** 在之前畫好的葉子以外的位置繼續畫葉子，葉子大小有所變化，使用的顏色還是調出的紅粉色。

**D** 等之前的葉子完全乾透之後，開始畫一些有疊加效果的葉子，這時你不需要在意之前畫好的葉子的位置，只要畫好現在這片葉子就可以。用紅粉色畫出葉柄之後，畫兩側的葉子，與之前畫好的葉子疊加會出現清晰的色塊，這正是水彩顏料高透明性的神奇之處。

**E** 按照這個方向多畫一些疊加在一起的葉子，使畫面更加豐富，需要注意的是一定要等畫好的位置乾透之後再下筆畫相交疊的葉子。這幅清新的水彩練習作品就基本完成了，等畫面乾透之後，按照下面的步驟將作品從畫板上取下來。

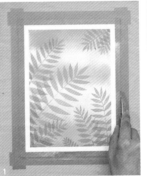

**F** 將紙膠帶慢慢撕開，露出原本的水彩紙，如果黏性太大，將牛皮紙水膠帶一起黏起也沒關係。撕掉四邊的紙膠帶之後，畫作的邊緣就出現了之前預留出來的白邊。

**G** 用美工刀沿著之前用指甲按出的水彩紙邊緣輕輕劃開水膠帶，水彩紙就可以與畫板分離開了，得到的作品四周還帶有一圈黏有部分水膠帶的區域。

**Tips**

如果想要去除殘留在木畫板上的水膠帶，只需用水浸濕一下，等膠帶軟化了之後就可以擦掉了。如果還有多幅同尺寸的作品要進行裱紙，那麼可以暫時不用去除殘留膠帶，只要在同個位置上繼續裱其他畫紙，等大量的膠帶堆疊到一定厚度之後，用手就可以輕鬆撕下來，之後再用水浸濕擦掉殘膠即可。

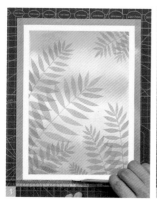
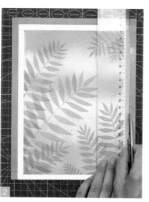

 **H**

在切割墊上沿著之前畫好的外圈鉛筆線，將黏有水膠帶的區域逐一割掉，就得到了帶有白邊的完整作品啦。嘗試改變使用的顏色，再畫一幅吧！

# Chapter 2
# 色彩的奧秘

在上一章，我們著重瞭解了顏料的一些基本特性，
這些顏料最後呈現在畫紙上的效果就是我們所能感
知到的色彩。

色彩也有特性。剛開始接觸時，你可能會因
為一些冗長晦澀的名詞解釋而苦惱或暈頭轉
向，這是很正常的。可以先熟讀一遍，然後
往下繼續學習和臨摹示範例子，在練習中體
會這些色彩知識，會更容易理解和掌握。

# 一、初識色彩

色彩有三個要素：色相、飽和度、明度。

## 1. 色相

一般來說，色相就是我們能夠感知出的不同顏色，例如紅色、黃色、橙色、藍色、綠色、棕色。色相是對色彩的一個整體感覺，比如小孩子通常很喜歡用紅色的畫筆，或者看到樹幹說是棕色的，看到天空就說是藍色的，這些都是人們對色彩的普遍印象。

七巧板玩具通常使用幾種常見的顏色色相來區別每個形狀，這樣的設計色彩鮮明，一目瞭然。

## 2. 飽和度

飽和度，可以簡單理解為顏色的鮮豔度或純度。飽和度越高的顏色越鮮豔，飽和度越低的顏色越暗淡。在水彩中，我們無法使一個已經高飽和的顏色變得更飽和。

### 降低色彩飽和度的三種方法

● 加水
顏料沒有加水之前是高濃度的，逐漸加水之後，顏色會越來越淡，飽和度隨之降低。

● 加入其他顏色
購買到的顏料一般都有很多個顏色，其中有一些顏色是飽和度很高的，例如玫瑰紅、黃色、原色藍，還有一些顏色是飽和度相對低的，例如暗紅、紫色、土黃、熟褐、普魯士藍。

這些低飽和度的顏色哪怕沒有加水，它們的飽和度也不會高於鮮豔的玫瑰紅、黃色、藍色等，直觀的感覺就是，低飽和度的顏色看起來有一些灰灰的。在調配顏色的時候，如果在高飽和度的顏色中混合恰當的低飽和度顏色，就會降低原來顏色的飽和度。

● 加入黑色
在任何顏色中加入黑色都會降低原來顏色的飽和度。

## 3. 明度

明度指色彩的明亮程度，是對色彩的亮與暗的直觀感受。要提高顏色的明度，在水彩的技法中並不是加入白色顏料，而是加水，使顏色變淡並透出白色的水彩紙，從而達到提高明度的效果。色彩的明度變化通常也會牽扯到飽和度的變化。在同一色相當中，一種顏色的明度變化可以由加水來改變，例如在高飽和的紅色中加入水，顏色的明度隨之提高，飽和度會降低。另一種情況是色相之間比較明度，例如黃色和紅色、紅色和紫色、天藍色和派恩灰，前者都會比後者看起來更明亮。在實際繪畫中，要學會運用色相之間的不同明度來選擇色彩，後面的內容會詳細為大家講解。

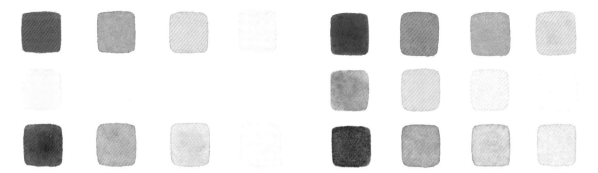

飽和度高的顏色加水後，飽和度逐漸降低，明度逐漸提高。　　飽和度低的顏色加水後，飽和度逐漸降低，明度逐漸提高。

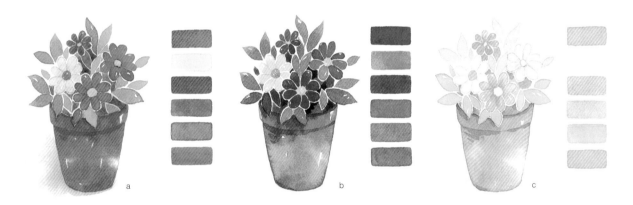

高飽和度的色彩在使用時更要注意色彩搭配

a. 飽和度高的顏色繪畫，各顏色之間色彩對比明顯，整個畫面衝擊力強。

b. 飽和度低的顏色繪畫，使用相似的低飽和度顏色後，衝突感降低。

c. 使用圖 a 飽和度高的顏色，加水稀釋後繪畫，提高明度的同時飽和度降低，各顏色之間不再衝突，反而有種清新的感覺。

# 4. 白色、黑色與灰色

白色、黑色以及它們之間無數過渡的灰色屬於無彩色，它們是沒有飽和度的。水彩顏料裡一般都會配白色和黑色，透明的白色比較少使用，有些繪者比較習慣在提高顏色明度的時候加入白色，但是通常我們都是用加水來完成。在調配暗色的時候，可以加入黑色來降低原來顏色的飽和度，或者直接用黑色來作畫。

　　從黑色到白色的灰度變化

## 本節示範：運用單一顏色飽和度和明度的變化畫葉子

嘗試完成這個練習，注意體會水分對顏色的飽和度和明度的影響。
使用任意單色即可，範例中使用的顏色是耐久樹綠。

飽和度：高 ←——————————————→ 低
明度：低 ←——————————————→ 高

1. 在線稿的區域內用清水刷濕紙面，等待水分浸潤畫紙後，將耐久樹綠點染畫入紙面。

2. 顏色會擴散開來，形成深淺不一的效果。

3. 等待顏色乾透。

4. 用飽和度較高的耐久樹綠勾勒出葉脈。單色葉子就完成了。

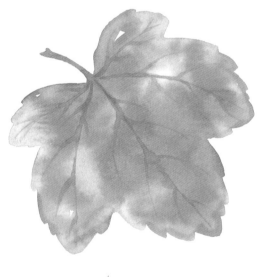

雖然使用單一顏色繪製，但是因為水分不同，或者說同一水分下顏色的純度不同，飽和度和明度發生了變化。第二層畫上去的葉脈，也因為層次的疊加，飽和度變得越來越高，逐漸接近耐久樹綠最飽和的狀態。使用單一顏色作畫，塑造形體所能達到的最深程度，只能是該顏色飽和度最高、明度最低的狀態。

進行單一顏色的練習能夠幫助初學者熟悉水彩的感覺，認識和掌握飽和度變化和明度變化，對事物的立體感塑造也有一定幫助，在學習的初學階段可以多加練習。但是單一使用飽和度變化或者明度變化來完成的練習非常單調，一幅完整的作品不僅要靈活使用飽和度和明度的變化，還要進行各種色彩的調配和搭配，使畫面豐富生動。下一章節我們就來調色吧！

# 二、調配顏色

繪畫時不僅僅使用顏料中現成的顏色,也需要進行適當的調配。顏色之間的混合會產生其他色相的顏色,這使得繪畫過程更加有趣。另外,瞭解色彩的原理,有助於認識色彩之間的關係,能幫助你在繪畫時調出自己需要的配色。

## 1. 原色

原色即黃(檸檬黃或原色黃)、紅(洋紅或玫瑰紅)、藍(青色或原色藍)。不同品牌的顏料色相會稍有區別,命名也不同,這三種顏色是所有顏色的基礎。水彩繪畫中如果只使用這三種原色,會比較單調,需進行顏料之間的混色調配,來達到畫面色彩豐富的效果。理論上,只要有這三種原色,就可以調配出其他所有顏色。三原色按等比混合可以得到近似黑色。

以美利藍水彩為例,從左到右依次為:原色黃、原色紅、原色藍。

## 2. 二次色

三原色中,任意兩種顏色取等量互相調配產生的顏色叫二次色。二次色也是我們生活中常見的顏色,在水彩繪畫中使用頻率很高。

從右圖可見,調配後得到三種二次色——橙、紫、綠。這也是通常被認為不可或缺的基礎色。這三種二次色在實際繪畫中經常使用到,如果每次都要重新調配,非常麻煩耗時,在瞭解二次色的調配過程後,直接購買市面上現成調配好的二次色是最省時省力的。

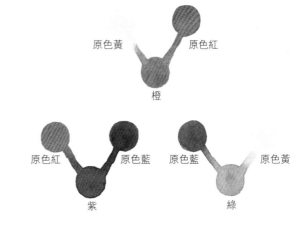

## 3. 三次色

將調配出來的二次色再次與一種原色混合,就得到了三次色。

這次調配得到的三次色有黃橙、紅橙、紅紫、藍紫、藍綠、黃綠六種顏色。三次色很適合做兩種顏色之間的過渡色,比如藍綠色,既有藍色的感覺又有綠色的色彩,很適合用來畫湖水。紅橙、紅紫等顏色很適合用在花卉題材中。另外,三次色有非常大的主觀色彩感覺,就是說不同的人看到這些顏色,會因主觀感受來判斷顏色的名稱。例如黃橙色,有的人可能認為它是黃色,有的人會認為它是橙色,這都沒有錯,這些主觀色彩會使同一幅作品有更豐富的視覺感受。

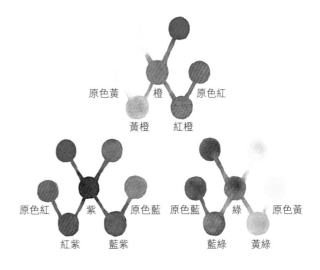

從上面兩組圖可清楚地看到由三原色調配出三次色的過程,隨著顏色調配的層級越多,調配出的顏色色相差異也越小。理論上,無限地調配下去,可以得到無限的次級顏色,但由於水彩顏料畫到水彩紙上後還有一段濕潤的時間,這個時間會讓兩個顏色相互融合,從而產生富有變化的次級顏色,所以基本上調配到三次色就差不多了,這也是一些 12 色或者 18 色套裝顏料裡的標配色彩。

## 4. 製作色相環

經過前面兩次的調配，能清楚瞭解顏色之間的關係。顏色的順序就是像彩虹一樣依次排列，將三次色範例圖中左側的黃色與右側的黃色相連，並用封閉的圓環表示，稱為色相環。這些顏色在色相環上都有自己固定的順序位置，運用色相環可以更加直觀地看到色彩變化規律。

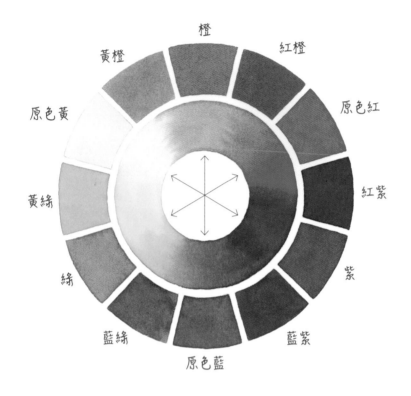

在標準色相環上能夠很清晰地看到原色、二次色和三次色的位置。色相環上的所有顏色都是飽和度最高的狀態，棕色和暗色不在其中。

### 互補色

在色相環上正對的兩個顏色叫作互補色。理論上互補色可以有無數對。我們常說的互補色大致上有：黃色和紫色，橙色和藍色，紅色和綠色。

任意一對互補色互相等量混合，會失去原本顏色的明度和飽和度，從而變成灰黑色。例如紫色與黃色混合後得到混沌的灰黑色，是因為紫色是由紅色和藍色混合而成，所以實質上和三原色等量混合的原理是一樣的。

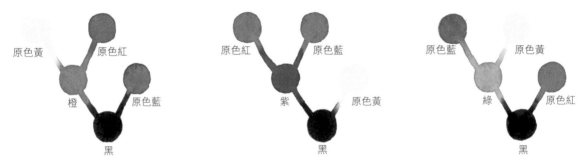

互補色等量混合生成近似黑色，將二次色還原成原色後，可以看到本質上都是三原色的混合。

`Tips`

互補色在水彩繪畫中起到調和中性色的作用，它們混合後互相抵消顏色，但如果不調和而分別畫入作品，又會增強視覺效果，產生更強烈的視覺衝擊力。如何恰當地使用互補色是關鍵。在一幅作品中，如果使用互補色時，最好其中一個顏色佔比大一些，另一顏色佔比小一些，佔比越懸殊，這樣佔比小的顏色越能有畫龍點睛的作用。如果實在掌握不好互補色在畫面中的各自比例，那麼使用類似色來完成作品則容易得多了。

## 類似色

色相相鄰、相近的顏色稱作類似色，這些顏色在色相環上的位置一般不超過 90 度，例如黃色、黃橙色、橙色；紅色、紅紫色、紫色；綠色、藍綠色、藍色；綠色、黃綠色、黃色。使用類似色來完成作品，會有和諧統一的效果。當確定一個固有色後，使用類似色通常可以豐富畫面的用色。

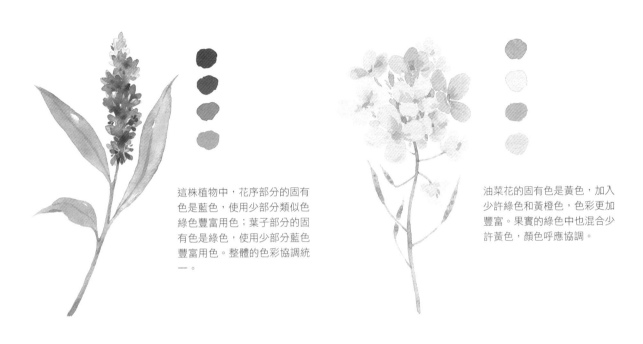

這株植物中，花序部分的固有色是藍色，使用少部分類似色綠色豐富用色；葉子部分的固有色是綠色，使用少部分藍色豐富用色。整體的色彩協調統一。

油菜花的固有色是黃色，加入少許綠色和黃橙色，色彩更加豐富。果實的綠色中也混合少許黃色，顏色呼應協調。

## 同類色

色系相同的顏色稱為同類色，這些顏色可以是色相環上現有的純色，也可以是改變明度或飽和度的調配顏色。比如黃色系中的檸檬黃、原色黃、鎘黃、土黃，紅色系中的鎘紅、玫瑰紅、耐久茜草紅，藍色系中的群青、天藍、鈷藍，綠色系中的耐久樹綠、松石綠、酞青綠。

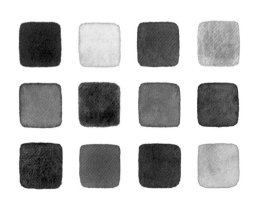

眾多同類色（藍色系）

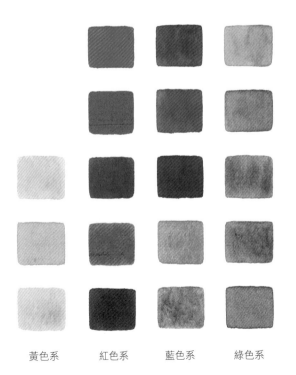

黃色系　　　紅色系　　　藍色系　　　綠色系

## 5. 調配其他顏色

前面我們嘗試通過兩次調配，混合出許多明亮鮮豔的色彩，這些色彩可以用來繪製漂亮的插畫。若想畫出物體的立體感，便離不開暗色，暗色是帶有灰黑成分的顏色，在繪畫中用來表達較暗的物體或者陰影，例如暗綠色、暗紅色、棕色、灰色。下面就來嘗試調配這些特殊顏色吧！

### 黑色

前面講過三原色可以調配出任何顏色，而這三種明亮的顏色等比例混合理論上會產生黑色。同理，使用互補色等比混合也會得到黑色。得到最暗的黑色後，那些深色系的顏色調配就容易多了。

在實際繪畫中，由於很難做到用最純的色料和完全等比的混合，所以三原色混合出的顏色只能接近黑色，如果想使用純黑色，一般直接使用顏料套裝裡配的黑色即可。

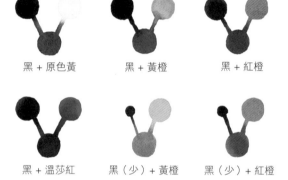

三原色混合得到近似黑色　　象牙黑　　炭黑

### 棕色

棕色的本質就是灰黑色成分與橙色系顏色的混合，如果使用套裝裡的現成顏料，則可以直接用橘色加黑色來調出棕色。將顏色分解來看，橘色是由黃色和紅色調配，黑色是由黃色、紅色、藍色調配，那麼棕色實際就是增加黃色和紅色的比例再與藍色混合，所以無論看起來多麼複雜的顏色，都離不開三原色。

黑 + 原色黃　　黑 + 黃橙　　黑 + 紅橙

黑 + 溫莎紅　　黑（少）+ 黃橙　　黑（少）+ 紅橙

### 暗紅色與暗紫紅色

暗紅色和暗紫紅色是花卉題材中較常用的顏色，常用來表達紅色系花朵的暗部。一般來說，暗紅色只需要用紅色加少許黑色即可，但是這只改變了紅色的明度，使單純的紅色暗下去。我們是否可以嘗試加入其他暗色來調出暗紅色呢？答案是肯定的。在紅色中加入少許紫色、群青或普魯士藍等，也可以調出偏暗的紅色，這種暗紅色更加美妙，也更有主觀色彩傾向。

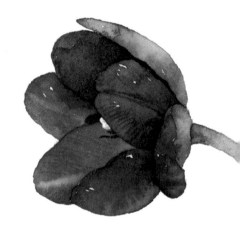

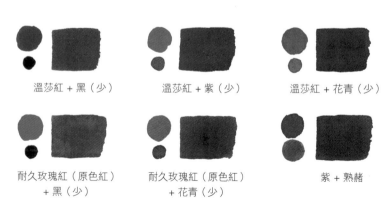

溫莎紅 + 黑（少）　　溫莎紅 + 紫（少）　　溫莎紅 + 花青（少）

耐久玫瑰紅（原色紅）+ 黑（少）　　耐久玫瑰紅（原色紅）+ 花青（少）　　紫 + 熟赭

## 暗色

當把鮮豔的顏色放到黑暗的環境中時，肉眼會覺得這些顏色變得昏暗，看不清原本的色彩，但其實這些暗色帶有微弱的顏色，它們具有低飽和度。在調配時，相當於在黑色中加入少量的鮮豔顏色混合。

群青 + 黑　溫莎藍 + 黑　天藍 + 黑　紫 + 黑　胡克綠 + 黑

Tips

調配暗色時，若要調配原色紅、原色黃、原色藍的標準暗色，可以直接加入適當的黑色（或三原色的混合色），因為三原色無法用其他顏色混合出來。若要調配二次色或三次色的暗色，除了可以直接加入黑色，還可以使用不同比例的三原色混合得到。例如，若想調配暗綠色，除了在綠色中直接加入黑色，還可以用較暗的黃色系顏色與較暗的藍色系顏色混合。

紅橙 + 花青　　黃橙 + 花青　　黃橙 + 紫

除了直接使用黑色，還可以用互補色的混合得到暗色。

## 灰色

黑色加水可以得到中性灰色，若使用帶有微弱色彩的暗色加水稀釋，就可以得到相應色彩的灰色，這些帶有色彩的灰色，很適合用來畫白色花卉的陰影。

各種帶有微弱色彩的灰調顏色

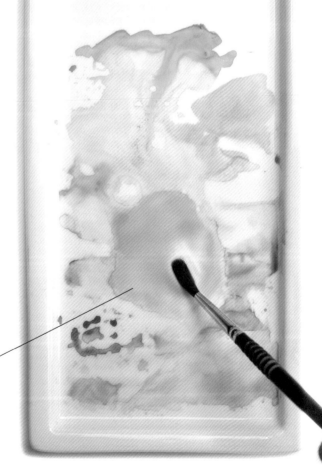

加水混合調色盤剩餘顏料得到中性灰色，這種調和的灰色要比黑色加水後的灰色更加漂亮。

## 綠色

在人們的印象中，葉子普遍是綠色的，這也是小孩子一開始對樹木和草地的認知。若在持續不變的環境下，葉子的顏色不會有太大的變化。但在千變萬化的自然界，有的葉子可能因為光照呈現黃綠色，有的葉子會反射天空的色彩而呈現藍綠色，有的葉子本身偏翠綠，有的葉子又有一些偏紅，這些不同的綠會使葉子看起來更生動。用現成顏料裡配的綠色通常無法達到良好效果，我們可以使用不同的黃色和藍色，來調配出富有變化的綠色。

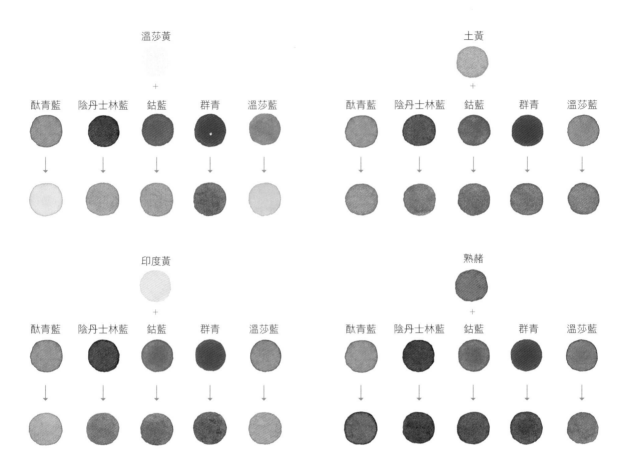

從上圖可以看出，溫莎黃與各種藍色調配得到的綠色比較明亮、鮮豔，含有紅色成分的印度黃和含有灰黑成分的土黃、熟赭與各種藍調配出的綠相對暗淡、深沉。在繪畫中，靈活運用不同的綠，可以畫出具有豐富層次的植物作品。

**Tips**

溫莎牛頓專家級的顏料中有兩種檸檬黃，一種是不透明的檸檬黃（Lemon Yellow），不適合用來調配綠色；另一種是半透明的溫莎檸檬黃（Winsor Lemon），適合調配綠色等冷色系顏色，與各種藍混合會得到非常明亮純淨的綠色。

如果使用現成的綠色顏料作畫，畫出來會太突兀，若是不需要搶眼的綠色，可運用互補色的原理，在綠色中加入少許紅紫色系，就可以調出飽和度稍低的綠色。右圖通過加入少許紫色調出了深沉、濃郁的暗綠色。

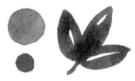

耐久樹綠 + 紫（少）

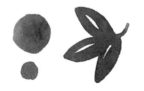

胡克綠 + 紫（少）

溫莎綠（黃相）+ 紫（少）

# 6. 主觀顏色

在繪畫中，用主觀意識判斷的色彩可稱為主觀顏色。人們對於深色、多次調配的次級色會更主觀，對同一種顏色的判斷也會因人而異。好比同一幅作品，不同的人會有不同的見解，通常都是因為結合了自身的情感、環境、審美等因素做出的判斷，這也給繪者和欣賞者更多的自我空間。寫生時，這種主觀顏色會表現得更明顯，我們大可不必和別人一模一樣，大膽運用主觀顏色繪畫吧！

**Tips**

越是顏色清淡的事物越需要運用主觀顏色來表現，並注意周圍環境對色彩的影響。

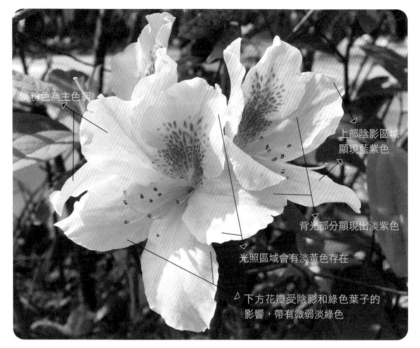

淡粉色為主色調

上部陰影區域顯現出藍紫色

背光部分顯現出淡紫色

光照區域會有淡黃色存在

▷ 下方花瓣受陰影和綠色葉子的影響，帶有微弱淡綠色

上圖是一株在自然光線下的杜鵑花，受光照和環境影響，顏色變化豐富。圖中標註了主觀感受的微弱色彩，應將這些顏色畫入作品裡，形成個人風格。初學者在臨摹時，如果作品裡沒有交代用色，則臨摹時多半也有主觀因素。初學者應該學會思考用色，多觀察，慢慢形成自己的色彩感覺，在跟著本書內容學習時，也希望大家不要追求臨摹得有多像，而是先思考再下筆。

## 使用試色畫紙

正式畫一幅作品時，為了避免下筆出錯，對於一些清淡且具有主觀色彩的顏色，需要先在畫紙上試色。試色紙可以是裁水彩紙剩下的邊邊角角，也可以單獨準備一張完整的水彩紙。調配顏色後，先在試色紙上畫出色塊，觀察顏色，由於水彩乾燥後會有少許變淡的情況，所以盡量等待色塊乾透，再觀察顏色是否是自己想要的，試色確定後再畫到作品上。另外，試色畫紙也需要不定期更換，當試色時覺得畫紙有脫膠等現象，就需要更換一張新的畫紙。試色畫紙也可以用來畫草稿，將腦海中的構想簡單畫出來，再畫正式的作品時就可做到心中有數。

**Tips**

使用調配的顏色繪畫時，如果需大面積刷色和一致用色，務必一次性調出足夠用量，否則再次調色時比例難以一致。

# 7. 冷色與暖色

## 不同色相之間的冷暖色感

色彩是人對射入眼中的光線的一種感知，不同色相帶給人的直觀感受除了顏色本身的色彩，還有明亮度與冷暖的感受。尤其是冷暖色的運用，會賦予畫面一種特殊的情感。

色彩中的冷色主要是紫色、藍色和綠色範圍內的顏色，包括中間無數的過渡色。大面積使用冷色的畫面會表現出寒冷、清爽、理性、神秘和消極的感覺。

暖色主要是黃色、橙色和紅色範圍內的顏色，其次是暖調的棕色。這些暖色如果大面積運用到畫面中，會呈現出溫暖、陽光、熱烈和積極的效果。恰當地運用顏色的冷暖，有助於表現畫面的氛圍。

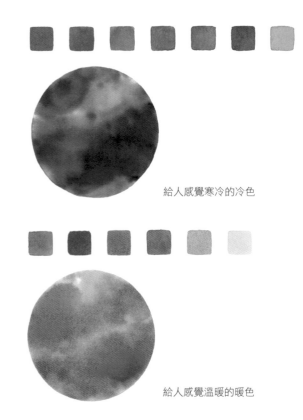

給人感覺寒冷的冷色

給人感覺溫暖的暖色

## 同類色中的冷暖色調

同一類色也有冷暖色調之分，例如檸檬黃與鎘黃，耐久茜草紅與鎘紅，溫莎藍（綠相）與群青，每組前者為冷色調，後者為暖色調。冷色調顏色中有少量的綠色和藍色，暖色調顏色中有少量的黃色和紅色，所以在調配顏色時，兩種暖色調顏色的混合色會更加純淨濃烈。若是將冷色調與暖色調混合，則相當於有少量互補色的混合，使得最後的混合色沉靜暗淡。

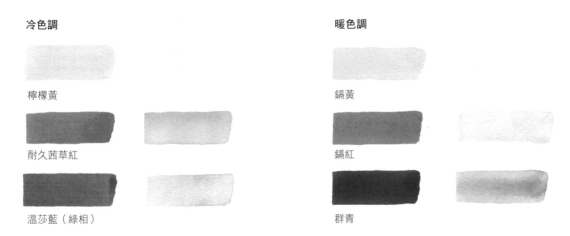

**冷色調**

檸檬黃

耐久茜草紅

溫莎藍（綠相）

**暖色調**

鎘黃

鎘紅

群青

> **Tips**
>
> 調配純淨鮮豔的綠色，可使用偏冷色調的透明檸檬黃或原色黃（溫莎黃）與冷色調的藍色混合。同理，若要調配溫暖乾淨的橙色，則使用暖色調的透明黃與玫瑰紅進行混合更適合。如果用檸檬黃與玫瑰紅調配橙色，則色彩會稍微深沉一些。

## 8. 自配顏色的選擇

如果畫風精細，自配顏色應盡量齊全。因為精細刻畫用水較少，刻畫區域較小，水分乾燥速度快，沒有太多時間調色，這時選擇包含三原色、二次色和三次色的顏料，畫起來會比較從容。但也要記得花一些時間練習調色。

如果風格偏寫意，或對細節刻畫不多，如風景畫等，可少量選擇顏色數量。大面積濕潤畫法有足夠時間調色，可以在繪畫過程中隨時調出所需顏色，一般準備三原色和二次色即可。

如果個人非常喜愛某一個色相的顏色，或者說經常畫某一色系的作品，則可以選購一些同類色。我個人比較喜歡藍色系，所以購買了很多藍色系中非常漂亮的顏色。

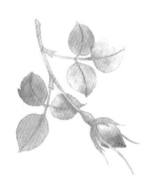

| 8 色 | 12 色 | 18 ~ 24 色 |
|---|---|---|
| 溫莎黃（原色黃） | 溫莎黃（原色黃） | 溫莎檸檬黃（722） |
| 印度黃 | 印度黃 | 溫莎黃（原色黃） |
| 耐久玫瑰紅（原色紅） | 溫莎紅 | 印度黃 |
| 耐久茜草紅 | 耐久玫瑰紅（原色紅） | 鎘紅（094） |
| 法國群青 | 耐久茜草紅 | 溫莎紅 |
| 溫莎藍（原色藍） | 溫莎紫 | 耐久玫瑰紅（原色紅） |
| 熟赭 | 法國群青 | 耐久茜草紅 |
| 象牙黑 | 溫莎藍（原色藍） | 溫莎紫 |
| | 土黃（744） | 法國群青 |
| | 熟赭 | 溫莎藍（原色藍） |
| | 派恩灰 | 天藍（137） |
| | 象牙黑 | 鈷藍 |
| | | 花青 |
| | | 溫莎綠（黃相） |
| | | 耐久樹綠 |
| | | 橄欖綠 |
| | | 土黃 |
| | | 生赭 |
| | | 熟赭 |
| | | 生褐 |
| | | 熟褐 |
| | | 印度紅（317） |
| | | 派恩灰 |
| | | 象牙黑 |

**Tips**

由於三原色不可調出的特性，以上配色建議適當增加選購這三種顏色的同類色，這樣就可以用調配的方式得到更多富有微妙變化的二次色和三次色。

這三組配色是以溫莎牛頓專家級水彩顏料為例（編註：括號內為色號）的較常見顏色，主要適合清新的花卉植物、靜物、人物等插畫。棕色系和灰暗的顏色沒有推薦太多，大家可以根據自己的需求自由選擇，其他品牌的顏料根據以上色標對照選擇即可。需要強調的是，不論現有顏料數量多少，都不要盲目地追求增加數量，只要基本色齊全，就足夠完成作品。經過長期的大量練習後，若發現某些顏色調配頻繁，則可增加這些顏色的現成顏料來補齊自己的顏色系統。

### 花卉常用的自配色

|  |  |  |  |  |  |
|---|---|---|---|---|---|
| 淡鎘黃<br>（118） | 二奈嵌苯褐紅<br>（507） | 胡克綠 | 淺鈷青綠<br>（191） | 酞青綠<br>（526） | 陰丹士林藍<br>（321） |

## 9. 如何豐富用色

在開始畫一幅作品時，如何選擇正確適合的顏色，一直是讓初學者頭痛的問題。面對顏料盒裡五顏六色的顏色，初學者要麼隨意塗畫，要麼簡單地使用加水的方式來增加立體感（如第 22 頁的範例），這樣都無法讓畫面達到絕佳的效果，所以正確的豐富用色方法就變得更加重要。

### 運用不同色相的不同明度關係

在同樣高飽和度的情況下，黃色看起來會比紅色、綠色和藍色明亮，橘色比紅色明亮，玫瑰紅比紫色明亮，運用這樣的視覺差異，在繪畫時不用加任何的深色就能畫出簡單的明暗關係，這樣畫出來的作品也會更加透澈。例如畫一朵黃色花朵的暗部，使用淡橙色便能製造出陰影效果，不需加入黑色，當橙色無法滿足深度的需求時，再考慮使用棕色系。

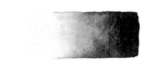

單純加黑色來降低明度會使明亮顏色失去光彩。

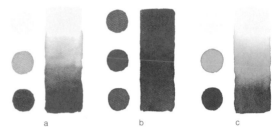

常見的不同色相之間的明度差異，由上至下明度逐漸降低。

a. 由上至下為黃、橙、紅。
b. 由上至下為玫瑰紅、茜草紅、紫。
c. 由上至下為黃、綠、群青。

> **Tips**
>
> 棕色系和明亮的黃橙色系都帶有黃色，但是棕色系含有灰黑成分，適合用來加深刻畫。如果用來豐富色彩，則需要小心使用，否則可能會讓畫面變髒。

左圖中使用橙色刻畫出花冠部分的立體感，同時在黃綠色基礎上使用偏藍的綠色刻畫花莖的立體感和葉脈。

> **Tips**
>
> 根據明度關係選擇顏色時要逐級選擇，跨度不宜過大，例如黃色選擇橙色系，橙色選擇紅色系，玫瑰紅選擇紫紅色系，綠色則多用來表達葉子。在植物題材中，以綠色為基調，一般使用黃色作為高明度的受光部分，選擇同類色來豐富葉子本身的顏色。當無法用純色繼續刻畫層次時，則開始加入深色系顏色（或黑色）來降低明度，繼續塑造立體感。

## 運用類似色

在一個物體的固有顏色基礎上，增加在色相環上左右相鄰的顏色來豐富色彩，這是最常用的豐富顏色的方法。需要注意的是，在選擇顏色時，越是與物體固有色接近，整體越和諧，盡量不要跳躍地選擇顏色。這裡指的是顏色的大致名稱，例如紅色、黃色、藍色、紫色。右圖中九重葛的固有顏色是紅色，在繪製時加入與紅色左右相鄰的玫瑰紅和橙色，整體顏色豐富且統一。

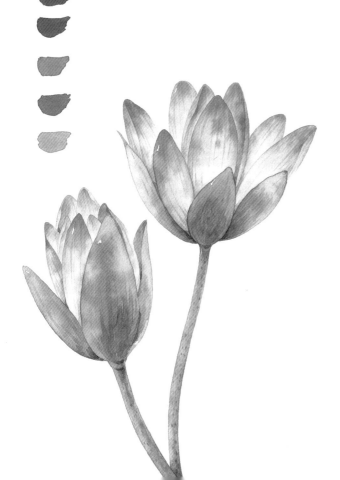

## 運用同類色

每一個色相都有很多同類色，正因為它們組成的顏色相近，所以組合在一起非常和諧生動。在物體固有色調基礎上，使用同類色來豐富畫面用色，是比較方便且不容易出錯的。左圖睡蓮的花瓣使用了藍色系中幾種相似的藍色。

**Tips**

在飽和度很高的主色調中，用來豐富畫面的其他用色要稍微淡一些，否則畫面色彩容易顯得太過豔麗。

以上幾種豐富用色的方法相輔相成，需要結合實際情況靈活運用。在繪畫前分析畫面區域的明暗，仔細思考用色，逐漸掌握用色技巧，經過大量練習後，就會形成個人的用色習慣和思考方式了。

# 本節示範：運用豐富用色的方法畫葉子

下面我們用豐富用色的方法重新畫第 22 頁的葉子。這裡暫時先學習豐富用色，混色技法後面章節會有詳細的講解。

顏料：美利藍
水彩紙：法比亞諾純棉水彩紙 細紋 300 公克
畫筆：達芬奇 428（1 號）、HABICO 120（6 號）

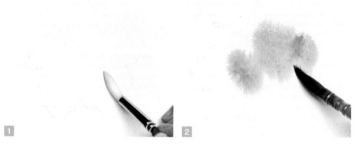

**A** 調配出畫面上需要使用的顏色，取一枝畫筆沾取原色黃和原色藍後，在調色盤中調出適合的綠色，取另一枝畫筆沾取原色黃備用。在線稿區域內刷上少量清水，等待水分浸濕畫紙後，畫上綠色，同時暈染少量的原色黃。兩枝畫筆交替暈染，使兩種顏色自然地融合，不要出現過於生硬的界線。

**Tips**

如果用清水薄塗看不清線稿邊緣，則可以在清水中加入少許即將畫入的顏色，調出稀釋的淡彩，進行薄塗。

**B** 趁顏料還濕潤時，暈染少許淡的原色藍和稀釋的檀香紅，讓綠葉的顏色看起來豐富生動。接著繼續使用上一步驟中的綠色和原色黃將葉子的底色塗滿。

**Tips** 在綠葉中加入少量的對比色，可以平衡畫面的冷暖，使葉子看起來更加生動。

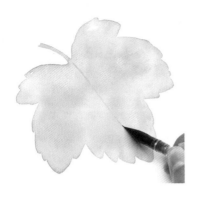
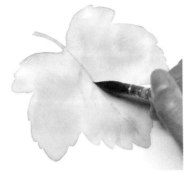
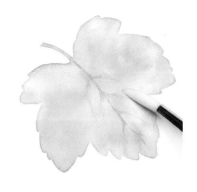

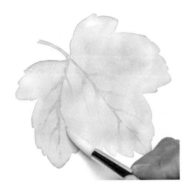
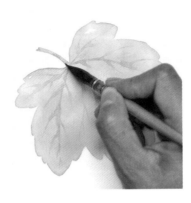

**C** 等底色完全乾透後，就能開始勾勒葉脈。將原色黃與原色藍調配的綠色中加入少許的水，調淡後畫出葉脈並用一枝乾淨的濕潤畫筆將部分葉脈暈染開，最後切記在葉柄的暗面勾勒幾筆，製造出立體感。

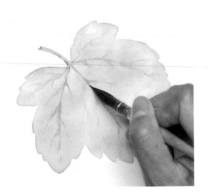
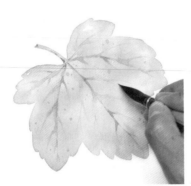

**D** 等葉脈乾透後，在之前的綠色中加入極少量的檀香紅，調出稍暗的綠色，並對葉脈進行最後的整理。主要畫在葉脈交叉的地方，接著再畫上一些小點製造斑駁的效果。

 原色黃（116）

● 原色藍（400）

● 檀香紅（263）

畫完這片綠葉，也許你已經對色彩和水彩有一定感覺了，這些豐富用色的知識和方法將貫穿於之後的學習中。接下來，讓我們趕快進入下一章節去探究水彩技法的奧秘吧！

# Chapter 3
# 探索水彩技法

**掌握了色彩基礎知識之後，**
**接著就來實際練習看看吧！**

其實水彩技法並不多，也不難，不容易掌握的是水的千變萬化。很多初學者很害怕顏料隨著水流動擴散，不敢下筆往下畫，其實水彩技法的精髓就是在於如何掌握水和顏料，並用畫筆將它們控制在我們預期的位置，並達到想象中的效果。下面提到的水彩技法還需讀者們在大量的練習中去體會和掌握。

# 一、平塗

平塗，顧名思義就是將顏料平塗在水彩紙上，形成顏色均勻的色塊。這一技法看似沒有什麼難度，但是真正練習起來就會發現顏料是流動的，而且會有相互融合或相互沖刷的情況。剛開始拿柔軟的毛類畫筆作畫時，也會有手抖的情況，所以真正做到完全均勻是很難的。初學者首先要通過練習平塗，熟練地控制畫筆和水分。

畫筆上的顏料飽滿但不過度。一般情況下，筆尖尖挺且筆肚飽滿即可。下筆時用力均勻，每次下筆與上一條筆觸有小部分重疊，因為顏料是濕潤的，所以每一筆都有足夠的時間互相融合，最後形成均勻的色塊。如果在畫的過程中筆觸乾的太快，有可能是畫筆含的顏料較少，畫到水彩紙上很快就被紙吸收了，這時候需要增加畫筆中的顏料。使用人造纖維的畫筆需要多次補沾來補充畫筆中的顏料，動物毛的畫筆由於吸水性高，通常補沾的次數要少很多。

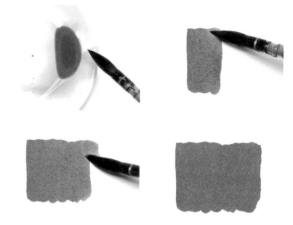

**Tips**

開始大面積平塗之前，需要事先調出足夠的顏料與水混合備用，如果使用的顏料是有沉澱顆粒性質的，在繪畫中補沾顏料時要順便攪動幾下使沉澱物再次與水均勻混合。

水彩有種手繪的美，這種美在某種程度上可以說成是變化之美，和現在流行的數位繪圖相比，水彩更有一種不確定性。我們無法測量用了多少水，也無法準確地說出顏料、水和顏料之間的混合比例，所以這一切都是自己對水彩的感覺。我並不排斥在單色平塗中出現顏料互相沖刷而產生的水花，這種破壞均勻的水花特別生動。初學者往往越是希望塗得均勻，越是會出現筆痕，大家或許可以不要太在意「均勻」這個詞，大膽地將顏料畫到紙上，並多加練習，找到自己與畫材之間的默契，掌握水彩的感覺。

a. 平塗有筆痕

平塗時出現筆痕，通常是因為顏料快變乾，又不斷用畫筆補救，反而越補越糟，所以要避免這樣做。

b. 平塗有水花

平塗中出現水花效果，這種效果很生動，初學者需要掌握的是如何在需要這一效果的時候，恰到好處地畫出來。

# 二、單色漸變

將顏料畫在水彩紙上，並立刻用乾淨且濕潤的畫筆把色塊暈染開來，顏料會隨著筆觸濕潤過的畫紙流動，最後形成顏色漸變的效果。此技法比較容易控制顏料暈染開的方向和面積。

a. 基本單色漸變

b. 控制顏料暈染的面積

c. 控制顏料暈染的方向

在乾燥的畫紙上做單色漸變，相當於在畫紙上建立一條濕潤的通道，使原本被控制在一個區域內的顏料沿著這個通道擴散開。需要注意的是，若想達到良好的漸變效果，用來畫清水的畫筆不要吸取過多的水分，若比原本色塊的水分更多的話，就會將顏料反向沖回，形成水花。

a. 良好的漸變效果。畫筆上含有的水分與原本顏料相當或比其少一些，顏料就會順勢沿著畫筆濕潤過的路徑流動。

b. 畫筆上含有大量的水分，將原本的顏料沖回。

c. 將顏料沖回有可能會形成水花效果，如果本來就想做出這種效果，那麼可以使用 b 的方法。如果是想做出完美的漸變效果，就使用 a 的方法。嚴格來說，水彩技法並沒有什麼對錯，就看自己想要表達什麼效果。

試想一下，如果這枝用來塗清水的畫筆沾取的是顏料，
會形成什麼樣的效果呢？

# 三、混色

水彩畫的本質就是將顏料塗畫在畫面上，與各種顏料有機融合，最後形成一幅表達作者想法的完整作品。其中最難掌握也最具變化的部分就是混色的技法。自然界中沒有真正意義上單一顏色的物體，我們都生活在環境中，都會受到環境色和光線照射的影響，這些因素使得物體上會呈現出柔和過渡的顏色變化，用水彩技法來表達的話，就是顏色之間相互的融合，也就是混色，這是水彩畫中最常用的技法。

**Tips**

混色技法按照字面的意思，就是將顏色混合在一起。但是直接在調色盤中將顏色混合，不能稱作是混色的技法。很多初學者不清楚到底應該在哪裡混色，這裡就單獨提出來，給大家做個比較說明。
在調色盤裡混色，會使顏色失去本身的色彩而完全形成另一個顏色，這一點在前面的章節中已詳細講解過。

a. 在調色盤中將黃色與玫瑰紅混合。
b. 將混合形成的橙色畫在水彩紙上。

## 1. 在乾燥紙面上混色

在乾燥的紙面上混合兩種及兩種以上的顏色，顏色之間會相互作用，形成融合或沖刷的效果，達到平衡後逐漸乾燥。在操作這種技法時，要隨時注意顏色的流動，必要時可以用顏色相對較淺的那枝畫筆手動幫助顏色暈染。

正確的混色：

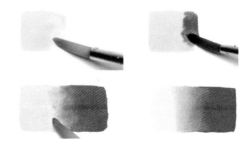

錯誤混色的效果：

a. 使用不太容易流動的顏料混色後沒有及時手動幫助融合，導致有明顯的邊界。
b. 混色時，水分使用較少導致顏料乾燥過快，形成筆痕。

a. 在乾燥紙面上畫上黃色色塊。
b. 接著立刻畫上玫瑰紅，下筆的地方要和黃色色塊有部分重疊。可以準備兩枝畫筆分別沾取黃色和玫瑰紅，方便混色。
c. 必要時使用黃色的那枝畫筆，幫助兩個顏色融合的地方暈染，這樣會更加自然。
d. 乾燥後的混色區域。

除了使用兩種顏色混色外，在乾燥紙面上還可以使用三種或者更多的顏色進行混色，此情況多用於大面積的區域暈染。需要注意的是，應運用類似色和同類色完成，將整體色彩統一在一個基礎色調裡，用來表現物體因環境或明暗變化而產生的色彩變化。

各色系運用類似色和同類色的暈染效果：

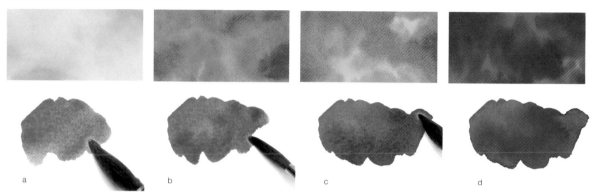

a. 畫入第一個顏色的色塊。
b. 快速銜接，重疊部分畫入其他同類色和類似色，使各個有微弱色相差異的顏色不規律地混合。
c. 必要時，調整混合效果。
d. 乾燥後的混色效果。

## 2. 在濕潤紙面上混色

將畫紙打濕再混色會使顏色之間更加容易連接，事先存在的水膜也會加速顏料的擴散融合。要強調的是，刷濕的畫紙要等到水分浸潤到正面看不到水，但是側面觀察時會有反光，這時再畫入需要混合的顏色。

### 在有邊界的濕潤區域混色

將顏色逐一畫入濕潤的區域，使顏色之間混合自然。刷水後，顏色之間的混合會更加容易，在本質上與乾燥紙面混色是一樣的。初學者如果掌握不好乾紙混色，可以事先刷水來輔助完成。

為了表現一些物體的反光質感，可以事先刷水，然後畫入顏色，並留出反光部分。這需要事先瞭解所用顏料的擴散特性，預估顏料遇水擴散的面積，等顏料擴散後正好到達設定的反光位置。

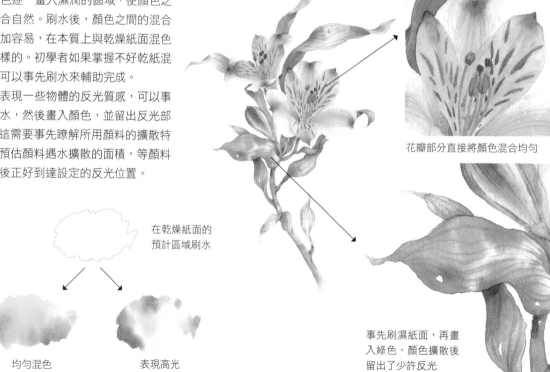

在乾燥紙面的
預計區域刷水

均勻混色　　　　表現高光

花瓣部分直接將顏色混合均勻

事先刷濕紙面，再畫
入綠色，顏色擴散後
留出了少許反光

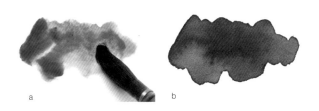

a. 水膜還凸出在紙面上就開始畫顏色，會使顏色浮在水面上，不容易控制。
b. 乾燥後的色塊有較深的外邊緣線。

**Tips**

在有邊界的區域刷水時，若在水分較多時就開始混色，混合的色彩並不怎麼擴散，反而會更容易流動。當水分乾燥到一定程度後才開始迅速融合擴散，乾燥後就會出現比較明顯的深色外邊緣線，這並不是很好的效果，所以要等到水膜有微弱反光時再下筆。

## 在無邊界的濕潤區域混色

由於紙面濕潤，顏料會一直向外擴散，形成毛茸茸的外邊緣，這種技法一般用來表現虛化的背景，或者其他需要柔化邊緣的地方。

## 大面積濕畫

濕畫法適合暈染出大面積背景，可以營造出朦朧虛化的效果。在乾燥紙面上刷水時，要事先預估出顏色遇水擴散的面積，刷水面積要大於擴散面積，並等待水膜浸潤畫紙後再畫入顏色。

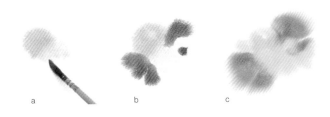

a. 用清水刷濕比預計擴散區域更大的紙面，等待合適的程度，然後大面積畫上需要的顏色，顏色會向外擴散開，形成絮狀外邊緣。
b. 在濕潤紙面上，各個色彩互相融合擴散。
c. 完全乾燥後的效果。

## 小面積濕畫

在乾的紙面上刷水，面積要比需要畫入的筆觸更大，等到水膜開始漸漸失去反光時（比大面積濕畫時的水分要再少一些），將顏色畫入，會形成毛茸茸的擴散效果。若太早畫入，擴散面積會比較大，適合用來表達氛圍；過晚畫入，邊緣會出現清晰的筆痕，顯得過於僵硬，初學者需要多加練習來掌握適當的畫入時間。此技法適合表現一些柔和紋理、遠景草木等虛化且有形狀的事物。

刷水區域

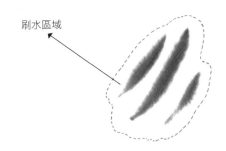

用小面積濕畫來表達鬱金香花瓣上的細小紋理

## 3. 乾燥紙面與無邊界濕潤區域組合混色

繪畫時，可以適當將乾燥紙面與無邊界濕潤區域組合起來混色。下筆混色時，一部分在乾燥紙面上，一部分在濕潤區域上，會形成既有清晰的邊界又有毛茸茸的暈染效果，這樣的筆觸會更加自然，也更適合一些質感的表現。

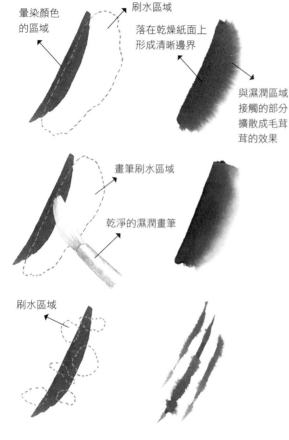

暈染顏色的區域

刷水區域

落在乾燥紙面上形成清晰邊界

與濕潤區域接觸的部分擴散成毛茸茸的效果

畫筆刷水區域

乾淨的濕潤畫筆

刷水區域

a. 事先在乾燥紙面上刷濕一塊即將擴散的區域，然後將畫筆一半畫在乾紙上，一半畫在濕潤區域，會形成一側擴散的效果。由於顏料品牌的不同，還會形成向外擴散的「開花」痕跡。

b. 在乾燥的紙面上畫入筆觸，並快速地用乾淨的濕潤畫筆將筆觸的一側暈染開，會形成類似以上一個範例的效果。不同的是，用畫筆暈會打亂擴散路徑，擴散效果細膩且比較容易控制擴散範圍。

c. 在乾燥紙面上不規則地刷上一些水，等到水分快乾時畫入顏色，落在微弱濕潤區域的筆觸會稍微擴散開，落在乾燥紙面上的筆觸邊緣清晰。若畫面需要表現筆觸，但又不想畫得太死板，可適當運用此技法。

## 4. 滴入

滴入是將顏料以滴的方式暈染到濕潤的紙面上，並向外沖刷，且根據顏料的擴散程度，形成水花的效果。這裡的「滴」並不是真正意義上像水滴一樣掉落到紙上，而是指畫筆上含有較多的水分，接觸濕潤的畫紙，筆上的顏料落進紙中將原來的顏料沖刷開。在這一過程中，不要用畫筆攪動，讓顏料自然擴散開即可。

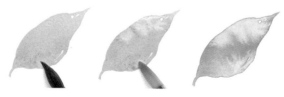

a. 事先塗好濕潤的區域。
b. 將另一飽滿的顏料滴入這片濕潤區域。
c. 顏料會慢慢擴散開來，最終形成水花效果。

**Tips**

滴入後是否形成水花效果與顏料本身和滴入時間都有關係。有些顏料擴散性很好，不需攪動就可以和其他顏色混合均勻，不太容易做出水花效果，如美利藍水彩顏料。滴入過早或者過晚都容易失敗，過早滴入的話，顏料有充足的時間擴散，很容易互相混合均勻；過晚的話，還沒有擴散到位就已經乾了，所以要多加練習，掌握最佳的滴入時間。

若在滴入之後用畫筆攪動，就會打亂擴散路徑，兩種顏色會混合在一起，形成前面講過的混色效果。

若即將畫入的顏色與紙面濕潤的顏色是互補色，或是強烈的對比色，則最好的方式是用滴入的方法來避免兩種顏色過多地融合。

# 四、疊色

在對一個物體進行刻畫的時候，通常很難一次就暈染出滿意的效果，所以對這一主體可以進行多次的分層刻畫，這也是豐富畫面層次和色彩的必要技法。因為水彩是透明的，多層疊色後每一層互相並不干擾，就像幻燈片一樣，完成後呈現出來的是多層次疊加在一起的整體效果。

## 1. 如何運用

### 實現立體效果

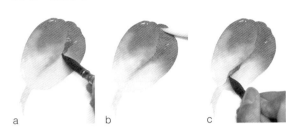

a. 完成第一層的暈染，用混色技法將花朵大致上的顏色畫在同一層。等底色乾透後，用乾燥紙面與無邊界濕潤區域組合混色的方法，在兩片花瓣交疊的位置畫上深色塊。
b. 趁還濕潤的時候，立即用乾淨濕潤的畫筆將色塊一側邊緣輕輕暈開，使其看起來和第一層融為一體。

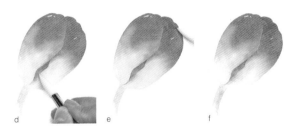

c~d. 乾透後的效果，能夠很明顯區分出兩片花瓣的層次。繼續用此方法刻畫其他位置。
e~f. 疊加分割出其他立體效果。

### 實現紋理效果

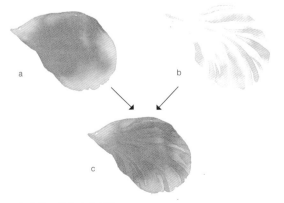

a. 完成第一層的底色暈染。
b. 等第一層完全乾透後，疊加畫上第二層的紋理，並配合乾淨畫筆適當抹開，拆解開來看，很像是將兩個層次做加法。
c. 全部完成後的兩層疊加效果。

### 實現飽和的色彩

通常水彩顏料在濕潤的時候會看起來比較艷麗，而乾燥之後則出現變灰的情況，尤其是一些較深的顏色，變灰之後會失去原本的層次和質感。一次使用較多較濃的顏料繪製也容易出現刷色不均的情況，這時就可以使用分層薄塗疊色來達到色彩飽和的效果。

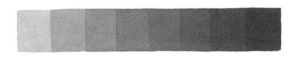

上圖從左至右疊加層數逐漸增多，最後一塊有 8 個層次疊加，效果飽和鮮豔。

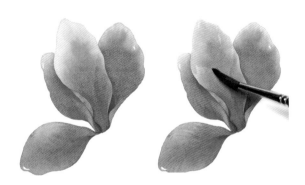

前面一層顏色乾透之後，用淡耐久玫瑰紅薄塗疊色，得到更濃郁飽和的效果。在薄塗時盡量快速平塗，不要來回塗抹，避免將底色擦起來。

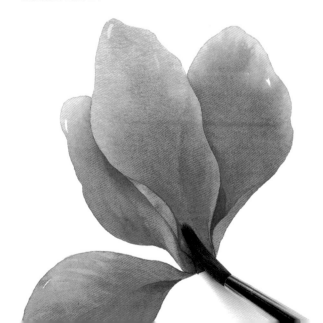

## 2. 疊色的順序

使用透明性高的顏料就不用在意層次的順序,疊加後的效果基本上一樣。如果在疊色過程中使用不透明的顏料,則要先畫不透明顏料的層次,再畫其他紋理。

a. 用溫莎黃畫底色,底色乾透後,在第二層畫紋理,最後的紋理效果會比較乾淨。

b. 第一層紋理乾透後,用溫莎黃做第二層薄塗疊色。最後的紋理效果比較自然。

c. 錯誤地在第二層疊色時,使用了不透明顏料鎘黃。

## 3. 用兩種不同的暈染方法繪製葉子

### 直接分區域繪畫

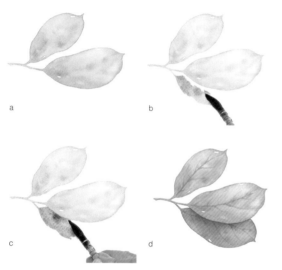

### 用疊加的方式分區域繪畫

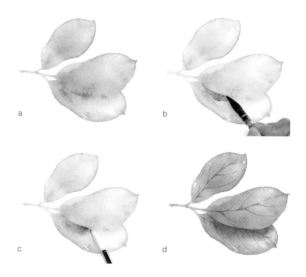

a. 完成上面兩片葉子的混色。

b. 等完全乾透後再畫被遮擋的葉子。使用混色技法,以綠色作為葉子的基礎色。

c. 在底層葉子的陰影部位直接暈染暗綠色,交替使用綠色和暗綠色將葉子畫完整。色塊與上面的葉子邊緣要剛好相接,不要過多的疊加,否則容易形成較深的交界線。

d. 畫面乾燥後勾出葉脈。

a. 將三片葉子的區域作為整體,一起刷上底色。

b~c. 底色乾透後用疊色的方法區分出兩個區域,畫入色塊後立刻用濕潤的乾淨畫筆將外側輕輕掃開,柔化邊緣時不要加重塗抹。

d. 乾透後整體勾出葉脈。

這裡只示範兩種繪製方法,本質上兩者沒有什麼不同,最後的效果也沒有太大差異,大家根據自己的習慣來靈活運用吧!

`Tips`

進行多層刻畫的時候,畫筆接觸畫紙盡量輕柔,否則容易將已經完成的前面一層顏色擦起來,而且也會使畫紙容易鼓起來。另外,在顏色選擇上也需要多加考慮,多層疊色相當於將這幾層的顏色混合,所以要謹慎地在同一位置的疊加層中使用互補色。疊加的層次越多,選擇的顏色越需要是同類色,否則畫面容易變髒。

`Tips`

疊色技法在運用的時候要靈活一些,為了達到良好的效果,有時候要進行多層的疊色,當對一個主體用到三層甚至是四層來刻畫時,就需要事先想到多層疊色後的整體效果。通常先畫面積大的層次,再刻畫細節。

# 五、擦洗

水彩顏料在紙面沒有完全乾透時可以擦洗，這一技法適合表現霧面的高光部分和淡色的花朵紋理。一些品牌的水彩顏料染色性很強，在水彩紙上完全乾透後很難再被擦掉，例如溫莎牛頓專家級水彩顏料。一些顆粒化的顏料乾透後依然可以擦洗，例如群青色。所以在開始畫一幅作品之前，要事先瞭解你的畫材屬性，並反覆練習掌握最佳的擦洗時機。

## 1. 測試顏料在乾燥狀態下被擦洗的程度

測試水彩紙：法比亞諾純棉水彩紙細紋 300 公克

**使用溫莎牛頓專家級測試擦洗效果：**

溫莎紅　　　耐久玫瑰紅　　　法國群青

溫莎藍　　　溫莎綠　　　熟赭

**使用美利藍測試擦洗效果：**

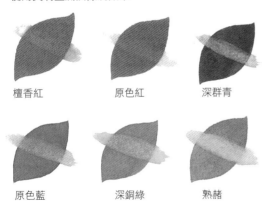

檀香紅　　　原色紅　　　深群青

原色藍　　　深銅綠　　　熟赭

測試顯示，群青和熟赭被擦洗得最明顯，整體來看，美利藍比溫莎牛頓專家級更易擦洗。

**Tips**

瞭解現有顏料被擦洗的程度，能夠在進行多層疊加刻畫時注意自己的下筆，使用容易被擦洗的顏料更需要小心疊加層次。另外，容易被擦洗的顏料也比較容易修改，如果畫得不滿意，可以擦洗後重新畫。

## 2. 如何運用

**用擦洗的方法提亮畫面**

一些物體表面相對光滑，但又不像金屬那樣生硬，這類物體的高光部位適合使用擦洗的方法來表現，例如花瓣的轉折部位。

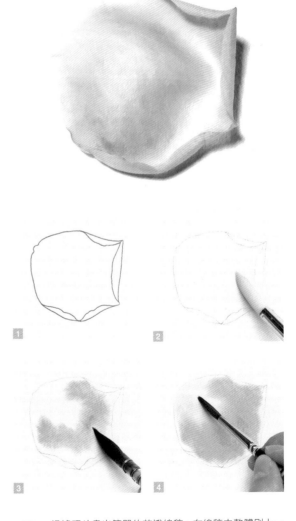

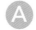 根據照片畫出簡單的花瓣線稿，在線稿中整體刷上一層清水，調出原色紅暈染在花瓣上，留出花瓣中間凸起來的較亮區域，在花瓣的生長處暈染少許原色黃。

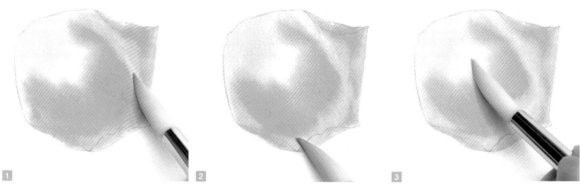

**B** 在整體暈染濕潤後，用一枝乾淨畫筆吸掉部分水分，在底色上擦洗出花瓣轉折位置產生的高亮區域，因底色還處在濕潤狀態，所以擦出的區域會比較柔和，還需要反覆擦洗才能達到更好的效果。擦洗的畫筆上會吸收部分顏料，所以需要清洗乾淨並再次吸掉部分顏料擦洗，直到滿意為止。中間凸起的區域也可以用畫筆進行調整。

> **Tips** 畫筆要比原來的底色含水量更少才容易將顏色擦洗吸走。

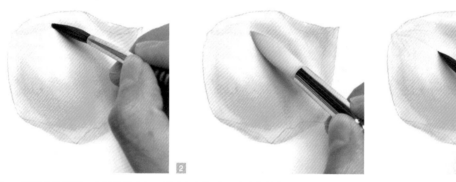 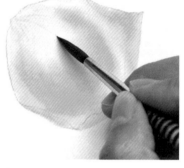

**C** 等底色乾透後，在原色黃中加一點原色紅調出很淡的黃橙色，用疊加的方式在花瓣生長處畫出少許筆觸，增加質感。

**D** 繼續用很淡的黃橙色勾勒少許花瓣生長處的脈絡。

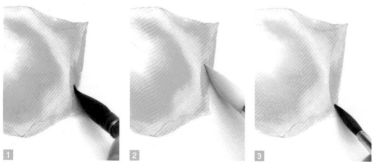 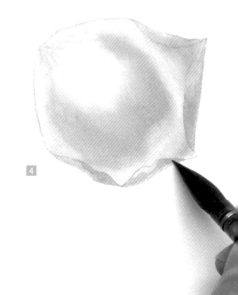

**E** 在翻捲的花瓣邊緣再疊加一層色彩，首先暈染原色紅，並用乾淨畫筆稍微暈開一些，色塊中再加入少許淡的耐久藍紫。觀察素材照片，但不需要畫得一模一樣，用這樣的方法將其他翻捲區域畫好。

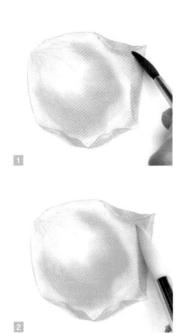

1

2

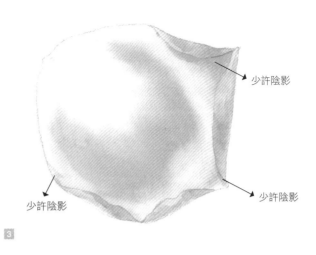

少許陰影

少許陰影

少許陰影

3

**F** 用耐久藍紫勾勒出翻捲花瓣投下的陰影，並用乾淨的畫筆暈開少許邊緣，對照素材照片，在花瓣翻捲形成的夾角等位置再勾勒少許陰影即可。

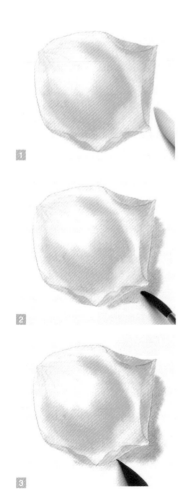

1

2

3

**G** 用清水刷濕花瓣右下側的紙面，用耐久藍紫加少許原色黃，再加少許普魯士藍調出灰紫色，沿花瓣邊緣暈染出陰影，並在下側陰影中混合少許原色紅作為花瓣投射下來的環境色，用乾淨畫筆輔助調整陰影的外邊緣形狀，這片花瓣就完成了。

## 用擦洗的方法畫葉脈

運用擦洗的方法來畫葉脈時，要在顏料微微失去光澤時進行擦洗，太早或太晚都達不到良好的效果。用來擦洗的畫筆盡量使用稍硬的材質，例如貂毛筆或人造纖維筆。

顏料：新韓
畫紙：法比亞諾純棉水彩紙 細紋 300 公克
畫筆：達芬奇 428（0 號）、HABICO 120（6 號）、達芬奇 V35（5 號）

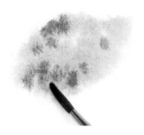

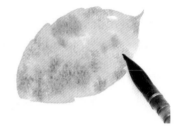

1. 在線稿區域內刷上清水。

**Tips**

如果對線稿邊緣要求較高，可將少量即將畫入的黃赭色加入大量的水稀釋，當作清水來用，比較容易看清筆觸。

2. 趁濕用黃赭色暈染出葉子的底色，並點染棕色（熟赭）來豐富用色。

3. 趁還濕潤時繼續豐富用色。黃化的落葉帶有少許綠色，同時暈染的綠色也與黃色的底色形成了顏色的冷暖對比。

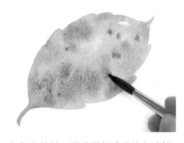

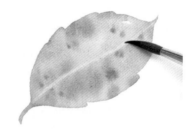

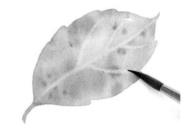

4. 底色未乾前，繼續用較濃的棕色（熟赭）點染出少許斑駁的點。

5. 在底色快失去光澤時，使用水分少的乾淨畫筆擦掉顏色，形成淡的葉脈，注意葉脈的曲線走向。

6. 同時擦出側面葉脈，靠近邊緣的葉脈慢慢變尖會比較自然。

7. 擦出完整的葉脈，等待乾透，用淡棕色（熟赭）畫一些小點就完成了。

**Tips**

新韓水彩顏料比較容易擦洗，即使底色乾了也能夠擦出葉脈。如果使用染色性強的顏料，一定要在底色乾掉之前進行擦洗。

黃赭
棕（熟赭）
耐久樹綠（不同品牌顏料命名不同，根據色相來使用相似顏色即可）

## 用擦洗的方法畫淺色紋理

花卉的花瓣上有許多特別的紋理，有的紋理是深色的，可以使用疊色的方式疊加上去；有的紋理是淡色的，這就需要用擦洗的方法來實現了。

顏料：美利藍

畫紙：法比亞諾純棉水彩紙 細紋 300 公克

畫筆：達芬奇 428（1 號）、HABICO 120（6 號）

1. 用清水或稀釋的原色黃上色，用檀香紅和原色紅混合調出紅粉色暈染，接著銜接原色黃，在最靠近花心的位置暈染耐久深紅。需要注意的是三種色彩的範圍逐漸縮小，需控制好顏色擴散的面積。美利藍水彩擴散性強，點染時要預留出擴散面積。

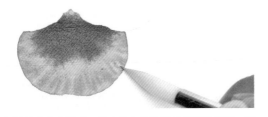 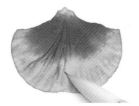 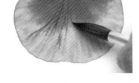

2. 在顏料快失去光澤時，用水分少的乾淨畫筆擦洗邊緣，畫筆需隨時洗淨，吸掉部分水分，再進行擦洗。這朵三色堇的紋理是淺條紋，大塊地擦會更自然。

3. 底色乾透後，用耐久深紅勾勒花瓣上的脈絡，並配合濕潤乾淨的畫筆把延伸到邊緣的脈絡輕輕地暈開。脈絡要畫得參差且有曲線感，同時注意分枝結構。

4. 用同樣的方法畫出第二片花瓣。首先刷水，然後依次暈染紅粉色、原色黃和耐久深紅，並在未乾前擦出淺紋理。花瓣靠近中心花蕊的地方用乾淨的畫筆柔化自然。

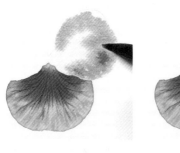

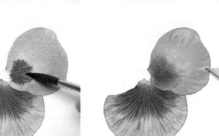

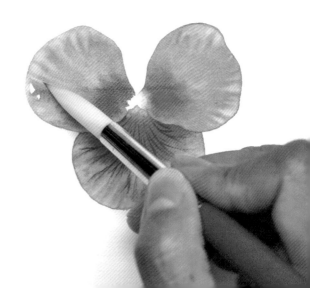

5. 底色乾透之後，繼續用耐久深紅刻畫紋理，左右不要太對稱，盡量不要畫到底色擦出的淺紋理上面。

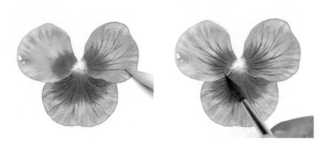

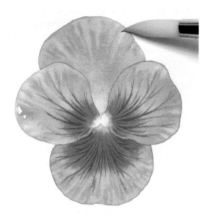

6. 三色堇上面的兩片花瓣暈染的原色黃面積不必過大，之後擦出大塊的淡條紋即可，注意繪畫要點與前面步驟是一樣的。

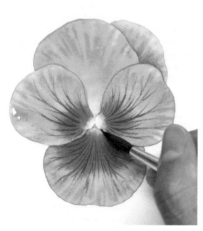

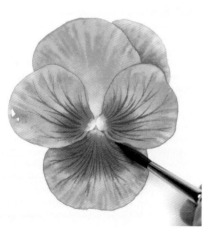

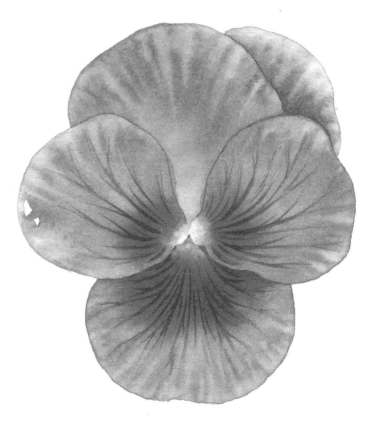

7. 用耐久深紅在花蕊部分和花瓣交疊的位置刻畫幾筆，畫出少許陰影的感覺，這朵三色堇就畫好了。多次練習直到掌握在這個範例中運用的擦洗技巧。

# 六、留白

在畫面中除了進行暈染外，有時還需要有意識地留出細小空白來增加畫面的透氣性。由於水彩的透明特性，沒有辦法使用淺色去遮蓋深色，這時就可以使用一些小技巧來輔助完成留白效果。

## 1. 手動留白

最基本的留白方式是手動留白，在繪畫暈染的過程中，有意識地預留出白紙的底色，製造出留白效果。

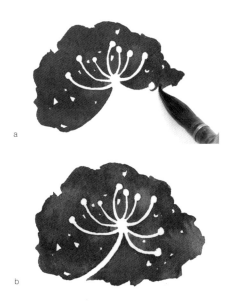

a. 預留出想要留白的區域，在其他區域上色。
b. 完成後的效果。

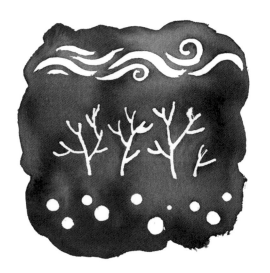

## 2. 使用留白膠

使用留白膠遮蓋住想留白的地方再作畫，完成後將留白膠撕下即可。使用舊毛筆或竹筆比較適合做精細的留白線條，使用棉花棒可以做圓形的留白。

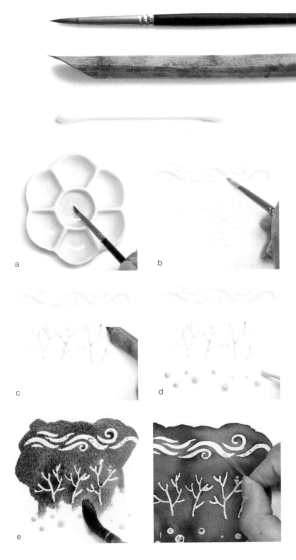

a. 先將舊毛筆用肥皂水浸濕，然後沾取留白膠，如果留白膠比較黏稠可加入極少量的清水調和。
b. 畫出想要留白的波浪圖案。
c. 使用竹筆或竹籤直接沾取留白膠畫出樹的圖案。
d. 使用棉花比較緊實的棉花棒沾取留白膠畫出圓形圖案。
e. 等留白膠乾透後，就可以上底色。
f. 底色乾透後用橡皮擦或者類似橡膠的工具（我使用矽膠筆）輕輕撕掉留白膠。

## 3. 撒點

需要做出較多較密集的留白時，可以在全部作畫完成後，使用有遮蓋力的白色顏料來進行撒點。或者用扇形筆沾取留白膠撒點，用方法 2 的步驟來實現留白膠的密集留白。撒點技法也可以應用在畫面中，沾取顏料撒點製造出斑駁豐富的效果。

沾取顏料

輕敲撒點

完成

**Tips** 用撒點技法敲撒帶有顏色的雜點。

## 4. 使用高光筆

高光筆也很適合做留白效果，能夠畫出比較穩定的線條和圖案，在後期補充和修整畫面都很方便。

**Tips**

a. 將扇形筆浸濕，沾取有遮蓋力的白色顏料，並在調色盤中調整畫筆水分，若畫筆含有較多水分，撒出的白點會較大，含有水分較少，撒出的白點則會較小且多。

b. 用輕敲的方式使畫筆中的白色顏料落到畫紙上，注意控制敲擊力道，調整扇形筆水分，重複此步驟，敲出大小不一的白點。

c. 完全乾燥後的白點效果。

以上是我常用的留白方式，前面兩種屬於真正能夠透出水彩紙底色的留白方式，後兩種則屬於再遮蓋的方式，並不是傳統意義上的留白。在現在電子化時代，很多畫稿需要先進行掃描然後再發表，使用後兩種遮蓋方式更為便利，可以斟酌使用。

# 七、撒鹽

在水彩作畫中，撒鹽是較為常見的水彩技法，鹽粒會逐漸化開，最後形成類似「雪花」的效果，適合在大面積渲染背景的時候作為輔助技法使用。

畫紙：法比亞諾細紋 300 公克　　顏料：陰丹士林藍（丹尼爾·史密斯）　　鹽粒：普通海鹽

1. 在顏料飽滿，呈半濕潤狀態時撒鹽，靜靜等待。

2. 完全乾燥後，輕輕彈紙抖落殘留的鹽粒即可。

使用留白膠遮蓋繪畫部位後，對畫面進行暈染，接著掌握時機撒入鹽粒。適當使用撒鹽會增加畫面的肌理感，不同產地的鹽粒「開花」效果都不太一樣。你如果感興趣，不妨做做各種鹽的「開花」實驗吧！

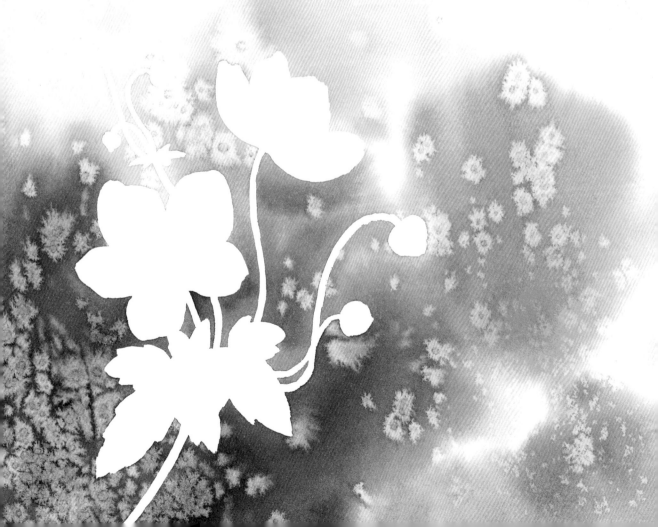

# 本章示範 I：玉蘭

將前面學習的水彩技法運用在以下實際範例中。玉蘭花的花
形優美，花瓣上常有深色脈絡，枝條蒼勁有力。在這個範例
中，我們可以練習如何控制水分，花瓣的暈染需要充足的顏
料，紋理的畫法需要適當減少水分防止擴散太廣，而花莖枝
條又需要較少水分以表現出乾枯的效果，初學者要學習靈活
運用這些水彩技巧。

........................................................................................

顏料：美利藍
畫紙：法比亞諾純棉水彩紙 細紋 300 公克
畫筆：達芬奇 428（1 號）、HABICO 120（6 號）

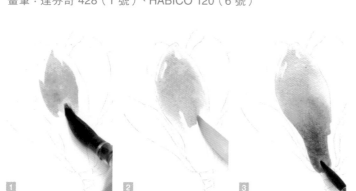

**A** 玉蘭開花時沒有長葉子，線稿構圖以花朵
和枝條為主，花瓣微張，枝條要有韌性。
我希望在完成稿中保留部分線稿，所以使
用了棕色色鉛筆打稿，看起來更和諧。用
原色紅加水調出淡粉色畫在花瓣的上部邊
緣，再用濕潤乾淨的畫筆暈染開，留有少
量高光，靠近花朵根部則用原色紅和少量
耐久藍紫調出的紫紅色暈染。

**B** 在底色快要失去光澤時，畫上深色條紋，在花瓣上部用原色紅畫
上稍淡的紋理。花瓣下部底色較深的位置，用原色紅加稍多的耐
久藍紫調出較深的紫紅色，畫出較深的條紋。這樣處理的方式與
上一步驟中底色的深淺處理是一致的，需要注意的是，條紋有一
個由花瓣尖部向根部收攏的曲線，數量不宜過多過密，分兩次畫
的條紋銜接要自然。

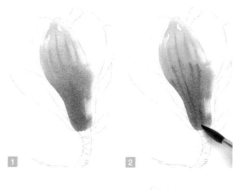

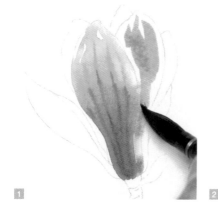

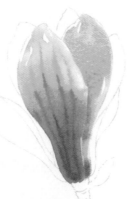

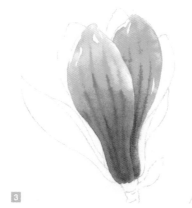

**C** 等第一片花瓣的顏料乾透之後再畫旁邊的花瓣。暈染順序還是由上面的淺色開始，用淡的原色紅暈染，配合濕潤乾淨的畫
筆調整邊緣，留出少許空白，靠近花朵根部暈染濃一些的原色紅，等顏料漸乾時，用紅紫色畫出幾根條紋。

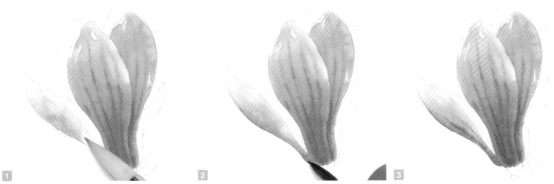

D 遵循同樣的方式和順序，暈染剩下的外側花瓣。太過窄小的區域不必勾條紋，只需暈染出花瓣底色即可。

E 開始畫花瓣的內側，首先在花瓣的上部暈染淡的生赭，往下銜接淡原色紅，靠近最下面的夾角陰影位置暈染少許淡的耐久藍紫。花瓣內側的顏色整體上要比外側的顏色更加淡雅，使得花朵有立體感。

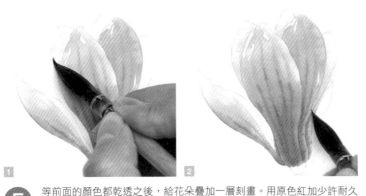

F 等前面的顏色都乾透之後，給花朵疊加一層刻畫。用原色紅加少許耐久藍紫再加水，調出較淡的紫紅色，在內側花瓣靠近夾角的位置畫幾筆即可。在外側花瓣靠近花朵根部的花瓣交疊位置暈染更明顯的陰影效果，使得整體層次更加豐富。現在，這朵盛開的玉蘭花就畫好了，繼續完成剩下的部分吧！

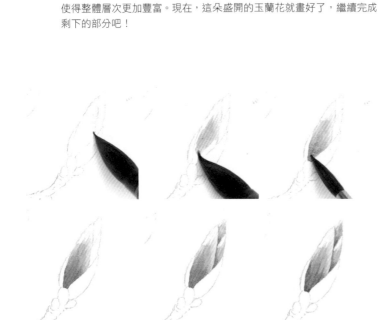

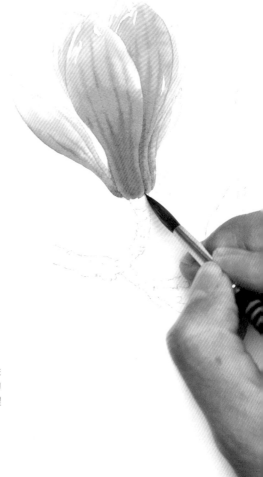

G 玉蘭的花苞畫法就是花朵畫法的簡化版，用色一致即可。首先在花瓣尖部暈染淡生赭，然後銜接原色紅，再銜接調配的紫紅色，並掌握時機勾勒少量幾根條紋。待乾之後，在夾角的地方勾勒幾筆，畫出更強的立體感。

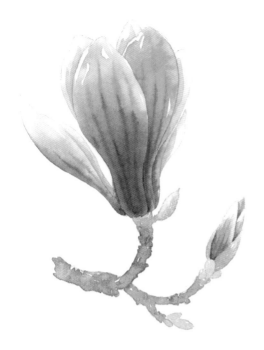

**H** 玉蘭的枝條大部分是灰棕色的硬枝條，用水彩表達時，不能畫出過於水潤的感覺，所以要適當減少畫筆水分，畫出帶有乾枯效果的筆觸。首先給枝條整體刷上一個底色，用耐久深黃與原色藍調配出綠色，由於永固深黃偏暖，且帶有少許紅橙色成分，所以調配出來的綠色不會那麼明亮。用這個綠色畫玉蘭的花托，趁還濕潤的時候銜接鐵棕色，在暈染出的棕色枝條中適當混合少許綠色和極淡的耐久藍紫。運筆時要注意，枝條邊緣線不要畫得過於平整，適當畫一些凹凸效果，還要注意留出少許細小的空白。

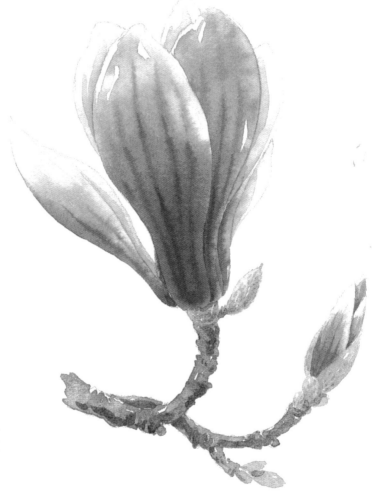

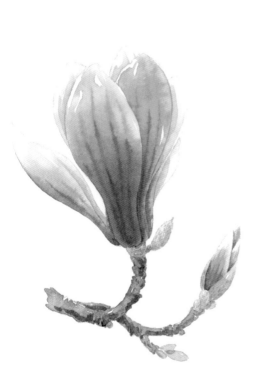

**I** 等底色乾透後刻畫枝條細節，用之前調配的綠色刻畫花托，以點染的方式畫出類似絨毛的效果。接著用熟褐刻畫棕色枝條部分，只需少量筆觸畫在枝條的陰影面即可，且下筆要果斷。這枝清新內斂的玉蘭花就完成了。

# 本章示範 2：朱槿

我住的社區裡有大片的紅色朱槿，開花時非常壯觀美麗，重瓣朱槿的花球特徵明顯，而我更喜歡單瓣的品種，因為它更能清晰完整地展現出花蕊的特點，整枝朱槿更具優美的曲線。在這個範例中，我們會練習乾紙混色和疊色的技法，用疊色的方式畫脈絡紋理是花卉植物題材的常用技法，要學會舉一反三；同時，繼續練習豐富用色。

顏料：美利藍、胡粉、山吹
畫紙：法比亞諾純棉水彩紙 細紋 300 公克
畫筆：簪花

**A** 用棕色色鉛比打草稿，或者用顏色輕一些的鉛筆畫線稿，如圖示範的線稿做了加深處理。
在這裡，我畫的原始線稿並沒有這麼精細，因為朱槿花瓣的外邊緣凹凸非常不規則，線稿無法畫到精確，反倒是在上色過程中，用畫筆直接畫出色塊的外邊緣更加自然。

**B** 這朵朱槿大致的顏色是紅色，但需時刻思考應該如何豐富用色。在這朵花的用色中，使用了檀香紅作為花朵本身的顏色，並加入少許橙色和淡原色紅來豐富用色。首先用檀香紅畫出花瓣的色塊，在左上部和下部暈染淡橙色，左側和右側暈染少許淡原色紅，由於沒有確定的外輪廓線，所以花瓣的外形比較隨機，不必追求畫得一模一樣。

橙色

原色紅

原色紅

橙色

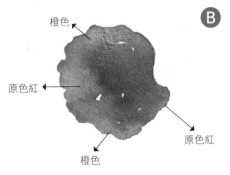

**C** 等第一片花瓣乾透之後開始畫旁邊的花瓣，用色上大體一致，在花瓣邊緣點染少許橙色和原色紅，有水花也沒關係，在兩片花瓣的交疊陰影區域暈染耐久深紅。

**D** 用同樣方法暈染出側面的花瓣。朝上的光源處暈染淡橙色，製造反光感。花瓣畫得瘦長些，且有少許上翹的弧度，色塊邊緣自然畫出凹凸的輪廓，最裡面的一片花瓣的尖部被遮擋，要注意這樣的透視結構。現在花朵大致上的底色都畫好了，有些部分會有顏色融合在一起或立體感不強的情況，沒關係，這只是第一步，後面還要繼續疊加層次。

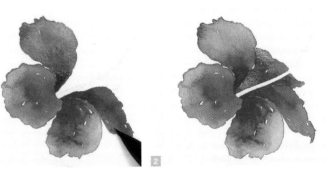

**E** 等底色完全乾透後，用疊色技法增加花朵的細節和層次。用淡的檀香紅在花瓣底色上畫出紋理，要疏密有致，不要用筆尖來勾細線，需畫出瘦長的色塊，畫到花瓣邊緣時，一些色塊混合在一起形成更大的色塊，這樣的紋理會比較自然。同時你也會發現，用淡的檀香紅畫出的紋理，落在底色較濃的位置就不明顯了，這時就需要調配明度稍低一些的顏色再繼續刻畫。

部分筆觸混合在一起

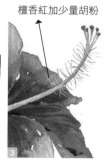

檀香紅加少量胡粉

**F** 在檀香紅中加入少許耐久深紅，繼續銜接疊加紋理，一直畫到花蕊深處。之後，用耐久深紅疊加在花瓣的交疊位置，增強花瓣之間的立體感。

**G** 用橙色畫出花蕊的底色，靠近花蕊根部的用色稍淡一些，等底色快乾時，在花蕊右下邊再暈染淡的檀香紅，使花蕊更有立體感。之後用檀香紅勾勒花蕊，下筆的線條要有一些曲線和交叉，長短也要有變化，因為這些花蕊是立體均勻生長的，有些朝內，也有一些朝外。由於水彩的透明特性，淡色無法顯現在深色的底色上，因此我在檀香紅花蕊中加入了少許胡粉，這樣調出來的粉色就有一定的遮蓋力了。

**H** 用耐久深黃點出花藥，注意朝向不同的花藥位置。與上一步驟中提到的水彩特性一樣，這裡的耐久深黃無法很好地畫在檀香紅的底色上，所以我使用了古彩中有一定遮蓋力的山吹色來畫，再點出幾顆恰好落在花柱上的花藥，整體會更有立體感。

**I** 這枝朱槿我只用了不同深淺的顏色來表現葉和莖的形態，對初學者來說更容易掌握。大致色彩只有三種：黃綠、暗綠和棕。用較多原色黃加少許原色藍調出黃綠色，用大致等比的原色黃和原色藍調出綠色。在葉子朝光的一側暈染黃綠色，向下銜接畫入綠色，靠近花莖的位置暈染淡的火星棕。交替使用這三種顏色將葉子和花莖漸漸收攏到主枝上，待乾之後，避開前景的花莖，畫出遠處的幾片葉子。

58

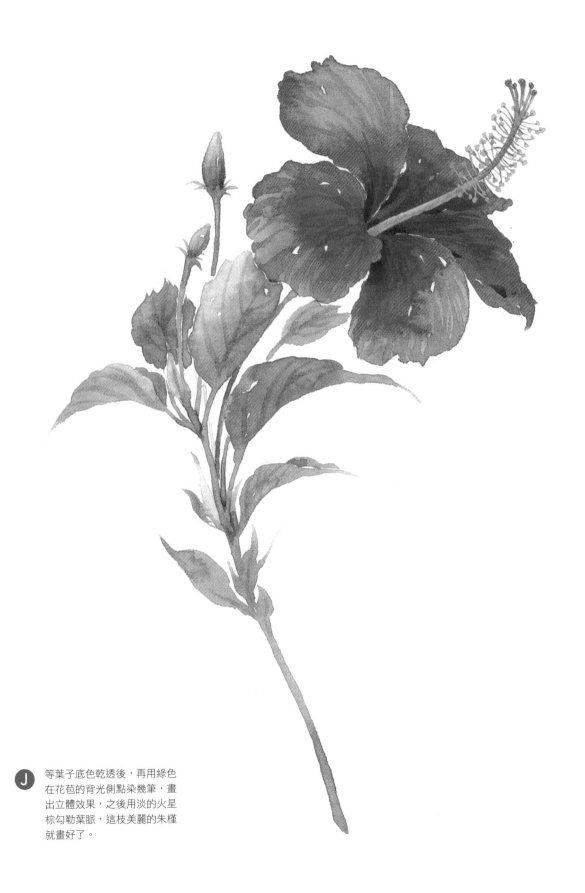

J 等葉子底色乾透後，再用綠色
在花苞的背光側點染幾筆，畫
出立體效果，之後用淡的火星
棕勾勒葉脈，這枝美麗的朱槿
就畫好了。

# 本章示範 3：洋蘭

在這個範例中，將會第一次練習運用色彩筆觸擴散的邊緣來表達畫面，這對水分控制的能力要求較高，不僅要令不同色相的顏色均勻融合，還需要預估出顏料擴散的範圍，以達到預期的效果，大家要多多練習。

........................................................................................

顏料：美利藍、胡粉
畫紙：法比亞諾純棉水彩紙 細紋 300 公克
畫筆：達芬奇 428（1 號）、HABICO 120（6 號）

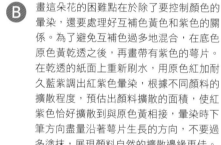

擦掉原色黃

**A** 這朵蘭花是半側面的角度，花形較為舒展，下面一層被遮擋的三片並不是花瓣，是比較瘦長的萼片。上面兩片花瓣較為飽滿，花瓣大致上和葉子的形狀類似。完成線稿後，在花朵中心和瘦長的三片萼片尖角的部位刷上清水，暈染淡的原色黃。下面萼片的形狀很像嘴唇，所以叫唇瓣，如果原色黃暈染到了唇瓣兩側翹起的地方，就用擦洗的方式洗掉。

**B** 畫這朵花的困難點在於除了要控制顏色的暈染，還要處理好互補色黃色和紫色的關係。為了避免互補色過多地混合，在底色原色黃乾透之後，再畫帶有紫色的萼片。在乾透的紙面上重新刷水，用原色紅加耐久藍紫調出紅紫色暈染，根據不同顏料的擴散程度，預估出顏料擴散的面積，使紅紫色恰好擴散到與原色黃相接，暈染時下筆方向盡量沿著萼片生長的方向，不要過多塗抹，展現顏料自然的擴散邊緣更佳。

**C** 首先刷水，用原色紅加入稍多一些的耐久藍紫調出濃郁的深紅紫色，暈染到畫面中。美利藍水彩的擴散性很強，下筆的時候離黃色區域稍遠一些，過一會就會暈染到位。下筆時畫出長條的筆觸，擴散後的效果類似紋理，會更漂亮。

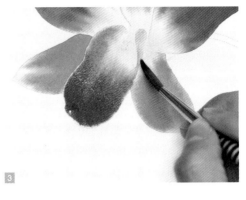

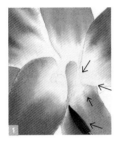
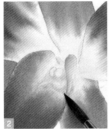
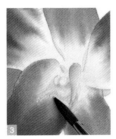

**D** 在唇瓣區域刷水，先暈染與萼片相同的稍淡的紅紫色，然後銜接與花瓣相同的深紅紫色，接著配合用濕潤乾淨的畫筆幫助唇瓣兩側翹起的位置自然融合。花朵的全部底色就完成了，下面來刻畫細節。

**E** 在原色黃中加入極少的原色藍調出很淡的黃綠色，畫出花瓣之間交疊的陰影（箭頭所示）。之後刻畫花蕊，蘭花的花蕊結構相對複雜，不用畫得特別精細，先用淡黃綠色刻畫陰影，留出原來的原色黃作為受光面，然後用很淡的耐久藍紫再少量刻畫幾筆，之後用有遮蓋力的胡粉畫出花蕊前端的白色絨毛。

**F** 花朵後面的部分露出不多，首先暈染原色黃，再用淡的黃綠色刻畫出立體效果即可。花朵部分全部完成。

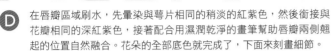

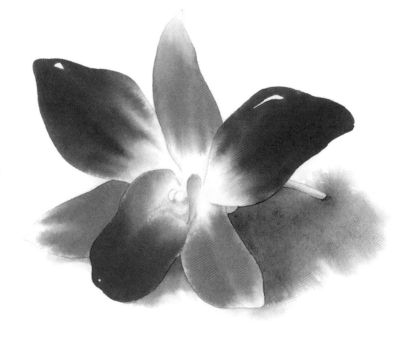

**G** 等花朵部分的顏色都乾透後，沿著花朵下方邊緣刷水，刷水的面積要比顏料預計擴散的面積更大。在花朵剩下的紅紫色中加入少許派恩灰調配出灰紫色暈染在陰影區域，靠近花朵的位置暈染少許紅紫色，之後用派恩灰含量更多的灰紫色暈染在最暗的陰影位置。這朵花的陰影沒有使用單一顏色，而是使用與花朵相呼應的紫色系顏色，讓陰影的色彩變化更加豐富。之後繼續將其餘兩個小區域的陰影畫完整。

原色黃（116）
● 原色紅（256）
● 耐久藍紫（463）
● 原色藍（400）
● 派恩灰（514）
胡粉

## 本章示範 4：瑪格麗特

白色的瑪格麗特花格外素雅，在繪畫過程中手動留白比較
困難，適當使用留白膠能方便作畫，也是這個範例練習的
重點。在構圖上，使用一個實體的框架框出區域，但是框
架不作為畫面的邊緣，而是將花葉伸出，讓框架成為畫面
的一部分，構圖也更顯活潑。另外，範例中還有一個繪畫
思考的練習，那就是如何統籌安排繪畫步驟，這需要在畫
作全部開始之前就先思考好。

----

顏料：溫莎牛頓專家級
畫紙：法比亞諾純棉水彩紙 細紋 300 公克
畫筆：達芬奇 428（1 號）

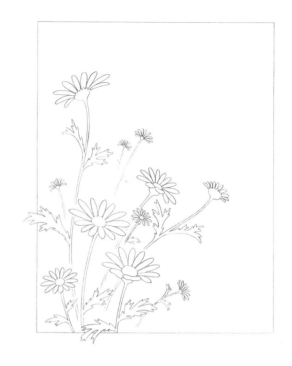

**A**

用鉛筆輕輕勾勒線稿，主要確定花朵的位
置。花莖和葉子不必畫得特別完整，此處
為了展示清楚，將線稿做了加深處理，細
節也畫得較為細緻。線稿完成後，用紙膠
帶沿著四周的框架邊緣黏貼。大家在練習
的時候，可以先裱紙，然後黏紙膠帶，也
可以直接用紙膠帶將畫紙黏在畫板上。而
我為了方便拍攝步驟，就將紙膠帶裹在畫
紙上了，為了保證畫紙外側全部是白色，
在四個邊都疊加黏了兩條紙膠帶，大家可
根據自行選購的膠帶寬度來調整。

**B**

在留白膠中加入一點點清水，調勻後用扇
形筆沾取，用撒點的方式輕敲筆桿，將留
白膠抖落在畫紙上，形成大小不一的圓
點。左下區域稍微多撒一些，右上區域稍
少一些。此處撒留白膠的方式和撒帶有顏
色的點的方式相同。

①

②　③　④

**C** 等撒點的留白膠乾透後，去除落在花瓣邊緣線上的留白膠以及落在花莖和葉子邊緣上顆粒較大的留白膠。之後，在花瓣區域塗上留白膠。

①　②

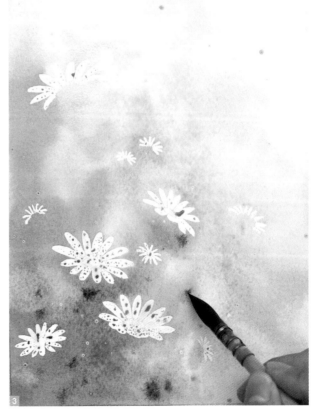

③

**D** 等留白膠都乾透後，在紙膠帶的框內全都刷上清水。等畫紙浸濕，再分別用兩枝畫筆暈染溫莎黃和胡克綠，交替使用這兩枝畫筆，使兩種顏色互相融合自然。左下區域以胡克綠為主，右上區域以溫莎黃為主，大面積的顏色混合一定要顏料充足。之後，在左下花朵區域點染少許普魯士藍。

**Tips** 這一步驟中用鈷黃（櫻草色）代替溫莎黃效果更佳。

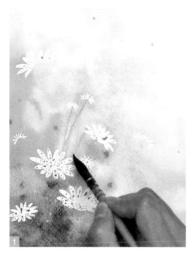

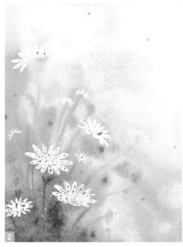

**E** 在整體的濕潤度降到不會擴散太大的情況下，用胡克綠勾勒出畫面中作為遠景的虛化花莖。

**F** 這時的水分恰好適合撒鹽，撒入幾粒鹽，等待出現鹽花。鹽花的造型又類似虛化的白色瑪格麗特，使畫面更加豐富。

Tips

在前面這些步驟中應用的技法都是在畫紙濕潤的情況下完成的，雖然分割了步驟，但是在練習時，一定要一氣呵成，隨時注意畫面中水分的變化。

**G** 等畫面乾透之後，用扇形筆沾取淡的胡克綠撒點，進一步增加畫面的細節，注意數量不要過多，根據畫面整體的情況做適當的調整。注意分辨胡克綠的點和留白膠的點，留白膠去掉後會透出白紙的底色。撒點之後慢慢地將四周的紙膠帶撕下來。

 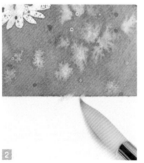 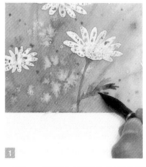 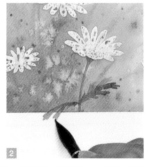

**H** 一開始線稿設定有兩片葉子伸出框架，而現在的邊框有比較生硬的色塊邊緣，即使再進行葉子的疊色也蓋不住它，所以先用濕潤的乾淨畫筆柔化葉子伸出來的那片區域的邊緣。

**I** 用胡克綠畫出花莖和葉子，葉子有較多裂口，畫的時候根據情況調整，不必畫得一模一樣。

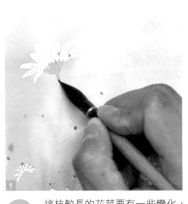

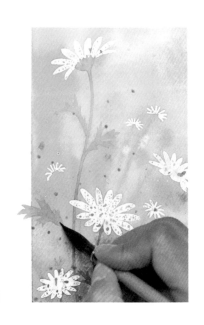

J 這枝較長的花莖要有一些變化，由於整個畫面的右上區域用色較亮，所以這枝長花莖上部分的胡克綠稍淡一些，配合乾淨畫筆將花托部分的筆觸柔化，然後往下靠近背景較深的區域時，花莖的胡克綠也稍微濃一些，銜接畫出框架外的葉子。

K 繼續用胡克綠畫出花莖，並調整濃淡來表現花莖的遠近效果，越遠的花莖用色越淡，這樣花莖就全部完成了。觀察畫面整體，檢查是否有缺漏並進行微調。

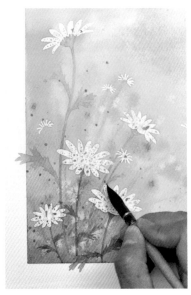

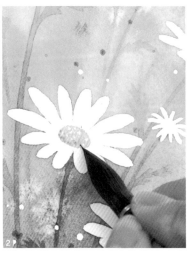

L 顏色全部乾透之後，就能去除留白膠。用矽膠筆去除留白膠也非常方便，將其在留白膠上輕搓，使留白膠捲曲，就能撕下來了，用來去除之前撒的留白膠點非常方便，應用的原理就是矽膠和留白膠互相有黏性。市面上有售留白膠專用的豬皮擦，也是這樣的原理。

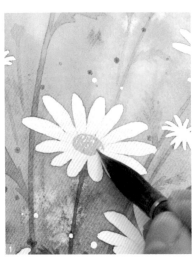

M 用溫莎黃畫出花蕊，並留出少許空白，趁還濕潤時，在花蕊的底部暈染熟赭，一朵瑪格麗特就畫好了。用同樣的方法畫出其他露出花蕊的瑪格麗特吧！

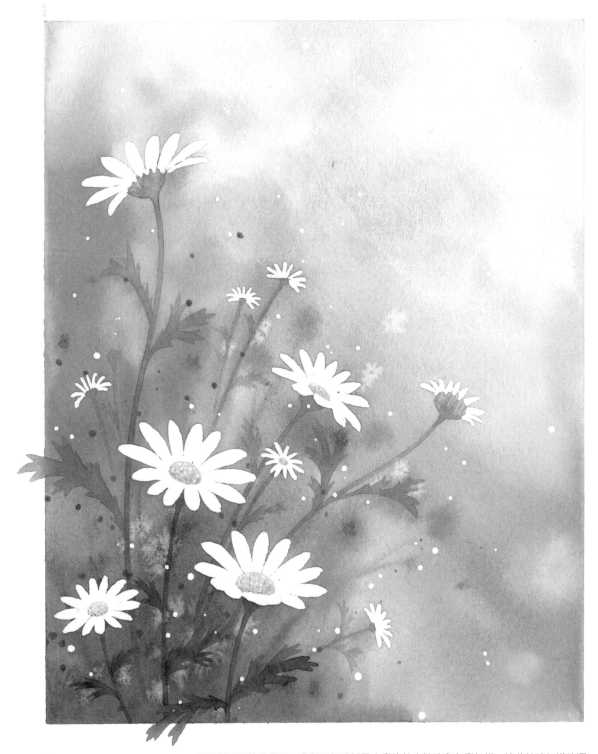

温莎黃／鈷黃（730/016）

● 熟赭（074）

● 胡克綠（311）

● 普魯士藍（538）

通過前面章節的學習，我們已經瞭解了水彩的基本技法和色彩知識，這些技法知識的運用將貫穿接下來的整個學習過程，包括以此延伸的相關課外練習。水彩技法並沒有多難多複雜，只是運用起來需要有大量的練習和經驗支持，基礎薄弱的初學者應對基本技法部分進行反覆練習，達到熟練掌握的程度。

整體的來說，技法的應用關鍵是如何靈活地結合使用，不同技法的組合或技法使用的不同順序，最後都可能完成同樣的水彩效果。大家在練習的過程中，無需一味按照步驟臨摹，而是要學會多角度思考。只有這樣，才能在看到一幅完整的作品時，腦中有想法並拆解其技法；在畫照片或寫生時，也會有更多技法的組合用來完成自己的作品。

一幅作品的順利完成不僅需要熟練地運用技法，還有一個同樣重要的方面——對形體的把握。下一章節中，我們就來學習如何畫出準確優美的線稿。

# Chapter 4
# 繪製線稿

想要畫出一幅滿意的作品，首先需要有一個讓自己愉悅的
描繪對象，在眾多繪畫題材中，花草植物是個不錯的主題，
易於觀察，初學者也更容易上手。

對於任何想描繪的物體，事先都需要一個學
習的階段，這能使你的作品更加準確和真實
的必要過程。然而，我們並不需要像專家那
樣絕對嚴謹，而是要瞭解。當你觀察到越多
的細節，掌握了它們的結構形態，並且將這
些知識留在自己的腦海中後，在以後的繪畫
過程中，無論是否需要畫線稿，你都可以做
到心中有數，下筆準確。

累積的素材知識越多，繪製線稿時就有更多
可以用來完善畫面的細節，這些細節會讓你
的作品在線稿階段就與眾不同。

# 一、畫葉子

## 1. 平面葉子的畫法

平面葉子的線稿非常容易畫，只需處理好邊緣線即可，並不需要考慮複雜的結構。這類線稿適合做一些植物筆記，或者植物標本的繪製，也可以用來畫一些簡單的葉子小作品。

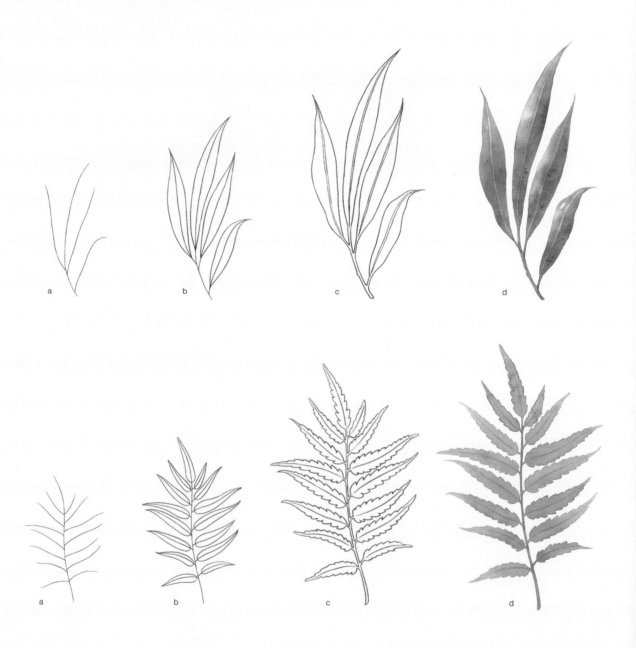

a. 用單線條確定出葉子枝條和葉脈的整體走向。
b. 根據設定的葉子形狀，畫出葉子外邊緣線。
c. 對外邊緣線條進行加工整理，讓葉子看起來更加舒展自然。
d. 運用水彩技法和豐富顏色的方法給葉子暈染顏色。

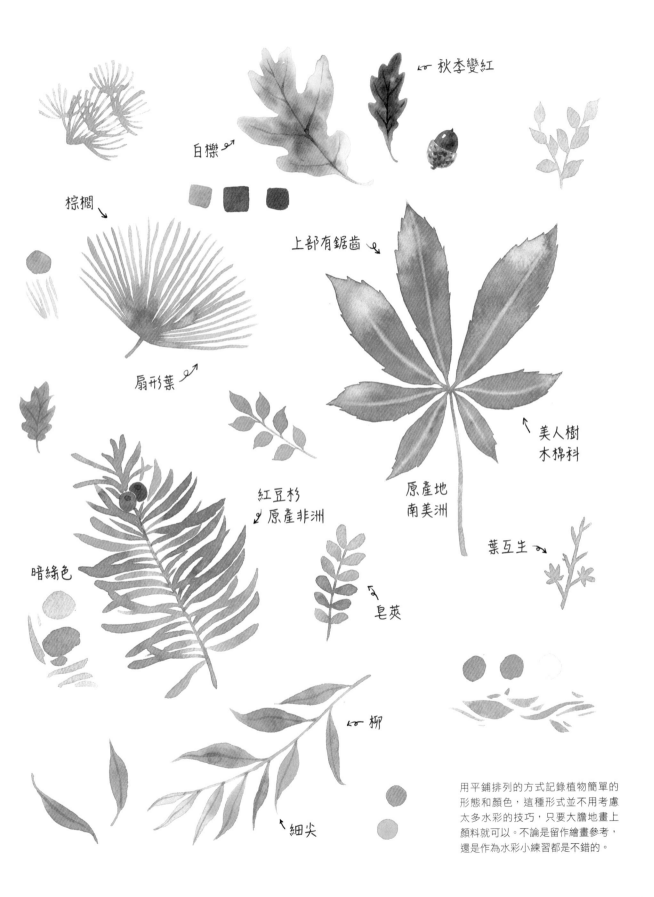

秋季變紅

白櫟

棕櫚

上部有鋸齒

扇形葉

美人樹
木棉科

原產地
南美洲

紅豆杉
原產非洲

葉互生

暗綠色

皂莢

柳

細尖

用平鋪排列的方式記錄植物簡單的形態和顏色,這種形式並不用考慮太多水彩的技巧,只要大膽地畫上顏料就可以。不論是留作繪畫參考,還是作為水彩小練習都是不錯的。

## 2. 立體葉子的畫法

在平面葉子的形態中能夠看出，葉子最基本的線條結構只有三條線，分別是中間的葉脈和兩側的邊緣線。這條中間葉脈決定了葉子的整體走向，兩側的邊緣線決定了葉子的捲曲程度，下面就用立體透視的方法來繪製葉子。

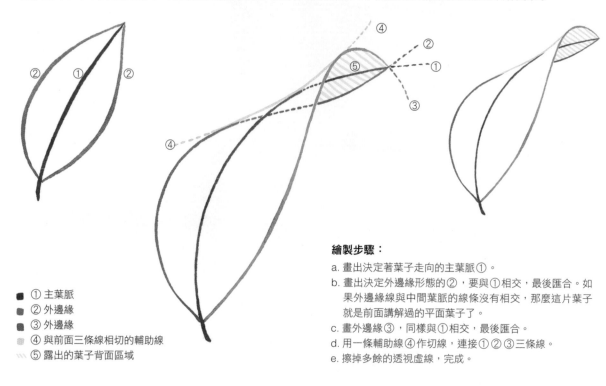

- ① 主葉脈
- ② 外邊緣
- ③ 外邊緣
- ④ 與前面三條線相切的輔助線
- ⑤ 露出的葉子背面區域

**繪製步驟：**

a. 畫出決定著葉子走向的主葉脈①。

b. 畫出決定外邊緣形態的②，要與①相交，最後匯合。如果外邊緣線與中間葉脈的線條沒有相交，那麼這片葉子就是前面講解過的平面葉子了。

c. 畫外邊緣③，同樣與①相交，最後匯合。

d. 用一條輔助線④作切線，連接①②③三條線。

e. 擦掉多餘的透視虛線，完成。

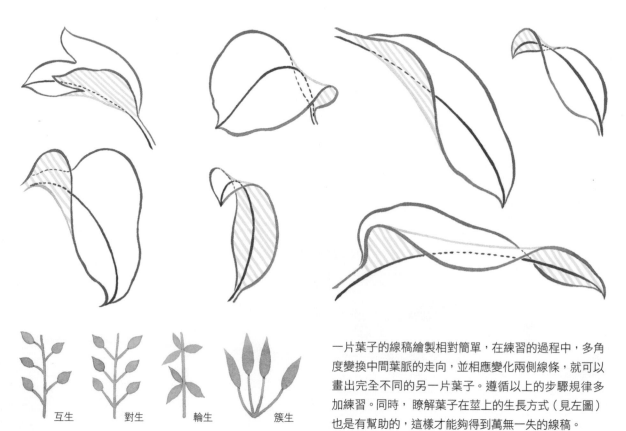

互生　　　對生　　　輪生　　　簇生

一片葉子的線稿繪製相對簡單，在練習的過程中，多角度變換中間葉脈的走向，並相應變化兩側線條，就可以畫出完全不同的另一片葉子。遵循以上的步驟規律多加練習。同時，瞭解葉子在莖上的生長方式（見左圖）也是有幫助的，這樣才能夠得到萬無一失的線稿。

## 本節示範：黃金葛

黃金葛是常見的觀葉植物，其垂吊的枝條展現出非常優美的曲線，葉子的形狀雖然簡單，但植物整體富於變化，是很好的葉子練習素材。在本示範中，著重練習葉子的立體畫法、主觀顏色的運用和冷暖色調的對比應用。

顏料：溫莎牛頓專家級
畫紙：法比亞諾純棉水彩紙 細紋 300 公克
畫筆：達芬奇 428（1 號）、HABICO 120（6 號）、簪花

### 線稿部分

a. 確定畫面主要元素的位置，對於雜亂的葉子，最好的辦法是先確定生長出來的長枝條。

b. 畫面中心需要飽滿的構圖，首先從花盆附近的枝葉開始畫，用大片的葉子充實畫面，遮擋纖細的枝條。

c. 運用前面學習的葉子變化方法，畫出少量帶有立體效果的葉子。

d. 繼續豐富畫面，花盆左右的葉子分量大體相當，但是葉子形態要有變化。

e. 垂下來的枝條偏向一側，這種不對稱的構圖看起來會更自然，少量立體畫法的葉子也讓畫面更生動。在完成圖中可以看到立體葉子的數量雖多，但是變化的方法也就幾種，而整體看起來並不覺得重複。初學者多多練習單片葉子的變化，在畫此範例的線稿時可以自由發揮。

**A** 觀葉植物往往色彩較為單一，顏色偏冷調，這就需要在作品中靈活運用主觀色彩感覺，進行冷暖顏色的搭配。在開始繪畫之前，首先思考用色，我決定加入適當的暖色來平衡畫面，並且將暖色大部分統一在葉子的背面用色中，將冷色使用在葉子正面。暖色在這裡的應用中，飽和度要低一些，避免完全使用紅色，可以使用熟赭、橘色、淡紫色等相對的暖色，示範中的用色受主觀影響較大，在練習時要根據自己的主觀色彩感覺來做適當的變化。在葉子背面暈染淡淡的耐久樹綠、生赭與溫莎紅調配的橘色和淡溫莎紫，枝條上暈染少許淡的溫莎藍，調整這些用色暈染出其他葉子的背面區域。

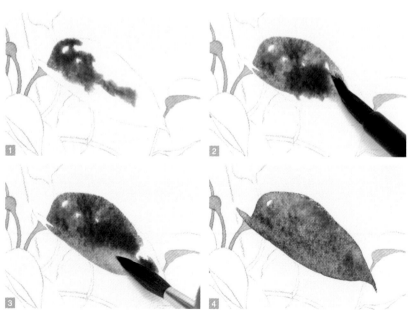

**B**

葉子的正面用色也需要一些變化，不能全部使用綠色，用耐久樹綠作為葉子正面的主色，然後混合少許法國群青和溫莎紫，葉子尖部則混合少許熟赭。由於葉子正面顏色太濃郁，不適合使用過濃的紅色，而紫色的暈染既在綠色中加入了類似暖色的色調，也呼應了葉子背面的用色，葉子整體看起來更加鮮活。

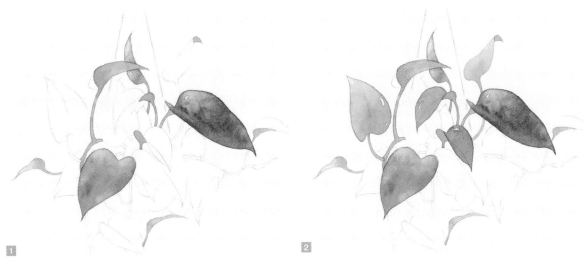

**C** 用同樣方法和用色暈染出花盆附近的外層葉子，各個用色的比例稍加變化，這些葉子就會看起來生動，上方朝向光的葉子用色稍淡一些。

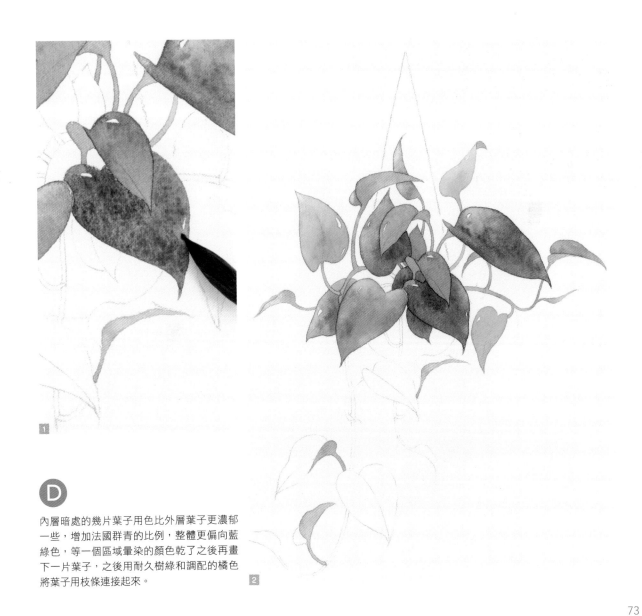

**D**

內層暗處的幾片葉子用色比外層葉子更濃郁一些，增加法國群青的比例，整體更偏向藍綠色，等一個區域暈染的顏色乾了之後再畫下一片葉子，之後用耐久樹綠和調配的橘色將葉子用枝條連接起來。

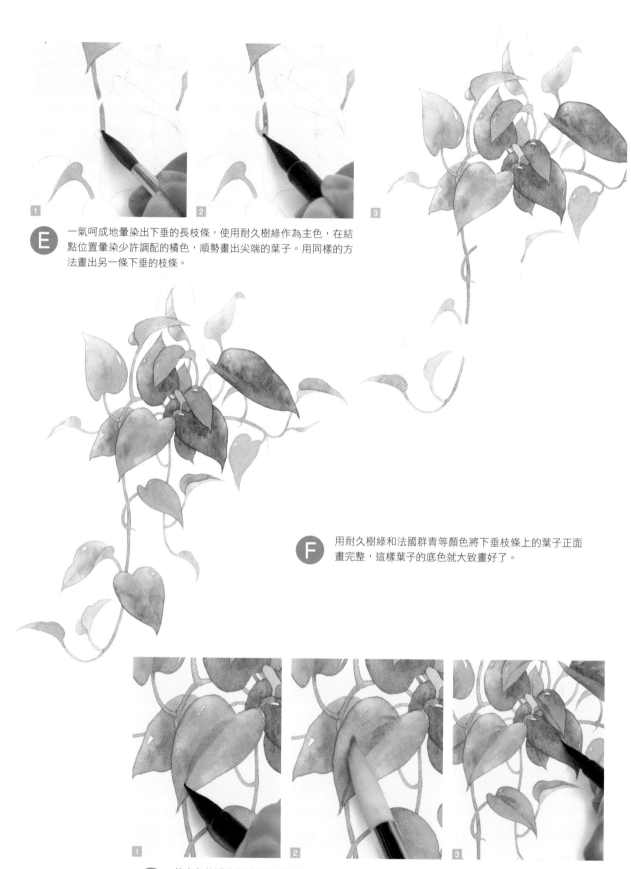

**E** 一氣呵成地暈染出下垂的長枝條，使用耐久樹綠作為主色，在結點位置暈染少許調配的橘色，順勢畫出尖端的葉子。用同樣的方法畫出另一條下垂的枝條。

**F** 用耐久樹綠和法國群青等顏色將下垂枝條上的葉子正面畫完整，這樣葉子的底色就大致畫好了。

**G** 等底色乾透後用耐久樹綠刻畫葉子，範例中的葉子數量較多，如果每一片都勾勒出完整的葉脈，畫面會顯得非常匠氣和繁亂，所以我只稍微刻畫出花盆附近幾片葉子的大致葉脈，其他位置的葉子則勾勒幾筆中心葉脈即可。在刻畫大致葉脈時，畫出耐久樹綠的色塊，迅速用水分較少的乾淨畫筆輕輕地向側面柔化，個別靠近陰影的區域再疊加一層稍暗的綠色（耐久樹綠加少許溫莎紫）。

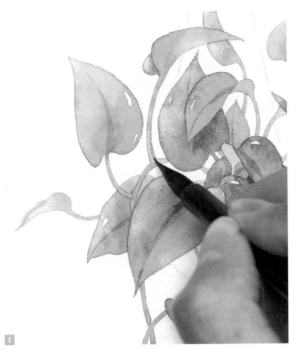

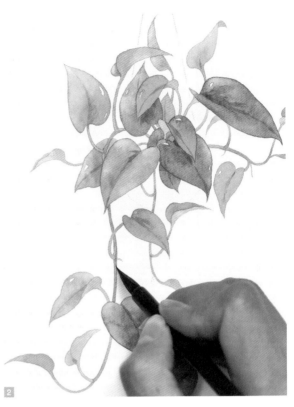

**H** 繼續用耐久樹綠勾勒葉柄和下垂枝條，重點刻畫生長結點的區域，使其更具立體感，葉子部分就基本完成了。

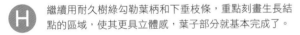

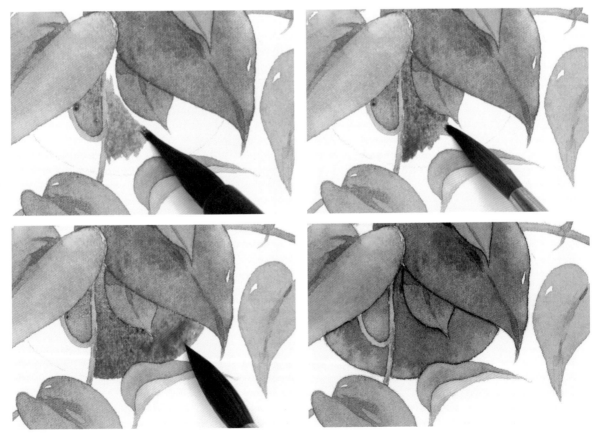

**I** 用熟赭作為花盆的主色，在靠近葉子的位置暈染少許耐久樹綠和溫莎藍來呼應綠葉的用色，在花盆底下的反光面點染少許清水。

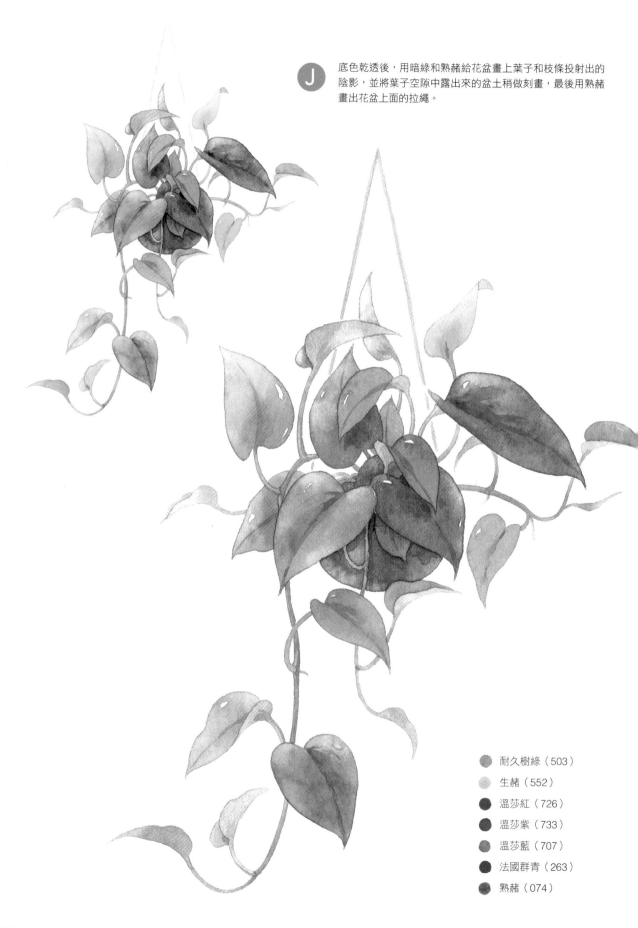

J 底色乾透後，用暗綠和熟赭給花盆畫上葉子和枝條投射出的陰影，並將葉子空隙中露出來的盆土稍做刻畫，最後用熟赭畫出花盆上面的拉繩。

- ● 耐久樹綠（503）
- ● 生赭（552）
- ● 溫莎紅（726）
- ● 溫莎紫（733）
- ● 溫莎藍（707）
- ● 法國群青（263）
- ● 熟赭（074）

# 二、畫花朵

想要畫好花朵的線稿，首先要多觀察，瞭解花朵的形態，在下筆前學會簡化，運用最基本的結構來表達，然後慢慢完成線稿。常見的花朵形態有碗形、鐘形、漏斗形、杯形等等。單個花瓣的翻捲透視結構與葉子的透視是一樣的。

## 1. 花朵結構

花瓣

a. 花瓣的結構與葉子類似，也要遵循前面講過的透視原理。花瓣一般都聚集在一起，要視情況畫出翻捲效果，避免每片花瓣都畫成捲曲的。

b. 根據透視圖進行細化，不同花卉的花瓣都不盡相同，這裡畫的是一片孤挺花的花瓣，中間有一根較寬的脈。

c. 線稿完成後就可以上色了，這片花瓣的顏色有少許互補色的存在，為了避免在濕潤狀態下無法控制面積使其混色變髒，所以我先畫綠色層，等乾後再畫紅色層。

銀蓮花

碗形的花卉常見的有銀蓮花、玫瑰、茶花等。從簡化的結構開始逐步刻畫出線稿，如果能夠觀察到實物，動手翻動一下花瓣，更容易看清楚花卉的透視結構。

a. 顧名思義，碗形的花就像一個碗被頂在花莖上。第一步畫出碗狀結構，碗口的大小、角度和深度決定了花朵的姿態。這是一個半側面的銀蓮花，同時還要注意花莖在碗底中心的生長位置，箭頭的朝向則是花蕊和花朵整體的生長方向。

b. 用線條依照碗的弧度確定出花瓣的位置。有的花瓣平均分割，例如早櫻、桃花；有的互相擠壓交疊，例如銀蓮花、菊花。

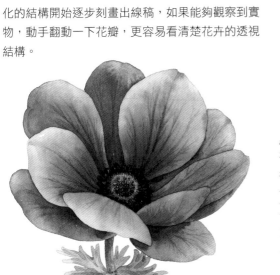

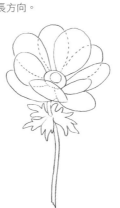

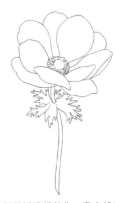

複雜的碗形結構
（玫瑰、陸蓮花、芍藥等）

葉子的變化方法

c. 用曲線大致畫出花瓣，這時會有很多交疊的情況，用虛線連接更容易看清楚。同時畫出花莖和具有特點的葉子，葉子有許多裂口，先畫出三個裂口即可。

d. 對花瓣進行美化，畫出起伏的感覺，再擦去虛線，增加少量翻捲的花瓣。繼續分割葉子，將前面一片葉子的凸出部分再分割出兩到三個凸起即可。

## 曼陀羅花

常見的喇叭狀花朵有牽牛花、百合、金針花、孤挺花、石蒜、曼陀羅花等，畫線稿時需要先大致畫出喇叭的形狀，然後分割成花瓣，最後再美化線條。

a. 曼陀羅花整體像喇叭，下口可以看作是一個五角星，這是基本的透視結構。

b. 在左圖的基礎上，將五個角分別向上拉起，變得有曲線感。這時最靠裡面的一角已經翹起隱藏到花朵背後。

c. 把僵硬的線條修整圓潤，增加花蒂和立體的葉子。

d. 繼續完成線稿，花朵邊緣畫出少許波浪起伏，尖角拉長畫出曲線感，線稿完成。

## 繡球花

在畫由眾多小花組成的花球時，應先畫一個主要骨架，再以這個基礎上進行細化和豐富。適合此畫法的花卉有天竺葵、美女櫻、藍雪花等。

a. 先用圓形大致確定出幾朵主要位置的小花，並用線條連接成束。需要注意的是小花不同的朝向，用虛線確定出花瓣伸展的角度。

b. 在這一步驟中要注意靠在一起的花瓣一定是互相擠壓的狀態，在勾勒外形時要有變化，花瓣不要畫得特別圓。

c. 細化花朵，將花瓣的線條畫出少許起伏，花瓣靠近中心的位置要窄一些，此時的花朵線稿已經基本成型。

d. 在前面主要花朵的基礎上補上更多細節，減少空隙，使花朵更加飽滿。

## 2. 花序類型

觀察花朵的時候，最好用本子做一些簡單圖畫的記錄，例如花瓣數量、顏色、紋理、花蕊數量、花朵在枝條上的生長方式（花序類型）。記錄這些重點，並拍照留存。這些筆記對於創作很有幫助，後面章節會教大家怎樣用記錄的花卉知識來創作花卉作品。

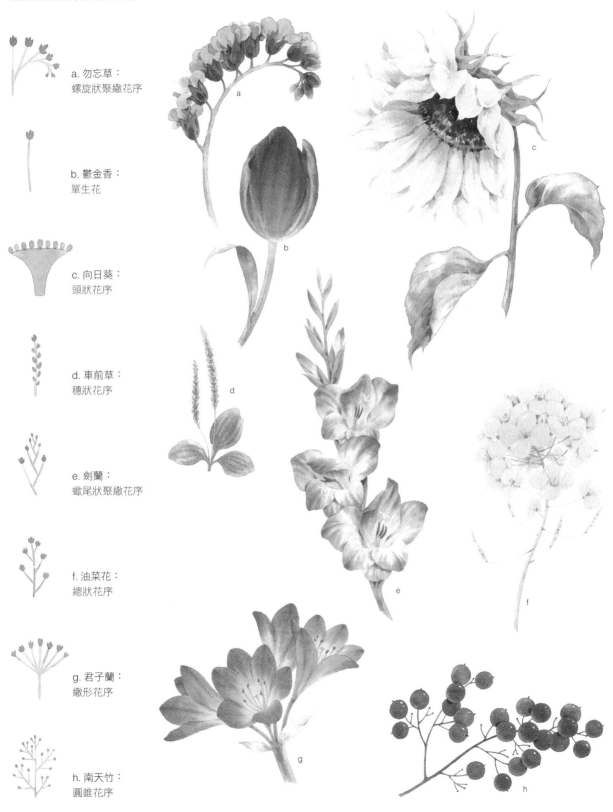

a. 勿忘草：
螺旋狀聚繖花序

b. 鬱金香：
單生花

c. 向日葵：
頭狀花序

d. 車前草：
穗狀花序

e. 劍蘭：
蠍尾狀聚繖花序

f. 油菜花：
總狀花序

g. 君子蘭：
繖形花序

h. 南天竹：
圓錐花序

## 3. 特殊的花蕊形態

在花卉線稿中，花蕊佔有重要的位置，它是一朵花的亮點，花蕊以什麼樣的姿態、角度出現，大大地決定了畫面的成敗。不同品種的花蕊有著各不相同的形態，這就需要在平時的觀察中留心記錄這些細節。

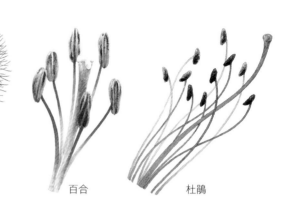

朱槿　　　　　　百合　　　　　　杜鵑

## 本節示範：風鈴草

風鈴草有著可愛的外形和清新的顏色，整個花形像鐘一樣，在畫線稿時要抓住這個特點，先畫出大致的幾何線條，再進行細化。水彩技法方面著重練習顏色的混合暈染和擦洗。快跟我一起畫出美麗的風鈴草吧！

顏料：溫莎牛頓專家級
畫紙：阿契斯純棉水彩紙 細紋 300 公克
畫筆：達芬奇 428（1 號）、HABICO 120（6 號）

### 線稿部分

a. 風鈴草比較優美的角度是半側面或側面，半側面角度能夠看見花蕊，畫面細節更豐富。首先畫出半側面的鐘形結構。

b. 用曲線將鐘形結構進行分割，形成花瓣向外翻捲的效果，一般分割成近大遠小的五份。

c. 將花瓣外邊緣用凹凸的曲線連接起來，形成花瓣的造型，風鈴草的花朵部分就完成了。

d. 風鈴草的花托比較厚，像蓮花座似的托住花朵，往右畫出稍帶曲線的花莖即可。

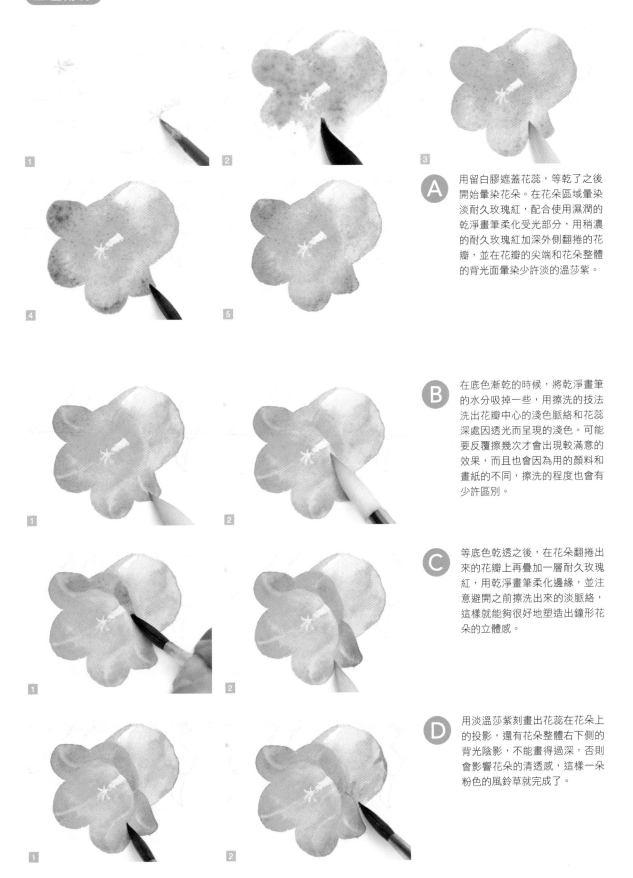

A 用留白膠遮蓋花蕊，等乾了之後開始暈染花朵。在花朵區域暈染淡耐久玫瑰紅，配合使用濕潤的乾淨畫筆柔化受光部分，用稍濃的耐久玫瑰紅加深外側翻捲的花瓣，並在花瓣的尖端和花朵整體的背光面暈染少許淡的溫莎紫。

B 在底色漸乾的時候，將乾淨畫筆的水分吸掉一些，用擦洗的技法洗出花瓣中心的淺色脈絡和花蕊深處因透光而呈現的淺色。可能要反覆擦幾次才會出現較滿意的效果，而且也會因為用的顏料和畫紙的不同，擦洗的程度也會有少許區別。

C 等底色乾透之後，在花朵翻捲出來的花瓣上再疊加一層耐久玫瑰紅，用乾淨畫筆柔化邊緣，並注意避開之前擦洗出來的淡脈絡，這樣就能夠很好地塑造出鐘形花朵的立體感。

D 用淡溫莎紫刻畫出花蕊在花朵上的投影，還有花朵整體右下側的背光陰影，不能畫得過深，否則會影響花朵的清透感，這樣一朵粉色的風鈴草就完成了。

 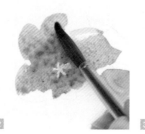 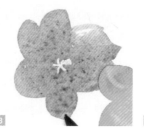 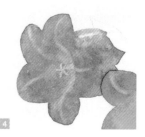

**E** 紫色部分的暈染方法是一樣的，以紫色作為主色，加入耐久玫瑰紅和法國群青來豐富用色。首先暈染溫莎紫，迅速在周圍銜接淡耐久玫瑰紅，在花朵整體的右下側暈染少許法國群青，等到水分漸乾時，用乾淨畫筆擦洗出淡脈絡。

> **Tips** 由於法國群青稍微帶有沉澱效果，這個步驟中的法國群青也可以更換成鈷藍，效果會更好一些。鈷藍色的顏料價格較高，大家可以根據自己現有的顏料視情況使用即可。

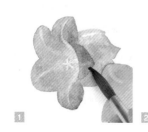 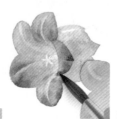 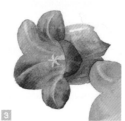

**F** 底色乾透後，用淡溫莎紫疊加在翻捲出來的花瓣上，靠近右下側的溫莎紫稍濃一些，用乾淨畫筆柔化邊緣。用淡的溫莎紫將花朵背光區域畫出立體感，使用的技法可以是先刷水再暈染顏色，或是先畫色塊再用畫筆暈染開。

  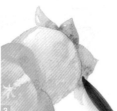 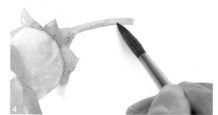

**G** 用溫莎黃和溫莎藍調配出鮮嫩的綠色畫出花托的受光面，混合少許淡耐久玫瑰紅呼應花朵的用色。然後在綠色中加入少許溫莎紫調配出暗綠色，暈染花托右下側的背光區域，順勢用鮮嫩的綠色將花莖畫出，花莖右下側暗面同樣暈染暗綠色，花莖末端用乾淨的畫筆柔化出漸漸淡化的效果。

**H** 紫色風鈴草的花托上暈染少許法國群青（或鈷藍）作為呼應，花莖的畫法與上一個步驟一致，勾勒一小片葉子來豐富畫面，並在葉子朝光的那一面滴入少許淡的溫莎黃，花莖末端同樣處理成漸淡的效果。

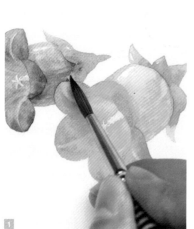 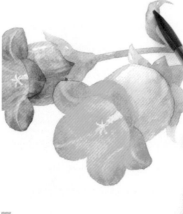

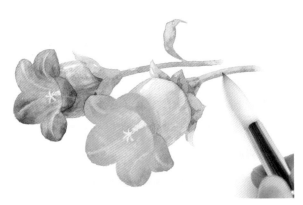

I 等花托底色乾透之後，用疊加的方式使用耐久樹綠和暗綠色刻畫出花托的細節，配合濕潤的乾淨畫筆柔化生硬的筆觸邊緣。用同樣的方法畫出另一朵風鈴草的花托。

J 去除留白膠，用溫莎黃畫出花蕊上面的花粉，並在背光面點染少許由溫莎黃和耐久玫瑰紅調出的橙色（或熟赭），用鮮嫩的綠色畫出前端的分叉結構。

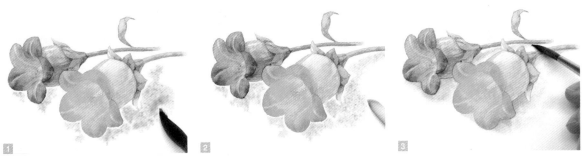

K 在風鈴草右下側的紙面上刷水，將調色盤裡所有的顏色進行混合（避開帶有沉澱和顆粒的顏色）調出混合灰作為陰影的主色。用乾淨的畫筆調整陰影的邊緣，使其更符合花朵投影的形狀。在靠近風鈴草的位置暈染少許溫莎紫，作為花朵投射的環境色，之後，用畫筆將陰影的小細節調整妥當，兩枝清新的風鈴草就畫好了。

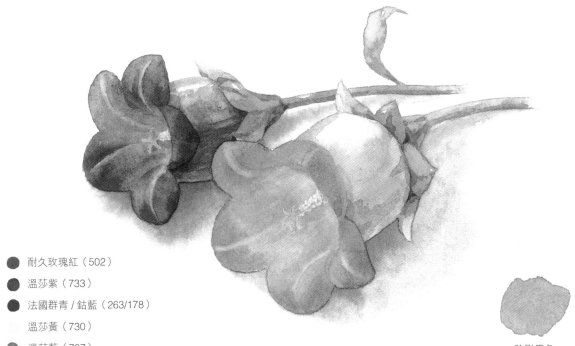

● 耐久玫瑰紅（502）

● 溫莎紫（733）

● 法國群青 / 鈷藍（263/178）

　溫莎黃（730）

● 溫莎藍（707）

陰影用色

# 三、畫花莖

花莖是連接花朵與葉子的紐帶，以什麼樣的姿態來連接，決定了畫面的美感。它相當於一個「網路」，將各個部分結合並貫穿整個畫面。畫法上比較簡單，只需多留意光源的方向和花莖上一些特殊的細節。

## 1.花莖的素描結構

a. 受光面區域（亮面），是整個花莖中最亮的部分。

b. 明暗交界區域（暗面），是整個花莖中最暗的部分。

c. 反光區域，是介於最亮與最暗之間的部分。受反光區域光源的影響，反光強烈時反光區域也亮，反之反光區域就會暗一些。

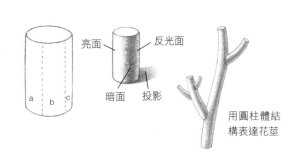

## 2.花莖的簡單畫法

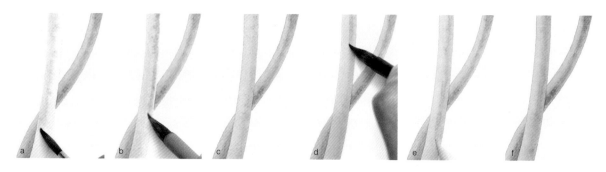

a. 刷上一層清水，等到水膜快要乾時，在花莖的受光面點染黃綠色。

b. 迅速在花莖另一半位置點染綠色，調整兩個色塊，使之融合均勻。

c. 調整花莖底色，並等待完全乾燥。

d. 根據情況精細刻畫，花莖較粗時，可以視情況再刻畫一層，在花莖的明暗交界區域畫入淡的暗綠色。

e. 快速使用乾淨的畫筆將暗綠色的筆觸輕輕暈開，使邊緣柔化，注意留出反光區域，重複這一步驟，直到畫出完整的暗面。

f. 調整完成。

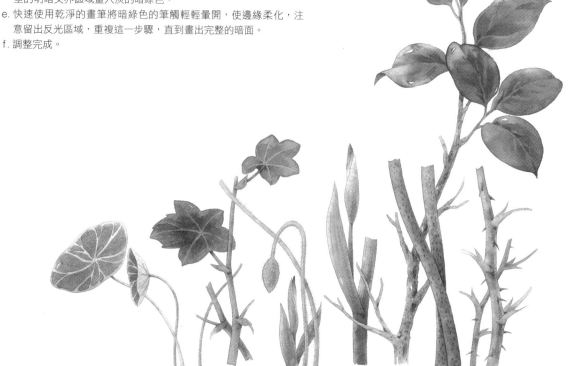

金蓮花　　　天竺葵　　　虞美人　　　鳶尾　　山茶　　睡蓮　　玫瑰

# 本節示範：仙客來

仙客來是花形比較特殊的一種花卉，花瓣由下往上翻捲，像兔子耳朵一樣，又稱「兔耳花」。在範例中，主要練習顏色的暈染和疊色，使得原本單薄的花朵呈現出更多細節和亮點，並運用疊色技法達到更加飽和的畫面效果，同時練習圓柱體花莖的畫法。

顏料：溫莎牛頓專家級
畫紙：法比亞諾純棉水彩紙 細紋 300 公克
畫筆：達芬奇 428（1 號）、達芬奇 V35（5 號）、HABICO 120（6 號）

**A** 仙客來的線稿比較簡單，但越簡單的線稿對線條優美程度的要求越高，必須用簡單線條展現出仙客來花瓣向上翻捲的感覺，大家在練習時需定稿後再暈染色彩。在一片花瓣區域刷上清水，之後在花瓣尖端暈染淡的耐久玫瑰紅，接著迅速銜接溫莎紅，靠近最下端暈染少許溫莎紫，讓各個顏色自然融合。

**B** 等第一個區域乾透之後繼續暈染旁邊的花瓣，在花瓣之間的陰影區域加重溫莎紅的濃度，最下端同樣暈染少許溫莎紫，右側的花瓣使用同樣的畫法。雖然方法相同，分區刻畫，但還是要有整體的概念，將不同區域想像成不同的色塊，我們眼中的畫面就是由不同遠近、不同色彩、不同深淺的色塊組成的一個整體。

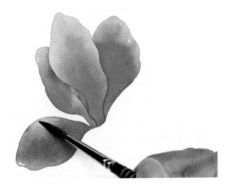

**C** 左下側的花瓣打破了向上翻捲的平衡，有一種正在綻放的動態感。在技法上，有時我會為了破壞而破壞，打破太過細膩規矩的染色，特意點出少許水花製造水彩肌理，這個步驟依情況而定。這幅作品使用的是溫莎牛頓專家級水彩顏料，水花的肌理並不誇張，是柔和的擴散效果，所以在暈染好這片花瓣的底色後，在上側點染一兩滴水分飽滿的淡耐久玫瑰紅，並擴散出水花效果。

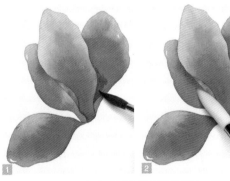

**D** 將溫莎紅疊加在花瓣之間的陰影區域，使花朵整體明暗更加明顯，色彩更濃郁飽和，並配合濕潤的乾淨畫筆輕輕地柔化外邊緣，用疊加的方法畫出左側兩片花瓣翻捲扭曲的立體效果。

**E** 等前面步驟的顏色乾了之後，用耐久茜草紅繼續刻畫，只需少量幾筆，畫出因光照投射下的陰影。

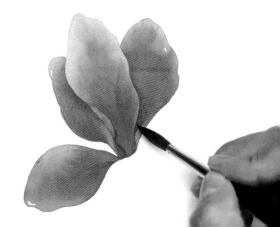

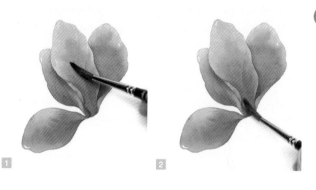

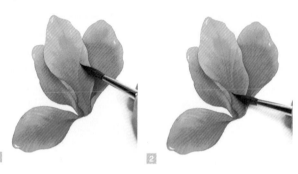

**F** 調出淡的耐久玫瑰紅，給花朵整體渲染疊加一層薄薄的顏色，達到更加飽和的色彩，在疊色時快速流暢地運筆輕塗，並空出先前的細小留白。

Tips

用渲染疊色的方式會稍微改變花朵的顏色，在現有底色的情況下，如果想要花朵是正紅色，則用淡的溫莎紅來做疊色；如果想要偏橘色，則可以用淡溫莎黃來疊色。這種方式還可以用來糾正畫面顏色的錯誤，例如綠葉過於偏藍，則可以用適當濃度的黃色做疊加，將顏色糾正回綠色。

**G** 用疊加的方式給花瓣增加一些紋理細節，將花瓣大致上分成兩個部分，尖端有較淡底色的部分使用淡的耐久茜草紅畫紋理，下半部底色較濃的區域使用稍微深一點的耐久茜草紅勾勒紋理。兩個紋理要銜接好，看起來要有整體感，而紋理的整體走向是由下往上稍微散開。

**H** 仙客來的花莖在綠色中帶有一些紅色。準備兩枝畫筆分別沾取耐久樹綠和耐久茜草紅，在花莖一側暈染耐久樹綠，另一側銜接暈染耐久茜草紅，兩個顏色會有少部分融合，不要用畫筆過多地攪動，否則顏色會融合成灰黑色。

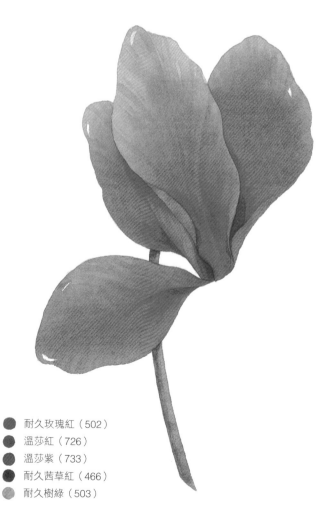

- ● 耐久玫瑰紅（502）
- ● 溫莎紅（726）
- ● 溫莎紫（733）
- ● 耐久茜草紅（466）
- ● 耐久樹綠（503）

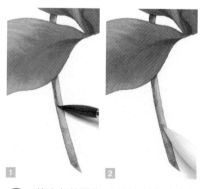

**I** 等底色乾透後，可以視情況來畫這一步。如果花莖的立體感與花朵相比較弱，就需要用疊加的方式增強效果，將耐久茜草紅畫在背光區域，並配合乾淨的畫筆柔化邊緣即可。

# Chapter 5
# 巧妙構圖

除了熟練的染色技法，巧妙的構圖
也是一幅作品成功的關鍵。

在構圖的章節裡，要解決的兩個主要問
題是畫面中線條的運用和畫面主體在整
張畫紙中的佈局位置。

# 一、線

線條在構圖中有著舉足輕重的作用，無論是精細刻畫的寫實風格作品，還是輕鬆瀟灑的寫意水彩，都離不開「線」。不論是細碎的點，還是刷出來的色塊，都可以看成線的集合，大量點形成線，而色塊展現出來的又是帶有線條感的區域。這裡所説的線並不僅僅指細長的線條，而且指畫面的一種延伸感，一種類似線一樣的流動韻律，這些線的感覺，決定著整幅作品給人的視覺感受。

## 1. 完全的直線

在自然界中很難找到完全的直線，筆直向上的樹木也有一定範圍內的彎曲，挺拔堅韌的花莖也有迎風搖曳的弧度，當選擇自然界事物作為繪畫主體時，就一定要避免完全的直線。如果選擇工業加工過的事物來作為描繪對象，也不要使用直尺等工具，最好徒手繪製出趨近直線但又帶有輕微抖動的生動線條。

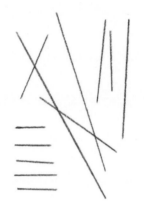

使用直尺畫出來的直線很僵硬　　徒手畫出帶有輕微抖動的直線相對自然

## 2. 有力道的線

合適的弧度會表現出力量感，這是人們從生活中得到的體會。例如，用手扳彎一把塑膠尺，彎曲的弧度很小，弧線很挺，這是因為塑膠尺具有韌性但相對堅硬，所以我們就會從中得到經驗——這樣的微小弧度帶有堅韌的力量感。

在花卉主題中，有力道的曲線非常適合用來表現較粗的枝條、挺拔的花莖、花蕊等帶有韌性的部分。

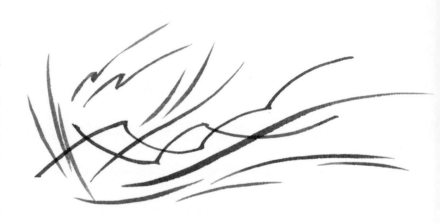

## 3. 過度彎曲的線

過度彎曲的線給人柔軟、纖細、力量小的感受，常常用來表現爬藤植物纖細的藤蔓，例如牽牛花柔軟的枝條，緞帶、毛線等柔軟物體。

# 二、構圖

構圖的好壞是一幅作品是否成功的重要因素。一幅正確用色和技法純熟的水彩作品，如果使用了錯誤的構圖方式，或者說不夠優美的構圖方式，都會使畫面效果大打折扣。在練習構圖的過程中，除了多思考，還需經常繪製一些簡要的草稿，從中挑選出最好的構圖方法。

## 1. 運用線條感

運用線條帶來的視覺感受巧妙構圖，這一點在整個構圖環節都是很重要的。這裡所講的線條感不僅僅指一朵花的花蕊或是花瓣，更多的是畫面整體的流線韻律，使事物能夠更加鮮活地呈現在我們面前。

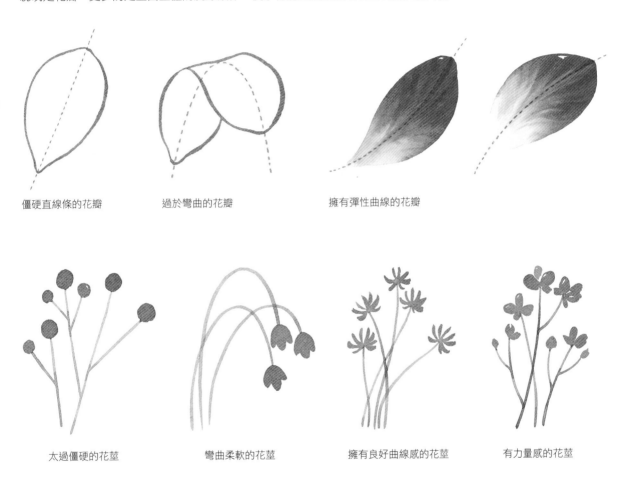

僵硬直線條的花瓣　　過於彎曲的花瓣　　擁有彈性曲線的花瓣

太過僵硬的花莖　　彎曲柔軟的花莖　　擁有良好曲線感的花莖　　有力量感的花莖

通過範例可以清楚地感受到在曲線中表現出的力量感，因此在描繪事物前，要分析它們的力量感和彈性度。纖細的雜草可以使用力量感較弱的下垂線條，頂著一朵大花的玫瑰枝條必然要使用稍帶有力量感的彈性曲線。初學者要學會觀察，留心細節，才能畫出滿意的作品。當畫面中表現了事物的曲線韻律感之後，應該怎樣安排它們在畫面中的位置呢？下面就將我經常使用的一些構圖方式介紹給大家。

## 2. 我常用的構圖方式

### 特寫構圖

特寫構圖常用來表達強烈的視覺效果，主要是為了突出事物的某一特點或某一部分。我常常用它表現花卉的花瓣和花蕊部分，或是某一高大植物較小部分的特寫鏡頭等，用這樣的構圖方式突出要表達的主體。

美人蕉的花朵部分姿態優美，但是整體身形高大，若按整體來描繪，花朵部分佔的比例非常小。這樣高大的植物一般採用特寫構圖的形式，適合這一構圖的植物還有百子蓮、曼陀羅花、桂花等。

### 線條構圖

運用有力道的線條，形成延展和張力效果，作為畫面的「骨架」。表達植物的生長狀態多用直式構圖。

### 井字構圖

運用井字分割線來構圖會更突出主題且具有美感。在構圖時著重注意畫面中主要元素的位置，使其位於畫面中井字格的任意一個焦點附近，再運用線條構圖方法，讓花莖表達出曲線感。多個植物在畫面中也可以分別安排在不同的焦點或三分線上。

## 不對稱構圖

描繪花卉時，如果想要表達植物自然生長的感覺，就盡量使用不對稱構圖，會更具美感。完全對稱的構圖適合表達現代感強烈的主題，或者刻意追求幾何結構的畫面。

a. 完全對稱構圖，畫面過於僵硬，給人過重的加工痕跡。
b. 適當調整間距和高低，形成不對稱效果，畫面更加自然。

## 平鋪構圖

這種構圖比較隨意，只需注重主體在畫面中均勻平鋪的效果，各個主體在畫面中分量相當，給人的視覺感受平衡且飽滿，這種構圖更適合用來表現有相同屬性（形狀、顏色、品種等）的事物。

從花店買來的陸蓮花盛開了一個星期後，有些營養不良的花苞不能繼續生長開放，或許它們已經失去了被關注的機會。我將這些花苞剪下平鋪在白紙上，不需精細刻畫，只注意花莖的線條感和花苞的顏色變化即可，一幅小作品就誕生了。

好的構圖更容易抓住欣賞者的視線，同時，優美的線條也會給人視覺上的流動感，從而達到與欣賞者心靈共鳴的效果，就好像節奏韻律感很強的曲調會比平乏單調的音節更吸引人。不過，無論採用以上哪種構圖形式，都不是絕對的，初學者在按照規律進行學習的過程中，也要勤於思考，學會合理變化，不斷練習。一些小技巧也許會讓你更容易確定好的構圖，下面就來介紹一下吧！

# 3. 小技巧

## 準備速寫本

準備一本 32 開大小的小本子，不用特別精緻，但是內頁紙一定要使用水彩紙。這本小本子可以隨時記錄一些靈感，也可以在構圖時多嘗試幾種不同構圖的草稿，最後選出較好的方案。

速寫本裡的水彩草稿

## 使用透寫台

透寫台不僅在描繪線稿的時候非常方便，也可以用於進行二次構圖。完成草稿之後，在描繪到水彩紙上時重新進行整體構圖，或者將完成的幾種草稿放在透寫台上進行位置的調整和變換，找到最滿意的構圖。

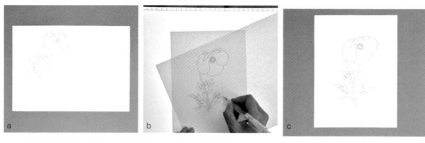

a. 一張構圖偏了的草稿，且枝條角度太正，顯得僵硬。
b. 運用透寫台的透光原理，疊加一張白紙或者直接描繪在水彩紙上，調整角度並重新安排畫面主體在畫紙中的位置。
c. 重新構圖完成。

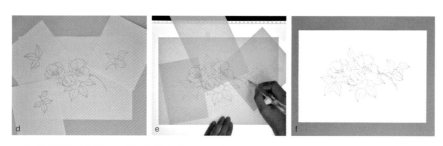

d. 為了得到整體和諧，且葉子擺放角度合適的構圖，需要把斟酌的部分分別畫在幾張紙上。
e. 放在透寫台上可以透出所有分層的線稿，調整每一個部分，或者去掉某個部分，斟酌決定好之後用紙膠帶固定位置，接著就可以描繪最終的線稿了。
f. 組合後得到了一幅構圖良好的玫瑰線稿。

Tips

需要說明的是，任何構圖方式都不是一成不變的，這裡所提供給大家的參考構圖只是符合大多數人的審美觀，屬於普遍被接受的構圖形式。但繪畫是一項富於創造性和帶有個人色彩的藝術形式，任何想表達的東西都可以嘗試，大家不妨大膽設想一些誇張構圖，如果能找到一種屬於自己的獨特構圖形式，那真是再好不過了。

# 本章示範 1：波斯菊

波斯菊非常容易種植，不挑土不挑肥，小種子隨意一撒，便能生長開出美麗的花，花瓣微微向上翹起朝向太陽，像極了盛滿陽光的小碗。運用上一章節學習過的碗形花卉的畫法勾勒花朵部分，整體構圖遵循線條構圖和不對稱構圖的方式，能夠較好地展現波斯菊的優美形態。

顏料：美利藍
畫紙：阿契斯純棉水彩紙 細紋 300 公克
畫筆：達芬奇 428（1 號）、HABICO 120（6 號）

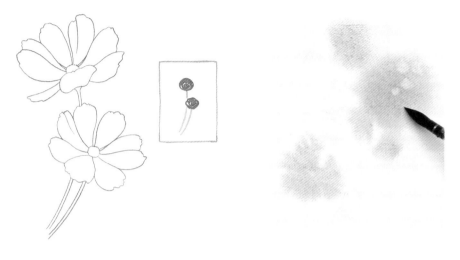

 **A**

用棕色的色鉛筆輕輕畫出線稿，接著用排刷或大畫筆將畫面大範圍刷濕，並暈染淡原色紅、原色黃和少許原色藍。有意識地點染更多的原色黃和原色紅在花朵周圍，將原色藍點染在花莖附近，讓顏料自由擴散和融合，作為襯托波斯菊的背景色。

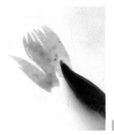 1
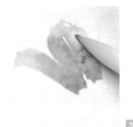 2
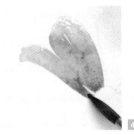 3
 4

**B** 我打算用疊色的方式刻畫這兩朵波斯菊。首先將花瓣看成一個整體，在底色乾透後，用原色紅暈染，花瓣尖部用清水幫助柔化開，靠近花蕊的位置暈染少許檀香紅。這一層的花瓣染色與背景色疊加在一起，色彩會更加富有變化。

 **C**

繼續整體地畫出其他花瓣，最後畫正中間的花瓣。由於透視的關係，這一片花瓣不需要暈染檀香紅，在花瓣邊緣點入少許淡的原色藍作為色彩的呼應。

 1
 2
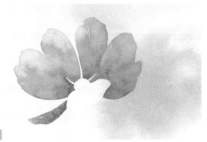 3
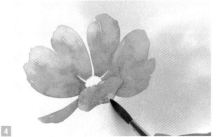 4

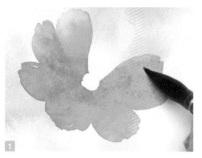
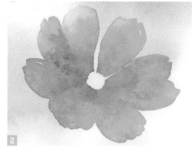

**D** 用同樣的用色和技法畫出第二朵波斯菊，將花瓣全部作為一個整體暈染即可。

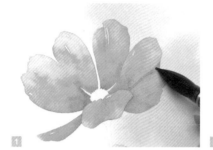
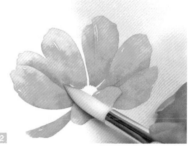

**E** 兩朵波斯菊的底色乾透後，用稍濃的原色紅疊加分割出花瓣的層次，以乾淨的畫筆幫助融合，將一個整體的花瓣稍作區分。你會發現原色紅的區域越來越鮮豔，當達到飽和且無法更深入時，則需要用明度和飽和度稍低的深色繼續刻畫。

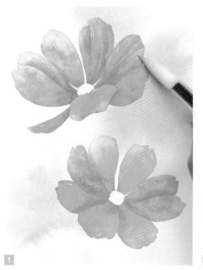
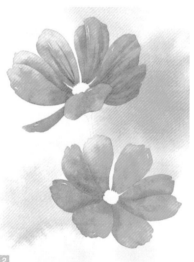

**F** 遵循由淺至深的繪畫方式，暫時先畫出花瓣上的紋路，但這些紋路並不是花瓣上的條紋，而是不平整的花瓣在光照下形成的陰影。用原色紅仔細刻畫，盡量用長條的、或寬或窄的色塊來表達，使用的基本技法就是前面所講的乾燥紙面與無邊界濕潤區域組合混色的方法。用乾淨的畫筆適當地柔化色塊，看起來會更自然。

**G** 繼續加深花瓣之間的層次。在原色紅中加入少許耐久藍紫調出紅紫色，刻畫靠近花蕊部分的花瓣交疊區域，暈染的整體區域要比上一步驟中的面積小。之後再加入少許耐久藍紫繼續刻畫，主要畫在花蕊下面的陰影區域，這樣花瓣的層次和立體感就表現出來了。

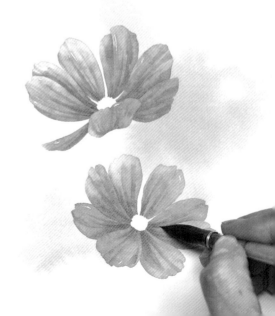

   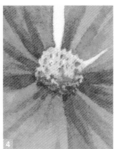 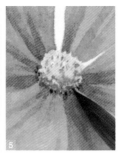

H 波斯菊的花蕊類似凸出來的球體結構,在刻畫時要注意區分球體
在光照下呈現的亮面和暗面。首先用原色黃做底色,空出少許細
小的留白,趁濕暈染橘色(原色黃加原色紅),少部分暈染在亮
面,大部分暈染在靠近下方的暗面區域,然後在花蕊中點染少許
綠色,最後用少許炭黑在花蕊靠近花瓣根部的位置畫出少量的筆
觸,波斯菊的花蕊部分就完成了。

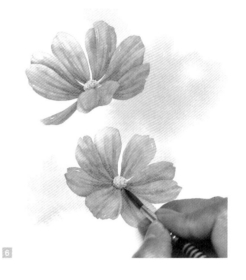

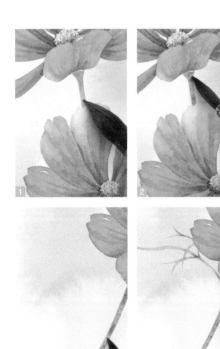

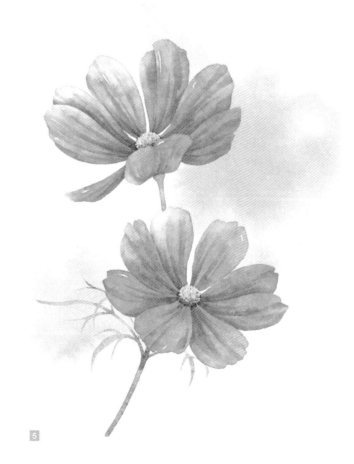

I 用稍微多一點的原色黃和原色藍調出鮮嫩的
黃綠色畫花莖,並在花莖中混合少許淡火星
棕,順勢畫出波斯菊的少量葉子,同樣點染
少許淡火星棕。花莖和葉子都比較細,就不
必特別強調立體感了。

J 在花莖即將乾燥時，用水分較少的乾淨畫筆將花莖末端柔化，製造出鏡頭失焦的效果。用黃綠色依照相同方法畫出另一條花莖，並點染淡火星棕，之後用乾淨畫筆暈染末端，將花莖側面也稍稍柔化就可以了。

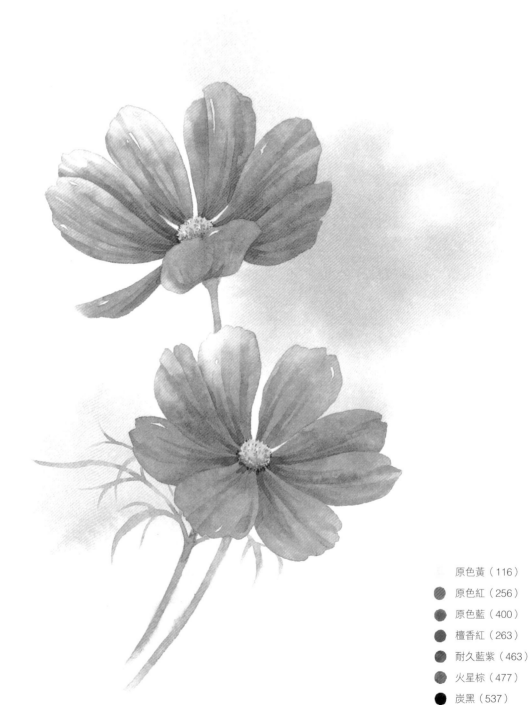

○ 原色黃（116）
● 原色紅（256）
● 原色藍（400）
● 檀香紅（263）
● 耐久藍紫（463）
● 火星棕（477）
● 炭黑（537）

# 本章示範 2：牽牛花

牽牛花是常見的藤本植物，纖細的藤蔓看似柔弱，其實非常有韌性，無法輕易扯斷，所以在描繪牽牛花的花莖時，需根據曲線帶有的力量感不同，將「有力道的線條」和「柔軟的線條」相結合。畫面整體構圖採「線條構圖」更為合適。

顏料：美利藍

畫紙：法比亞諾純棉水彩紙 細紋 300 公克

畫筆：達芬奇 428（1 號）、達芬奇 V35（5 號）、HABICO 120（6 號）

整幅牽牛花的困難點在於纖細的藤蔓，針對這幅畫的特點，除了逐一勾勒出花莖的線稿以外，還可以有下面幾種繪畫方式：

1. 只用單一鉛筆線條確定位置。這種線稿比較適合與牽牛花類似的藤本植物，因為藤蔓變化較多，採用單線條的線稿，繪畫時小範圍變化比較靈活，畫出來的線條外邊緣較自然。

2. 用水溶性色鉛筆畫線稿。選擇與花莖顏色相近的黃綠色，以單線條確定位置，上色時與花莖顏色較能和諧地融為一體。

3. 不畫藤蔓的線稿，上色時直接用畫筆畫出。這種對於初學者來說難度較高，需要瞭解這種花卉的特點，下筆有數，但是這種形式畫出來的花莖變化隨機，效果自然。

**A** 用鉛筆逐一勾勒出表達花莖的兩根線條。這種線稿對造型要求較高，不能將花莖畫得過粗，且線稿要遵循生長特點，捲曲纏繞的藤蔓決定了畫面的美感。

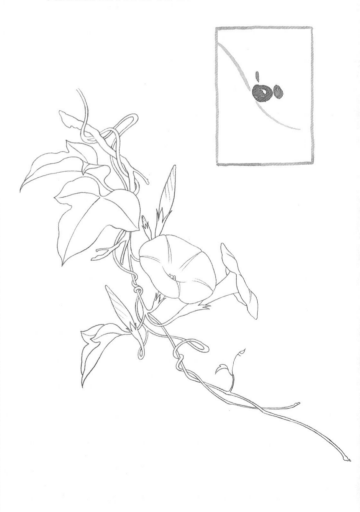

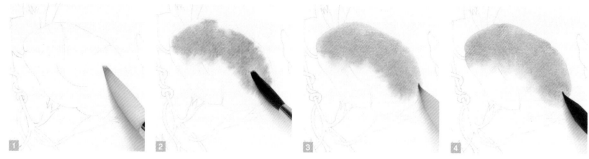

Ⓑ 牽牛花的花形像個小喇叭，開口的結構與風鈴草類似。首先在花朵區域內刷上清水，將原色藍稀釋成清透的淡藍色暈染到畫面中，用乾淨的畫筆調整外邊緣，靠近花蕊的一側自然擴散，花蕊周圍是白色的，需注意控制擴散的範圍。之後趁還濕潤時，在花瓣的連接位置暈染少許淡的耐久藍紫。

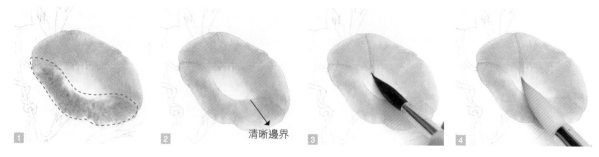

清晰邊界

Ⓒ 等前面步驟的區域完全乾透之後，再次刷濕虛線框的區域，這樣是為了得到箭頭所示的清晰邊界，用疊加的方式會比較容易操作。將原色藍點染到濕潤區域，用乾淨的畫筆做調整，然後將淡的耐久藍紫點染在花瓣的連接位置，只需畫出朝向我們的那個位置即可，兩側的紫色區域在上一個步驟中已經畫好了。

Ⓓ 等全部底色乾透後，用淡的耐久藍紫畫出牽牛花獨特的花瓣結構，上端尖尖的，往下稍寬一些，最後用乾淨畫筆柔化靠近花蕊的部分。

[Tips]

需注意，分兩個區域暈染的原色藍必須是一樣的飽和度，應該在一開始時就先調出足夠暈染這兩個區域的總水量。

Ⓔ 用同樣的方法畫出側面的牽牛花，色塊右上側的受光區域原色藍稍淡一些。

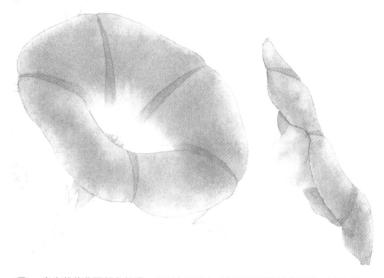

原色藍　　　耐久藍紫　　　原色藍＋耐久藍紫

Ⓕ 牽牛花的背面顏色較淺，用耐久藍紫加少許原色藍調出藍紫色，配合乾淨的畫筆調整色塊邊緣，之後在露出來的花瓣背面區域疊加一層拉開層次。用藍紫色畫出花蕊，牽牛花的花蕊顏色很淺，露出來不多，簡單勾勒即可。

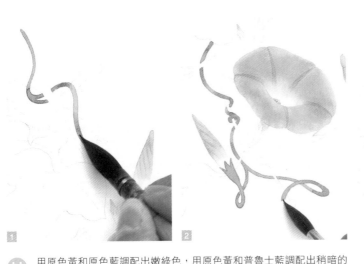

G 用原色藍和少量耐久藍紫整體暈染花苞，靠近花托的位置慢慢淡化，等乾後，再用淡的耐久藍紫勾勒出花苞扭曲形成的褶皺。

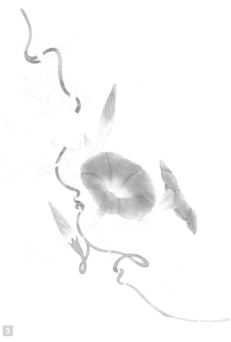

H 用原色黃和原色藍調配出嫩綠色，用原色黃和普魯士藍調配出稍暗的綠色，依照線稿開始暈染。在這一根藤蔓的用色上，嫩綠色的佔比較大，暗綠色只稍微點染在藤蔓轉折的疊加位置，在暈染的過程中混合少許淡的火星棕豐富用色，分段畫出這根莖蔓。由於這種暈染變化比較隨機，大家在練習時只需遵循畫法，不用苛求染色一模一樣。

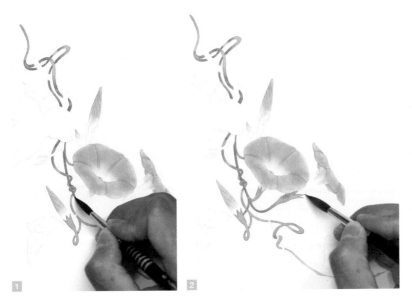

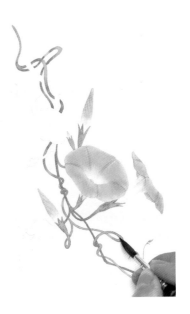

I 作為被纏繞的主藤蔓，用色上稍微深一些，暗綠色的佔比大，嫩綠色的佔比小，分段畫出整條藤蔓，花托的尖端暈染少許淡火星棕。

J 底色乾透後，再用淡的暗綠色刻畫花托和較粗的藤蔓，只需要少量的筆觸即可。

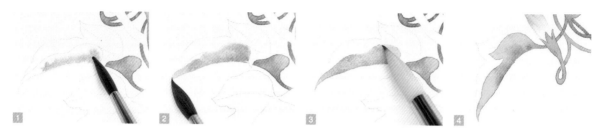

K 畫立體葉片的正面和背面顏色要有區別。在這裡，葉片的背面用色稍淡且偏藍，正面用色則濃郁偏黃。首先分區域暈染葉片背面，再小的區域也盡量做到色彩的豐富變化，用淡的暗綠色作為主色，暈染少許淡普魯士藍，葉尖區域暈染淡淡的嫩綠色，最後在葉子上點染少許淡火星棕，雖然顏色較多，但是互相之間色差較小，且飽和度都很低，葉子的色彩看起來豐富且統一。

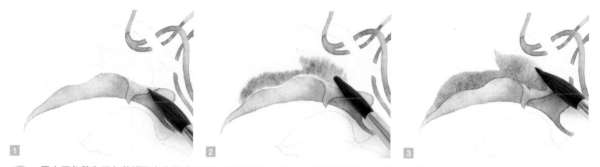

L 用由原色黃和原色藍調配出的嫩綠色作為葉子正面的主色，在受光位置暈染少許原色黃增加亮度，在嫩綠色中暈染少許暗銅綠豐富色彩。

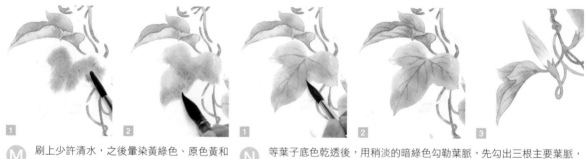

M 刷上少許清水，之後暈染黃綠色、原色黃和淡的深銅綠，用畫筆調整使幾種顏色自然混合，期間點染少許淡火星棕呼應葉子的背面用色，之後用同樣方法畫出另一片小葉子的正面區域。

N 等葉子底色乾透後，用稍淡的暗綠色勾勒葉脈，先勾出三根主要葉脈，再勾勒較細的側邊葉脈，葉子背面也要畫出葉脈，葉子部分就完成了。

O 牽牛花一般都是攀附在其他物體上的，這裡我畫了一根枯枝，但顏色相對明亮，與整體協調。用鐵棕作為枯枝的主色，並將火星棕點染在有藤蔓纏繞的地方，製造陰影效果，不用刻畫得特別精細。之後對整個畫面進行必要的修整，這樣就基本完成了。

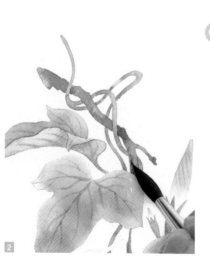

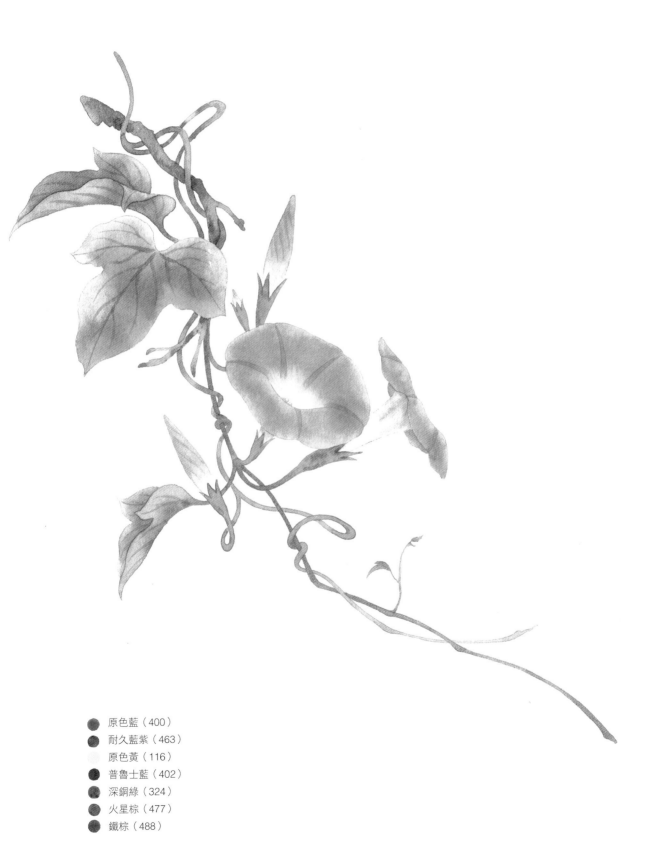

● 原色藍（400）
● 耐久藍紫（463）
○ 原色黃（116）
● 普魯士藍（402）
● 深銅綠（324）
● 火星棕（477）
● 鐵棕（488）

## 本章示範 3：海芋

海芋是不對稱的花卉，有著大面積的暈染區域，是非常適合練習顏色混合暈染和處理層次關係的素材。在構圖上，運用線條構圖的方式可以很好地展現海芋的長莖，結合不對稱構圖形成一高一低、一前一後的層次，能夠有效避免出現平行線條。

顏料：美利藍
畫紙：法比亞諾純棉水彩紙 細紋 300 公克
畫筆：達芬奇 428（1 號）、HABICO 120（6 號）

**A** 線稿的定稿不是一次完成的，首先需要思考構圖，大致畫出草稿，在設置花朵的角度和朝向時，我會遵循「盡量向外」的個人原則，讓畫面有一種朝向外側的伸展感，避免出現平行或呈直角的構圖。

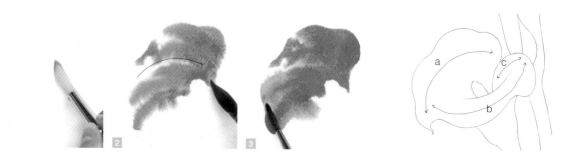

**B** 海芋的花形與牽牛花和風鈴草類似，都需要暈染表達出一整圈的連續花冠，將花冠分成三個區域（如右上圖中的 a、b、c），用分次分層的方式得到連續的效果。

先用清水將 a 區域刷濕，右側與 c 區域相接的地方會得到清晰的邊界，而左下側與 b 區域需要連貫的暈染，則刷水面積稍大一些，讓顏色擴散開，方便後面與 b 區域進行虛化的銜接。

分析得到可行的暈染方法之後，就可以開始上色。這兩朵海芋都是紅色系，用檀香紅沿花冠外側到花蕊呈曲線下筆（如箭頭所示），之後用淡的原色紅暈染出花冠較亮的區域，最後用耐久深紅畫靠近花蕊的地方，整個區域的暈染都要在濕潤狀態下完成。由於顏色較多，最好事先調好顏色再開始畫。

1　　2　　3

**C** 等前面所畫區域乾透之後，用清水刷濕 b 區域，將淡的原色紅暈染在靠近花蕊的一側，往下銜接檀香紅，最靠近下方暈染耐久深紅。下筆方向呈曲線（如圖箭頭所示），之後用水分較少的乾淨畫筆，把與 a 區域相交位置的顏色輕輕塗抹開，這樣就能很好地做出連貫的暈染效果。等 b 區域乾透後，用同樣的方法畫出 c 區域，主要用色是耐久深紅。

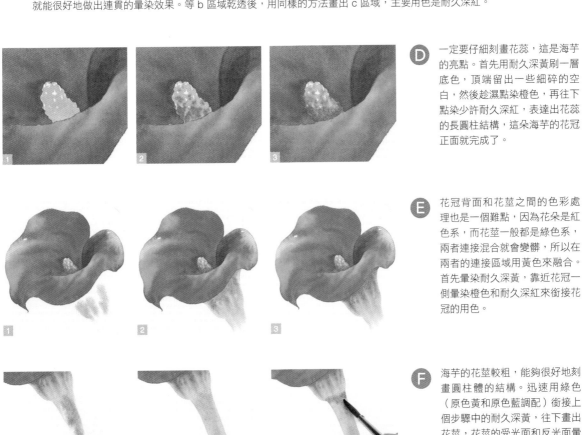

1　　2　　3

**D** 一定要仔細刻畫花蕊，這是海芋的亮點。首先用耐久深黃刷一層底色，頂端留出一些細碎的空白，然後趁濕點染橙色，再往下點染少許耐久深紅，表達出花蕊的長圓柱結構，這朵海芋的花冠正面就完成了。

1　　2　　3

**E** 花冠背面和花莖之間的色彩處理也是一個難點，因為花朵是紅色系，而花莖一般都是綠色系，兩者連接混合就會變髒，所以在兩者的連接區域用黃色來融合。首先暈染耐久深黃，靠近花冠一側暈染橙色和耐久深紅來銜接花冠的用色。

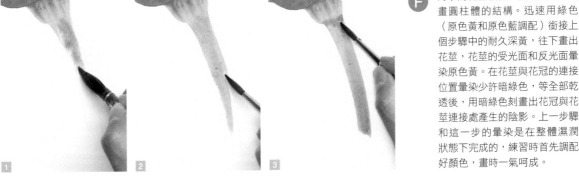

1　　2　　3

**F** 海芋的花莖較粗，能夠很好地刻畫圓柱體的結構。迅速用綠色（原色黃和原色藍調配）銜接上個步驟中的耐久深黃，往下畫出花莖，花莖的受光面和反光面暈染原色黃。在花莖與花冠的連接位置暈染少許暗綠色，等全部乾透後，用暗綠色刻畫出花冠與花莖連接處產生的陰影。上一步驟和這一步的暈染是在整體濕潤狀態下完成的，練習時首先調配好顏色，畫時一氣呵成。

**G** 第二朵海芋花冠正面比較簡單，用色與第一朵相比有少許區別，這一朵整體的顏色更偏向橙色。刷水後暈染橙色，四周邊緣暈染淡的原色紅，中心靠近花蕊的位置暈染檀香紅和耐久深紅。

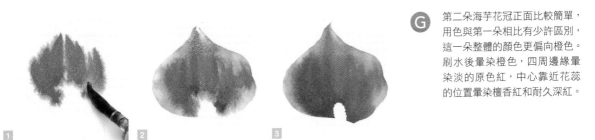

1　　2　　3

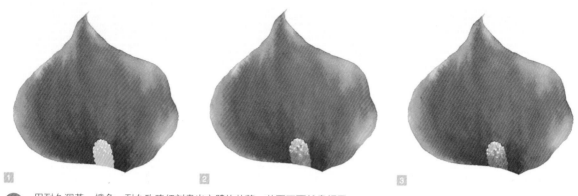

H 　用耐久深黃、橙色、耐久玫瑰紅刻畫出立體的花蕊，花冠正面就畫好了。

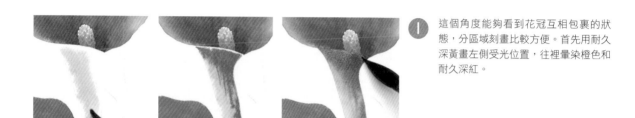

I 　這個角度能夠看到花冠互相包裹的狀態，分區域刻畫比較方便。首先用耐久深黃畫左側受光位置，往裡暈染橙色和耐久深紅。

J 　用同樣的方法暈染出另一小塊區域，調整三種色彩在這個區域的混合狀態，使耐久深紅暈染在中間，左側和右側暈染耐久深黃，製造出受光和反光的效果。

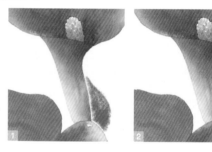

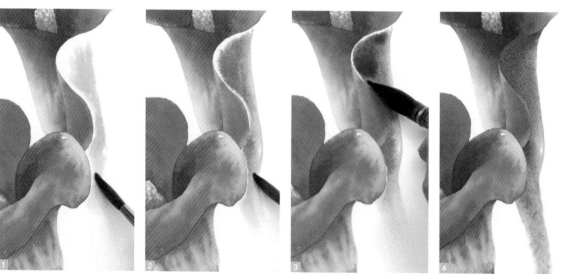

K 　右側這個區域與下面的花莖是連貫的，所以底色要一起暈染。刷水後暈染耐久深黃，陰影區域暈染橙色和耐久深紅，下面銜接綠色，圓柱體兩側暈染原色黃，花莖最後暈染，畫到下端交疊位置時暈染少許暗綠色（綠色加少許耐久藍紫）。整體乾透之後，用暗綠色勾勒花冠與花莖的連接陰影。

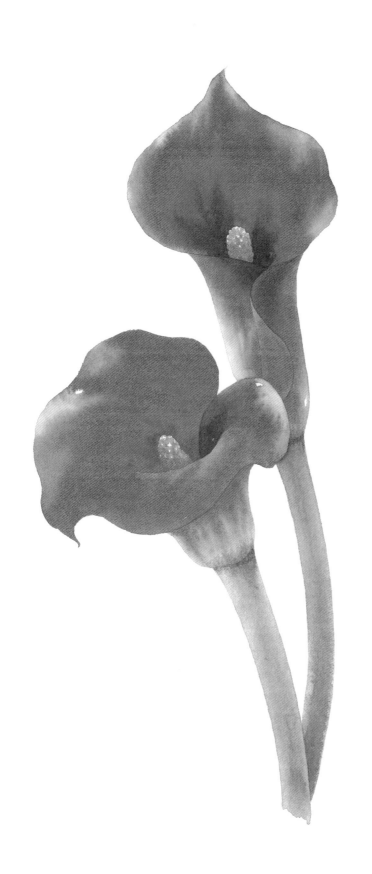

原色黃（116）
耐久深黃（114）
檀香紅（263）
原色紅（256）
耐久深紅（253）
原色藍（400）
耐久藍紫（463）

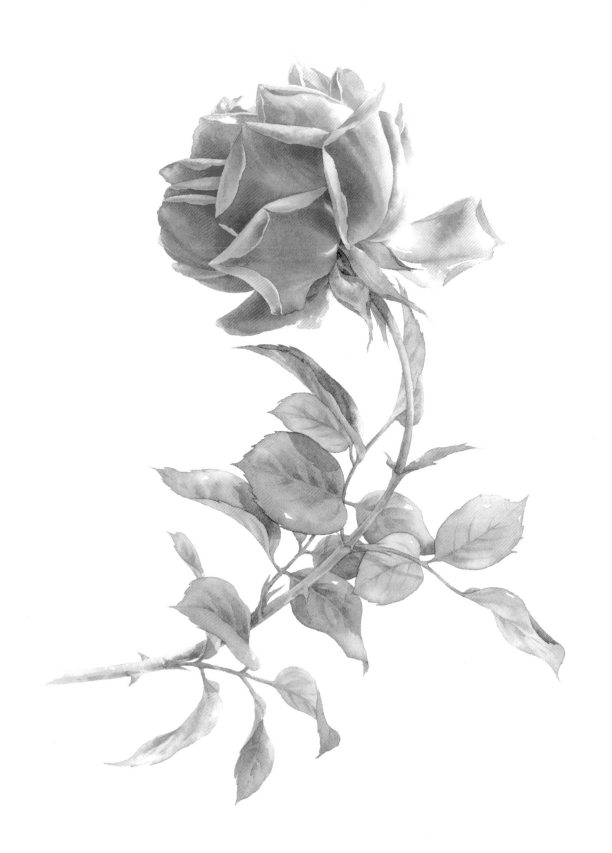

# Chapter 6
# 挑選合適的繪畫對象

**對於初學者來說，觀察實物，**
**再將其轉變成繪畫作品是比較難的。**

真實事物的變化因素有很多，例如天氣的變化，事物形狀或生長狀態的改變，還有場景的變動等等，這些不確定的因素會讓初學者抓狂，甚至失去繪畫的信心。但如今攝影器材已經非常普及，可以幫助我們留下難得的精彩瞬間，非常適合用來記錄繪畫素材。除了自己拍攝記錄的素材以外，網路上大量的照片素材也可以作為練習的參考，下面就來教大家如何挑選出適合的繪畫對象。

# 一、選素材

## 1. 線條感強的素材

線條感強的素材會比線條拘謹的素材看起來更加舒展，更有流動感，畫面會更美觀。優美的線條包括帶有曲線感的枝條、花莖、葉子、花瓣等，尤其是一些草本花卉，纖細的花莖柔軟有彈性，畫出的作品非常美麗。

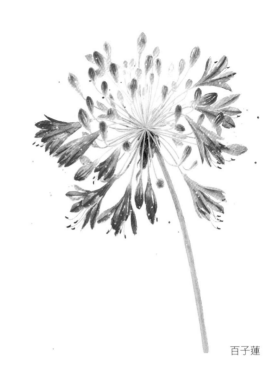

百子蓮

a. 洋桔梗的枝條曲線優美，繪畫時一定要表現出來。

b. 美女櫻雖然是成簇開放，但是單枝線條感很好，可以選取幾枝半側面的角度作為繪畫素材。

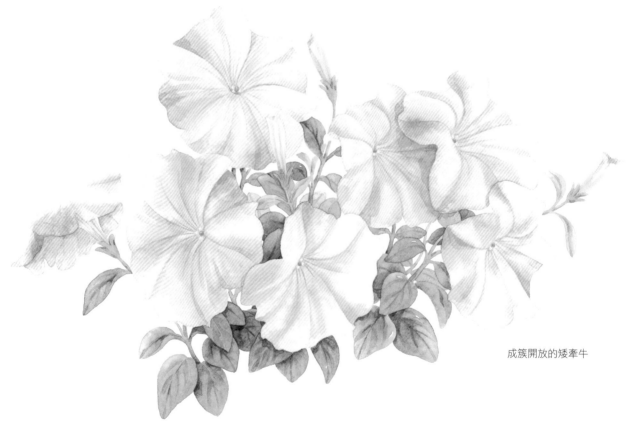

成簇開放的矮牽牛

還有一些花卉本身線條感並不明顯，所以盡量選擇成簇的照片素材來畫，例如矮牽牛、長春花等。成簇花卉的照片要避免有太過規矩的圓形、方形等，盡量選擇外邊緣呈多邊形，且整體疏密剛好的，並用飽滿的構圖來彌補花卉形態不太優美的缺陷。

## 2. 細節多的素材

細節決定成敗，在水彩繪畫中也是如此。我們需要挑選那些能夠表達出更多細節的素材照片，包括造型細節和顏色細節等。細節的刻畫往往需要更多的筆觸、層次、技巧和顏色變化，這會讓畫面更具亮點，讓欣賞者將目光長久地停留在畫面中，慢慢尋找、品味畫中的驚喜。

左圖白色瓜葉菊過於平面化，花朵亮點較少，畫面鬆散，與之相比，右圖的白色伯利恆之星的花朵更加緊湊，花蕊細節豐富，整體立體感強，曲線優美，更適合畫成水彩作品。

上圖是兩張天竺葵繪畫素材的線稿，圖 a 中開放的花朵遮擋了未開放的花苞和花朵根部，這樣的素材不能很好地表達出天竺葵的曲線感，畫面顯得有些「悶」。圖 b 的天竺葵露出了花苞的生長處，空隙和間距剛好，畫面表達出的細節更豐富，層次感更好，更加適合作為繪畫素材。

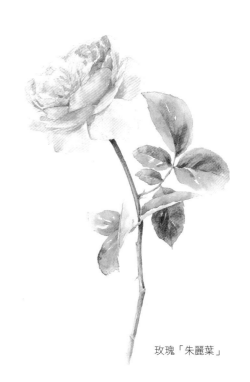

伯利恆之星

## 3. 特殊角度的素材

選擇角度特殊的花卉能更好地表達出花朵的立體感，尤其是半側面的角度，很適合描繪層疊的花朵。一些花卉的花萼部分具有線條感，例如玫瑰，半側面、完全側面以及仰視角度都很適合。在選擇素材的時候，如果是實物素材，則可以嘗試多種變化，找到最能夠表達其特點且細節最豐富的角度。

a. 完全俯視的花朵，缺乏層次感，不太容易繪畫。
b. 完全側面的花朵，花瓣層疊關係不明確，花朵缺少細節。
c. 半側面角度的花朵，既能夠很好地表達畫面縱深的層次，
　 也能清楚地看到花瓣的層疊關係，是細節最豐富的角度。

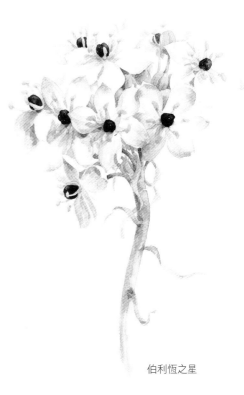

玫瑰「朱麗葉」

## 4. 有特點的素材

特點明顯的花卉非常適合作為繪畫對象，寥寥幾筆就能勾勒出區別於其他花卉的特點，例如有著精細脈絡的花卉，有斑點的花卉，有特殊花蕊、花瓣、花形的花卉，顏色變化豐富的花卉，抓住這些特點並重點刻畫出來，這樣的花卉作品更容易吸引大家的目光。

a. 鐵線蓮「繁星」具有特殊的花瓣脈絡和優美的花蕊形態。
b. 孤挺花「貓眼石之星」具有美麗的條紋。
c. 繡球花一般都有顏色變化，很適合用來練習豐富色彩，作為繪畫素材也非常合適。

以上介紹了一些適合作為繪畫素材的例子，這些花卉不僅適合畫成水彩作品，也會在繪畫過程中使自己練習到更多的水彩技巧，包括造型的練習、層次的處理和紋理細節的刻畫等等，相信在你身邊也會有大量合適的花卉素材，用心去尋找和發現吧！

# 二、著作權

在網路上挑選照片時，會涉及到著作權的問題。作品產生，著作權即產生，是不需要申請和聲明的，攝影作品也是一樣，無論照片好壞，拍攝者都享有這張照片的著作權，所以選擇網路照片繪畫時，要謹記不能拿來商業利用，最保險的辦法就是自己去拍攝繪畫素材。

# 三、拍攝屬於自己的素材照片

我習慣出門時帶著相機，隨時記錄喜愛的植物形態，這樣回到室內後能安靜地繪製花卉作品。拍攝時運用前面章節的構圖技巧，用相機框除去其他干擾的部分，將實物畫面定格成照片的形式，對立體事物做平面化處理。這種輔助方式比較容易歸納線稿和觀察形態，拍攝的照片對初學者來說更容易進行描繪，有助於累積經驗和熟練技法，並且對描繪對象的觀察方法和構圖都很有幫助。慢慢地，你會發現有越來越多可以繪畫的對象，也會越來越有美感。

a. 親手種植的玫瑰「安吉拉」，開花成簇，花瓣較少，比較適合精細刻畫花瓣層次。
b. 公園裡的黃苞小蝦花，有特別的花朵形態，葉子瘦長有線條感。
c. 社區裡的重瓣朱槿，花期長，容易觀察，花形多變化，花瓣不平滑，常有陰影紋理，細節豐富。
d. 路邊的大薊，形態特殊，細節多適合刻畫。

Tips

拍攝素材照片時盡量以拍得清晰為主，不需特別微距製造景深，這樣可以留住素材的所有細節。

大自然永遠是最好的素材庫，多外出走走，留意身邊的事物。雍容華貴的花卉固然吸引眼球，但那些渺小的植物，積極地向著太陽生長，不卑不亢，也許我們更應該向它們學習，努力生活，充實每一天。若用繪畫的方式留住這些美好會變得更加有意義，從現在起，畫下身邊那些可愛的花卉植物吧！

# 本章示範 I：玫瑰

花店裡的玫瑰花大多是月季花，月季（編註：中國玫瑰）通常是大片花瓣，且花瓣不夠緊湊。我喜歡花瓣舒展一些的歐洲玫瑰，這種玫瑰的花瓣非常多，有的能達上百片，通常不太容易全部刻畫出來，相比之下，側面的角度能夠看到少量大片的花瓣，層次分明，而且還能觀察到曲線優美的花托，畫面細節和色彩會更為豐富，適合逐一刻畫，也適合初學者練習。

顏料：美利藍
畫紙：法比亞諾純棉水彩紙 細紋 300 公克
畫筆：達芬奇 V35（5 號）、HABICO 120（6 號）、簪花

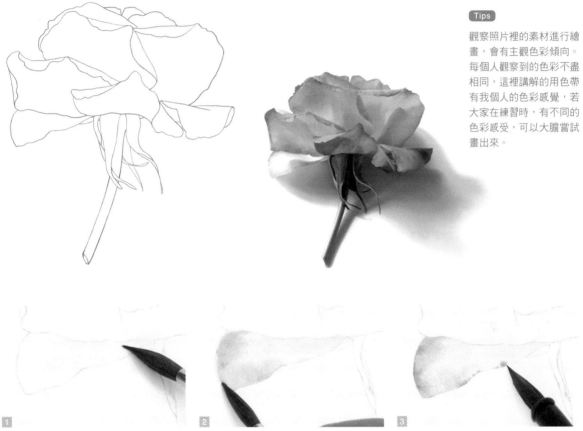

Tips
觀察照片裡的素材進行繪畫，會有主觀色彩傾向。每個人觀察到的色彩不盡相同，這裡講解的用色帶有我個人的色彩感覺，若大家在練習時，有不同的色彩感受，可以大膽嘗試畫出來。

**A** 根據照片選用棕色色鉛筆輕輕勾勒線稿，為了讓大家看得清楚，範例中的線稿做了加重處理。從照片可以看出，花瓣的層次比較明顯，有清晰的色塊，可以逐個區域獨立完成，但是色彩要整體統一，每片花瓣色彩大致一樣，靠近花朵中心的位置偏黃色，花瓣尖端有比較濃郁的玫瑰紅。由於光源來自左上方，花瓣的色彩會出現微弱的差異，在暈染時要特別注意用色的變化。首先用清水刷濕一小片花瓣區域，暈染原色黃，靠近花瓣根部暈染少許黃綠色（極少的綠色），外側暈染淡的原色紅，等這個區域的水分稍微減少一些時，用較濃的原色紅點染在花瓣邊緣，顏色會稍加擴散，形成濃郁的邊緣效果。

**B** 等前面所畫區域乾透之後，用同樣的方法暈染下一片花瓣，注意觀察照片，這一片花瓣外邊緣的原色紅更加濃郁。

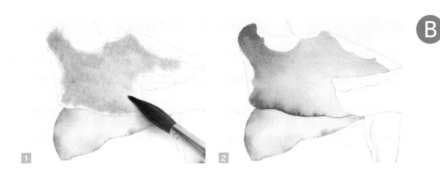

主觀色彩傾向為橙色

黃棕色

主觀因素對色彩的處理除了增加，也可以是減少。我在這片花瓣中增加了橙色，而主觀地將靠近下方區域的黃棕色減去，使用原色紅和淡紫色來完成。整朵花的用色也是如此，減去了陰影中看起來過於寫實的「髒色」，讓這朵花保持清透的水彩效果，這就是主觀處理。當然，不進行主觀的更改也是可以的，這樣畫出來的這朵玫瑰花也會更加接近照片，更加寫實。

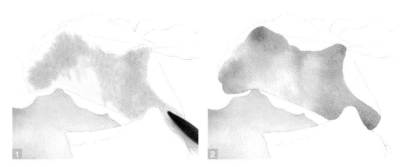

C　花瓣的顏色開始有少許變化了。關於這片花瓣的用色，我主觀地認為花瓣帶有橙色，在暈染原色黃之後，刷上大面積的淡橙色，在靠近邊緣的區域再用原色紅銜接。

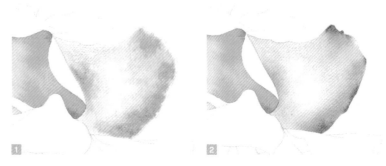

D　右側的花瓣距離光源較遠，開始產生一些暗色和陰影，用原色紅和淡耐久藍紫作為陰影用色，用原色黃和原色紅暈染底色，在左下區域暈染少許黃綠色，花瓣邊緣點染濃郁的原色紅。

E　右下側花瓣的顏色更加濃郁，色彩對比強烈，用畫筆控制濃郁原色紅的暈染面積，形成花瓣翻捲的效果。花朵最上面露出的層疊花瓣也用同樣方法畫出，邊緣的原色紅不需要太深，這樣能夠拉開與前面花瓣的層次。

F　花瓣翻捲過來的是花朵的正面，一般用色上會稍微深一些，暈染的時候要用顏色的深淺來表達弧形的效果。首先暈染淡的原色紅，然後在最下邊緣暈染稍濃郁的原色紅，花朵整體右側比較背光的區域則加入少許耐久深紅來暈染邊緣。

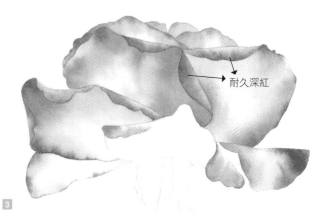

耐久深紅

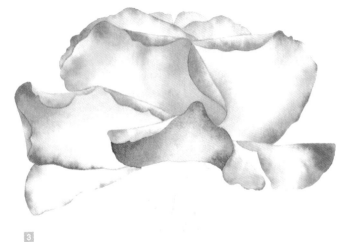

**G** 最中間這一片花瓣的角度很低，照到的光較少，用色可以深一點，用原色黃和淡原色紅暈染，之後在邊緣暈染耐久深紅和淡耐久藍紫，並在下端靠近花托的位置暈染少許黃綠色。剩下的幾處小空白區域都處在陰影中，用黃綠色和極淡的耐久藍紫暈染。

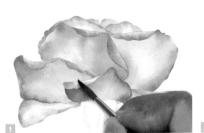

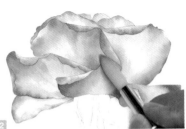

**H**

只暈染底色的花朵看起來太過光滑，沒有細節和質感，所以一定要增加一些必要的陰影和紋理。前面步驟中已提到，陰影用色做了主觀處理，用很淡的耐久藍紫來暈染。由於這朵花中使用了淡原色黃，所以在處理黃與紫這對互補色時要格外注意，根據照片素材重點刻畫少許主要的陰影即可，所用的耐久藍紫一定要稀釋到很淡。畫上淡的色塊之後，配合濕潤乾淨的畫筆將邊緣抹開，陰影大多與花瓣伸展的方向一樣呈擴散狀出現。

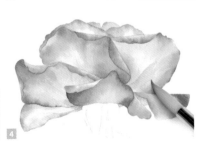

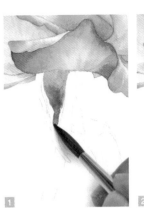

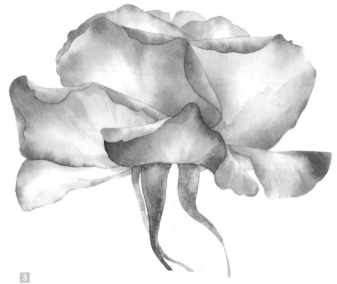

**I** 用較多的原色黃與原色藍調出黃綠色，暈染在花萼受光的區域，用原色黃與原色藍調出綠色暈染在花萼上較深的地方，並在花萼尖端暈染少許淡原色紅呼應花朵用色，之後畫出花萼的其他區域，可以暈染少許淡的原色藍豐富用色。

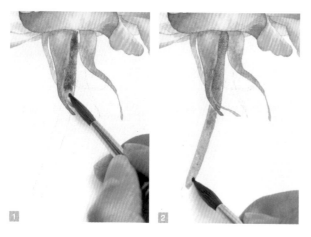

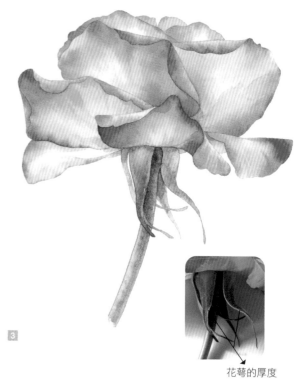

**J** 被花萼遮擋的花莖是用色最重的地方，在綠色中加入少許群青（或者耐久藍紫）調出暗綠色畫出最深的花莖，邊緣用黃綠色銜接畫出反光面，用同樣顏色畫出下面一截的花莖，整體是圓柱體的結構。等底色乾透後，參考照片用疊色的方式刻畫花萼，注意留出花萼的厚度（如最右圖所示）。

花萼的厚度

**K**

背景可以分兩次完成。首先用清水刷濕花莖右側的整個區域，用群青加耐久藍紫以大量水調淡，暈染出陰影大致的形狀。然後用稍多的耐久藍紫加少許群青調和的顏色，暈染在靠近花朵的地方，作為花朵顏色投射在陰影中的環境色。而在陰影中，花莖所投射的環境色則是灰綠色，要注意融合。左側陰影的用色與右側基本一致，由於左側是光的來源，在陰影最左側較明亮的地方混合少許原色紅，陰影整體看起來會更通透，適當地用乾淨的畫筆將其邊緣調整到合適的形狀。

陰影用色

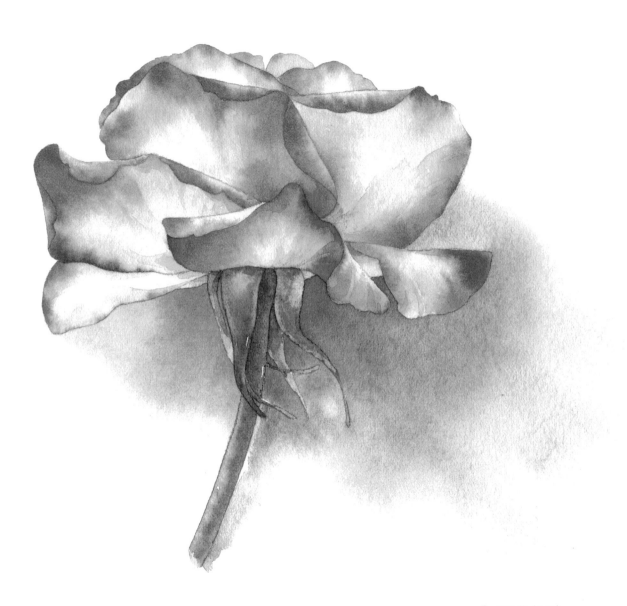

原色黃（116）

原色紅（256）

耐久深紅（253）

耐久藍紫（463）

原色藍（400）

深群青（392）

# 本章示範 2：荷花

如果説盛開的荷花像是雍容華貴的夫人，那麼「小荷才露尖尖角」的荷花則像是亭亭玉立的可愛少女，它將所有的美好存於內心，不慌不忙，等待沉澱過後的美麗爆發，我喜歡這種含蓄的美。

在這個範例中，將會著重練習荷花花瓣紋理和花莖斑駁質感的表現，同時練習根據素材的特點，結合合適的構圖方式，得到滿意的作品構圖。

--------

顏料：美利藍
畫紙：法比亞諾純棉水彩紙 細紋 300 公克
畫筆：達芬奇 428（1 號）、達芬奇 V35（5 號）、HABICO 120（6 號）

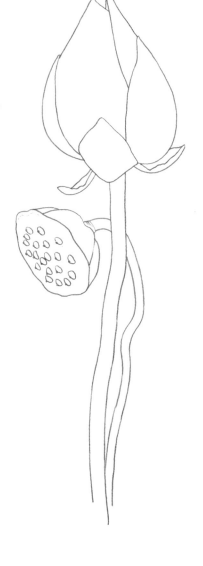

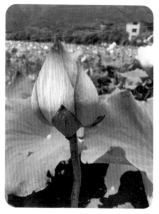 

`Tips`

荷花的花莖過長，只畫一枝荷花會顯得太單薄，如果加上一蓮蓬，在造型和用色上與荷花不同，且畫面有主有次，既豐富了畫面還能增加層次感。素材照片中花苞的左下側空缺，畫面有些失衡，所以在線稿中加入一個往下垂的小片花托。

**A** 首先打濕一個花瓣區域，暈染淡的原色黃，靠近下部暈染黃綠色，上端暈染淡的原色紅，再往上暈染由原色紅和耐久藍紫調和的紅紫色，花瓣的尖端暈染少許原色藍。整個過程需要暈染速度快，水分掌握恰當，且要控制好顏色擴散的範圍。

**B** 等第一個區域乾透後，用同樣方法暈染第二片花瓣，靠近下方的區域暈染稍微綠一點的黃綠色，花瓣上端還是暈染紅紫色。

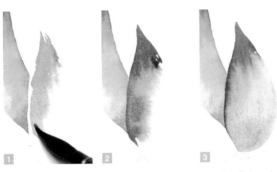

**C** 右側這片面積較大，需要注意暈染效果，用原色紅、紅紫色暈染尖端，往下暈染淡的原色黃和黃綠色，最右下方暈染很淡的原色藍作為反光色。

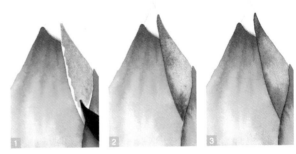

**D** 越靠近上部，花瓣中綠色越少，紅紫色越多。暈染很淡的黃綠色，四周用原色紅銜接，之後用紅紫色點染在邊緣，花瓣尖端暈染原色藍。這一點點藍色的加入，會讓荷花整體看起來更加清爽，色彩也更豐富。

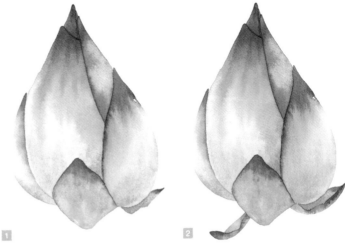

**E** 靠近下方的幾片花萼顏色都比較偏綠，用原色黃和原色藍調配出嫩綠色，暈染在底部，上面先銜接原色黃，再畫入紅紫色，避免飽和的紅紫色和綠色直接接觸。

**F** 小的花萼收縮乾枯，顏色較暗淡。首先分區域刻畫，在綠色中加入少許群青調出飽和度較低的藍綠色暈染在花萼內側，尖端暈染紅紫色。等乾後，外側用綠色暈染並點染紅紫色，不要過多攪動，否則顏色會髒。以同樣方法畫出左下側的一小片花萼，荷花的花苞底色就完成了。

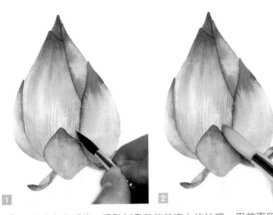
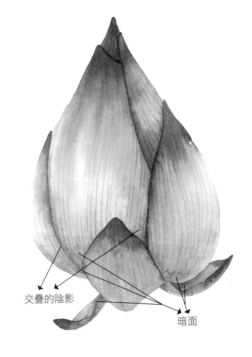

**G** 等底色乾透後，重點刻畫荷花花瓣上的紋理，用前面所講的小面積濕畫和打濕不規則區域的方式畫出自然的紋理。首先用水分較少的乾淨畫筆打濕花瓣區域，因為水分較少，乾燥速度快，不均勻，會形成水分不均的潮濕紙面，這時用稀釋的原色紅勾勒線條，就能畫出非常自然的紋理，如果覺得線條僵硬不理想，可以用乾淨的畫筆稍微暈染。用這個方法畫出所有花瓣上的紋理，勾線不要完全均等，有長短稀疏的變化更好。之後用淡綠色加強花瓣交疊的陰影層次和花瓣底部的暗面區域。

交疊的陰影

暗面

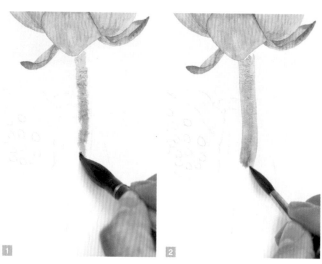
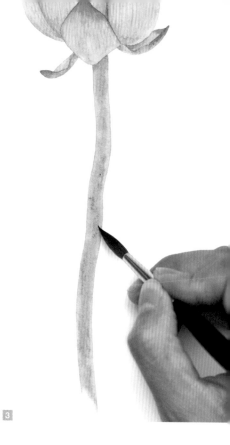

H 在素材照片中可看到，荷花的花莖不是光滑的，有非常多斑駁的痕跡和突出的小刺點，所以在花莖的用色上，使用了由原色黃和深群青調配而成的綠色，主要利用深群青的顆粒性質，使花莖產生較有質感的沉澱效果。花莖的畫法與前面章節講解過的花莖畫法相同，都需要畫出圓柱體的結構，大家在練習時，如果花莖區域較大，可以刷些清水幫助暈染。首先在花莖中間畫出之前調好的綠色，左側和右側混合黃綠色，一截一截地往下畫，花苞下端的花莖處在陰影中，要用暗綠色暈染（綠色再加少許深群青），在花莖底色濕潤的同時，不規則地點染火星棕，增加斑駁效果。

I 黃綠色的蓮蓬像一個半球體，帶有蓮子的一面有自己的亮面和暗面，半球的球面有高光、暗面和反光面。首先暈染出底色，根據素材照片，將綠色暈染在相對背光的暗面，趁濕在蓮蓬的圓切面邊緣和蓮子尖端暈染火星棕。

J 等底色乾透後，用綠色刻畫暗面細節，將半圓形的球面再次分割出幾個凹凸的明暗，增加蓮蓬成熟後收縮乾枯的質感。之後沿著圓切面上蓮子的周圍繼續刻畫綠色，畫出立體感。

K 在露出來的蓮子上平塗一層綠色，再用火星棕點在蓮子尖，之後用綠色加入少許深群青調出暗綠色，畫出蓮子因光照而產生的深色影子，並對蓮蓬整體做最後的刻畫。蓮蓬的花莖是畫面的次要內容，用色上稍微偏藍且顏色淡化，拉開與前面花莖的距離。在綠色中加深群青，再加少許水稀釋到合適的藍綠色，花莖兩側的用色再淡一些，整體畫出圓柱體效果，趁濕點染火星棕。完成！

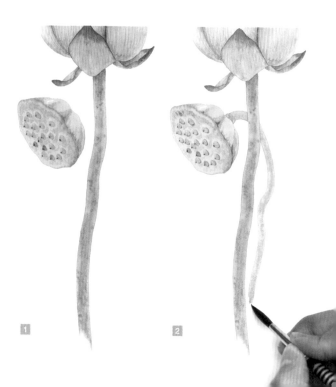

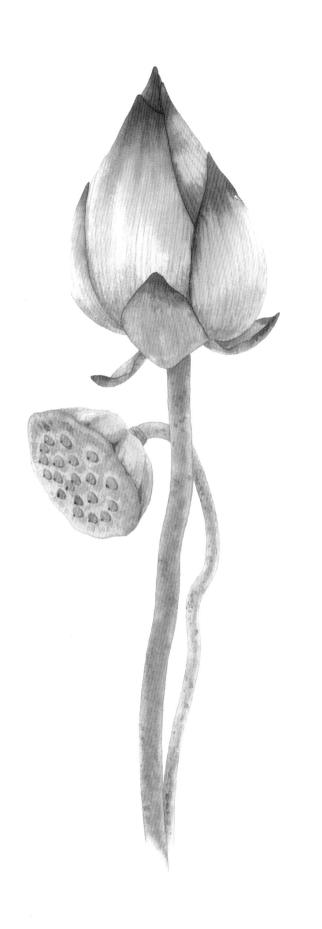

原色黃（116）
原色紅（256）
耐久藍紫（463）
原色藍（400）
深群青（392）
火星棕（477）

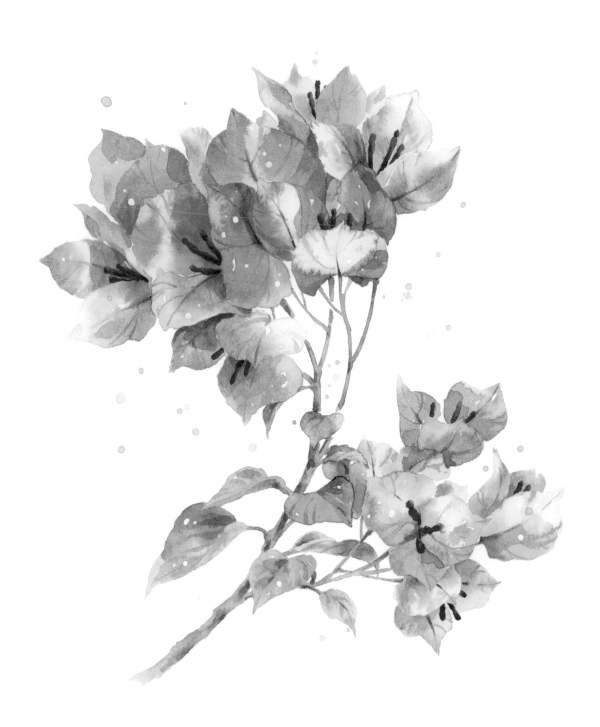

# 實物寫生 & 創作之旅

現實中很難找到十全十美且適合繪畫的場景或植物素材，可能你看到某朵花時，它需要再等幾天才開出最美的造型，這時就需要將戶外寫生和室內描繪相結合。

在進行觀察和繪製時，應突出主要的描繪對象，排除一些對觀察和對畫面起干擾作用的因素，運用變形、組合構圖等方法進行主觀處理，形成打動人的繪畫素材，從而畫出漂亮的水彩花卉作品。

# 一、戶外寫生的記錄工作

戶外寫生需要良好的天氣、合適的觀察角度和充足的時間,這些條件並不總是具備,就算具備了也難免發生變化。
所以在戶外寫生時, 一旦遇到適合的素材,就要先做好記錄工作。

## 1. 記錄細節

能夠近距離觀察到繪畫對象真是太好了,你可能會發
現一些以前不曾注意的細節,也會驚喜地感嘆那些細
小的紋理脈絡,這些細節都是充實畫面的好幫手。在
寫生之前,盡快用相機記錄下這些細節,留下第一手
素材資料。另外,用相機記錄的好處是可以多角度拍
攝,包括那些隱藏在暗處的細節,被葉片遮擋住的莖
葉結點,葉子背面的紋理等等。雖然相機有時會損失
掉部分色彩,但是總比回到家憑空想象要來得準確。
這一方法主要記錄的是植物的形。

美人蕉葉片細節　　　　　　美人蕉花苞細節

## 2. 畫出簡單的色稿

在水彩本中畫出花卉的色稿是非常有用的。在繪製時,
需要畫出花卉特有的顏色、環境色、肉眼感受到的主
觀顏色等,必要時需用文字配合箭頭和圖標等做註釋,
細緻程度因人而異,自己看得懂即可。這一方法主要
是記錄植物的色彩。

「聖誕玫瑰」的彩稿速寫

經常做這些記錄和整理的工作,能夠幫助我們建立一
種觀察和思考的模式,多次練習之後,可以快速地分
析出實物應從哪些方向去觀察和瞭解。這些戶外寫生
的方式,同樣可應用於我們的日常生活。不斷累積後
的能量是無窮的,也請相信自己具有一雙與旁人不同
的,善於發現美的眼睛。

# 二、寫生後的工作

在戶外畫水彩很容易受到環境的影響，比如強烈的太陽或風等，水分的蒸發速度變快，不易控制，通常寫生的作品不夠精細，如果想要得到一幅比較精美的水彩作品，就需要回到室內重新完成寫生後的工作。

## 製作標本

如果在寫生時能夠得到一些標本是最好的，但是一定要守法，不要隨意破壞植物。通常情況下，在寫生之後我會查閱資料瞭解植物的詳細資訊，若是想以此植物完成一幅較精細的水彩作品，還可以去花店購買同種鮮花，或自己種植，得到屬於自己的植物標本。這樣做有幾點好處：一是能夠觀察到植物的生長狀態，這是進行一次寫生無法做到的事情；二是可以任意造型、增減元素以達到更加優美的形態。

不要怕麻煩，也不要覺得耗費成本，其實一株植物就足以觀察很長一段時間，對照同一株植物也能夠畫出許多幅作品，所以拋去那些顧慮開始動筆吧！

**Tips**

圖中的玫瑰花形和花萼都比較優美，但是葉子不夠飽滿，枝條的右側缺少葉子，於是我摘下同一株玫瑰的葉子，添加到芽點位置，在後期構圖的時候對這片葉子進行美化，進而完成這幅作品。

很少有畫家是對著照片或實物一模一樣地畫下來，通常都會或多或少地進行藝術加工來達到合適的畫面狀態，這一點對於初學者來說不是特別容易理解和掌握。在加強自己水彩技法的同時，要有意識地對現有的繪畫對象進行大膽的改變，有時未必想得出，但是動手嘗試後也許就能做到。通過一些合理變化而重新展現的畫面會讓人眼前一亮，就好像做實驗一樣，沒人會在乎你到底花了多長時間，試了多少種方式，只要最後得到滿意的作品就好。下面我會從幾個方面教給大家一些思考方向。

# 三、合理變化和最後的修飾

無論是照片還是實物素材，都需通過合理變化和最後的修飾才能得到較有藝術感的飽滿構圖。我會通過重新組合、合理變化、重新構圖、瞭解生長方式、記錄特點這五個方面，給初學者一些思考方向，以後在使用素材進行創作時，就可以嘗試這些方法，逐漸累積繪畫經驗，下面就運用實例一一講解。

## 1.百合水仙——重新組合

這個品種的花比較小眾，我從花店拿回家時，基本還是花苞，這給了我充足的時間觀察和記錄，可以觀察花苞慢慢綻放，直到完全盛開。在盛開的這段時間內，我分別記錄了部分優美又清晰乾淨的構圖和花朵的多種角度，這些素材是為接下來的描繪工作做準備。

在進行重新組合時，要運用第五和第六章的內容，將合適的素材放在構圖恰當的位置，先選擇佔畫面比重大的主花，再添加花苞等元素，最後還要考慮整體植物生長的線條感，並用枝葉填出飽滿的構圖。這裡想強調的是即使使用同樣的素材，也可以選擇不同的構圖形式，組合出不一樣的作品。下面就來嘗試重新組合吧！

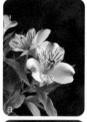
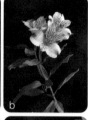

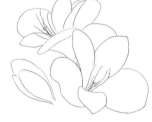

這組圖是在大量照片中挑選出合適的形態和造型比較飽滿的素材。

a. 兩朵花形緊湊，都是半側面的角度，花蕊的角度易於繪畫表現。

b. 花朵緊湊，但主花角度太正無法完整看到六片花瓣，不過莖葉的造型優美。

c. 莖葉素材豐富，能清晰地看到花朵的生長點。

d. 用於豐富畫面的花苞。

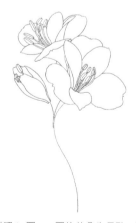

a. 使用 a 圖作為主花，左下角位置添加 d 圖的花苞豐富畫面，整幅畫面由這三個元素作為主要內容。

b. 對照素材，將百合水仙的花形用喇叭狀結構概括，並用帶有彈性感的單線條畫出花瓣的伸展方向，此步驟決定花朵的朝向。

c. 在上一個步驟的單線條基礎上，用曲線框出大致的花瓣形態，先畫內圈的三片小花瓣，再畫外圈的三片大花瓣，花蕊用線條確定出伸展方向和曲線程度。

e. 對照 b 圖、c 圖的花朵生長點，瞭解花序是繖形花序，所以三朵花都需連接在一個生長點。之後運用 b 圖中展現的花莖線條感，再次連接生長點，確定花朵整體的造型。

f. 畫出細節，注意三朵花的花莖要有互相遮擋的前後關係。

g. 用枝葉做最後修飾，百合水仙的葉子與普通百合相似，向外伸展且捲曲程度大，用單曲線確定出葉子的伸展角度。

## 組合線稿

通過重新組合的方式，我們得到了一個較為優美且飽滿的線稿，如果改變主花和花苞的位置，或者挑選其他角度的素材，還能得到更多的線稿。初學者要多多嘗試，對於同一品種的花卉植物來說，通過不同角度的反覆練習，能加深這種花卉在腦海中的印象，為今後完全脫離素材的創作打下基礎。

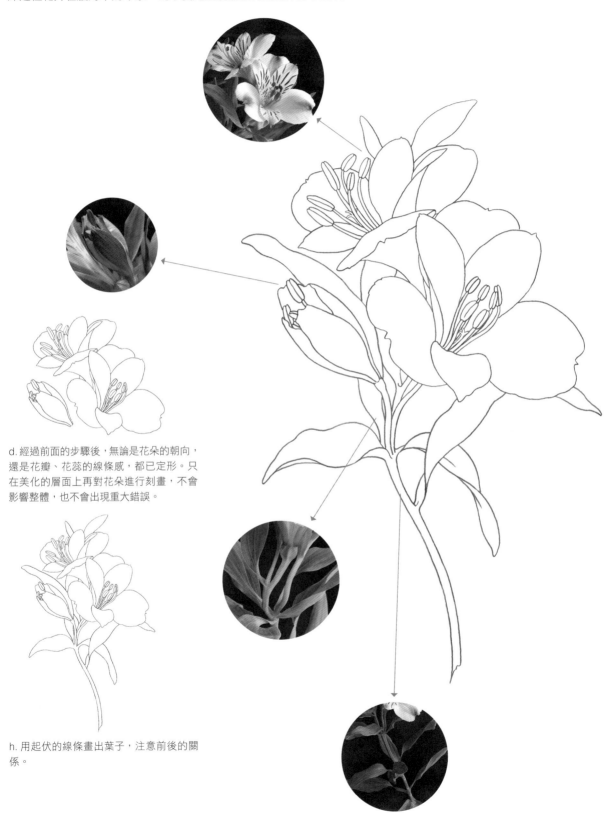

d. 經過前面的步驟後，無論是花朵的朝向，還是花瓣、花蕊的線條感，都已定形。只在美化的層面上再對花朵進行刻畫，不會影響整體，也不會出現重大錯誤。

h. 用起伏的線條畫出葉子，注意前後的關係。

# 本節示範：百合水仙

確定好線稿就完成了一半工序，接下來的暈染過程也並不輕鬆，線稿中有很多細小區域需要刻畫，要有耐心、細緻地完成。這個範例中，主要練習多種顏色的混合和疊色，以及層次的刻畫，加油畫起來吧！

顏料：美利藍
畫紙：法比亞諾純棉水彩紙 細紋 300 公克
畫筆：達芬奇 428（1 號）、達芬奇 V35（5 號）、
HABICO 120（6 號）

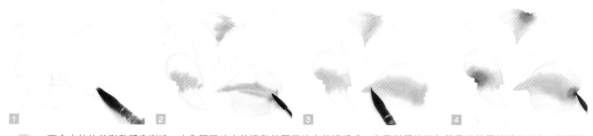

**A** 百合水仙的花形整體像喇叭，由內層三片小花瓣和外層三片大花瓣組成。先用稀釋的原色黃暈染外層花瓣的底色，趁濕用淡原色紅在花瓣中間暈染一條脈絡，並在靠近花蕊的陰影處暈染少許淡耐久藍紫，繼續趁濕做暈染。這時底色的水分已經沒有那麼飽滿了，將濃郁的原色紅點染在花瓣尖端，顏色會稍微擴散開來，最後將濃郁的耐久深紅點在尖角上，這些色彩各有用處，擴散的範圍都不同，大家一定要用心體會，掌握水分對擴散的影響力。

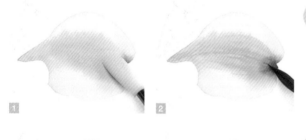

**B** 等底色完全乾透後，用水分很少的乾淨畫筆不規則地刷濕大花瓣中間的脈絡部分，等到快乾時用淡原色紅勾勒細脈絡，會形成不規則暈染開的自然紋路，這也是前面章節中多次提到的自然紋理畫法。用同樣的方法畫出三片大花瓣上的細紋理，紋理走向是由花蕊處合攏，到花瓣上散開再到尖端合攏，要畫出合適的曲線。

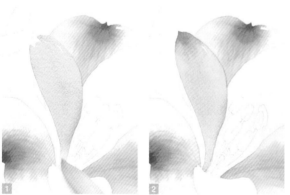

**C** 三片小花瓣比較有特點，顏色鮮豔有斑點，非常可愛。先用原色黃打底，靠近花蕊的地方用乾淨畫筆抹開，尖端暈染原色紅，將三片花瓣的正面都畫出來。根據線稿和素材照片，左上角的小花瓣有類似葉片一樣的翻捲角度，所以等正面顏色乾透後，用稍淡的原色黃畫出這一小區域，並在靠近花蕊的根部暈染少許淡的耐久藍紫。

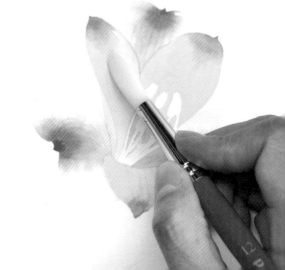

**D** 和外層花瓣的刻畫方式一樣，在底色乾透後，稍稍打濕畫紙，用淡原色紅畫出少量花瓣的褶皺。

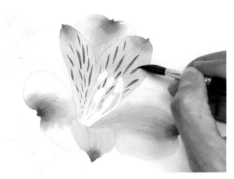

畫面乾透後，用耐久深紅和鐵棕調出紅棕色，刻畫花瓣上特殊的斑紋，用筆尖下筆，往後運筆並輕壓筆頭，之後輕輕抬起拉出筆鋒，逐一畫出微微發散的長條斑紋。花瓣背面也會透出模糊的斑紋，用稀釋的紅棕色來畫，注意斑紋的角度，參考前面百合水仙的素材照片會更容易理解。

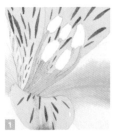
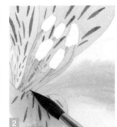
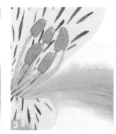

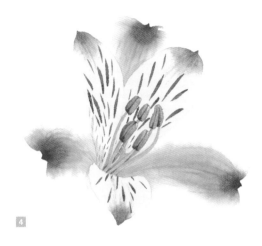

F 用原色黃和原色紅調出橘色暈染花蕊，並再次疊加一層刻畫出花蕊的交疊層次，然後用鐵棕暈染花藥，注意留出高光點，之後用同樣顏色再疊加刻畫出花藥的暗面。用很淡的耐久藍紫畫出花瓣交疊的陰影和花蕊在花瓣上的投影，這朵百合水仙就完成了。

4

G 用同樣方法畫出側面的百合水仙，線稿確定後上色就變得非常容易，只要處理好單個區域內的水彩暈染效果即可。用原色黃、原色紅、耐久深紅等顏色畫出底色，並在靠近花托的位置暈染少許淡的黃綠色，等整體乾透後疊加脈絡。

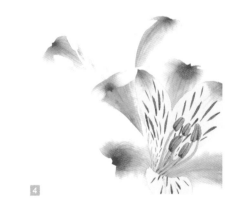

4

H 有素材照片做參考就很容易理解一些複雜的花瓣結構，這朵花的側面同樣有一片翻捲的小花瓣。先用原色黃和原色紅畫出正面，等乾後再用稍淡的原色黃畫背面，全部乾透之後勾勒長條斑紋，背面的斑紋要淡化，注意角度。

I 百合水仙的花蕊會有顏色變化，剛綻放的花上花藥會有些偏綠，而開放一段時間後，花藥成熟就會變成棕褐色或黑紫色，這朵花的花藥就是用黃綠色和鐵棕一同暈染完成的。首先還是用橙色刻畫花蕊底色和層次，然後暈染出偏黃綠的花藥，並再次疊加刻畫花藥的暗面。

127

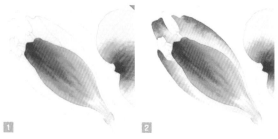

**1**    **2**

花苞的結構簡單，用原色黃做底色，暈染原色紅和耐久深紅，在底色濕潤時直接勾勒少許紋理即可，花苞的層次處理和質感效果可略微簡化。

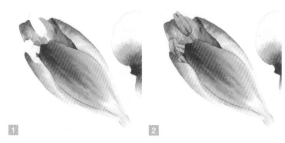

**1**    **2**

用淡紫色和原色紅配合暈染出花瓣內的陰影，等乾後再次刻畫花瓣內部，拉開層次並增加少量褶皺細節，之後用橙色、黃綠色和少量鐵棕畫出花蕊。

**1**    **2**    **3**

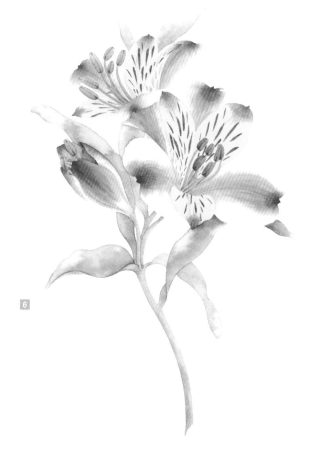

**4**    **5**

花莖和葉子大致上是綠色，但也要有微弱的色彩差異，要在相對統一中尋求色彩的變化。用耐久深綠作為花莖和葉子的主色，在亮面暈染由耐久深綠加原色黃調配出的明亮黃綠色，在靠近夾角的陰影處暈染由耐久深綠加少許深群青調出的暗綠色。較遠位置的葉子和花朵後面的次要葉子用色偏藍一些，適當淡化拉開層次。

**6**

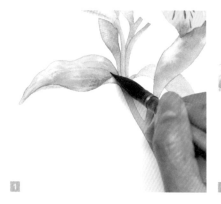

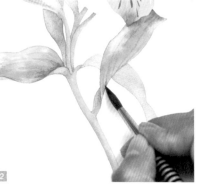

**1**    **2**

**M**

底色乾透後，用暗綠色刻畫葉子上的葉脈，百合水仙與普通百合一樣，葉子上都是平行的葉脈，畫的時候不要勾得特別滿，也別畫得太均勻，最好虛實結合刻畫幾處重點即可，有捲曲效果的葉子再疊加一層畫出立體感，注意葉脈的走向。

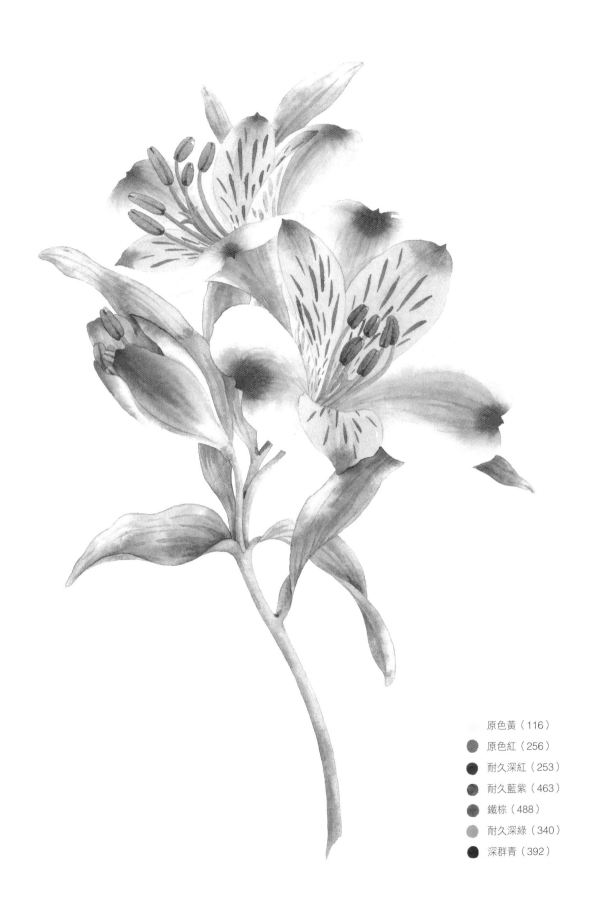

原色黃（116）

原色紅（256）

耐久深紅（253）

耐久藍紫（463）

鐵棕（488）

耐久深綠（340）

深群青（392）

## 2.鬱金香——合理變化

鬱金香是家喻戶曉的花卉，花形典雅飽滿，枝葉具有良好的線條感，近幾年又是球根種植的熱門品種，若想以鬱金香作為描繪對象，會比較容易找得到實物素材來做觀察。鬱金香花色眾多，有單瓣也有重瓣，如果作為繪畫素材，盡量挑選顏色和特點明顯的，例如有條紋、有漸變顏色等等，有些純白色或淡黃色的品種對於初學者來說可能不是那麼容易描繪。

鬱金香是單生方式，一枝花莖只開一朵花，而花朵比較規矩，呈杯形，我們可以做一些合理變化，得到造型更為舒展優美的實物素材。

秋季種下的三株鬱金香

### 花瓣變化

單瓣鬱金香有六片花瓣，看起來對稱規矩，描繪鬱金香比較好的角度是半側面或全側面。進行變化時，只需稍稍控制花瓣的張開角度，就能夠得到不對稱的效果，這種變化使花朵更加生動。

鬱金香的俯視圖，能夠清楚地看到花瓣的排列和花蕊的結構。

露出花蕊，凋謝的鬱金香。

a. 一朵盛開的半側面鬱金香，花瓣規矩地向外伸展，整體造型緊湊，角度易於變化。
b. 輕壓外層花瓣，使花瓣綻開的角度有別於其他花瓣，得到更加生動的造型。
c. 改變施壓的花瓣，就能得到又一個生動的新造型。

d. 這是和上面例子相同的鬱金香，只是觀察角度變成了右側。
e. 輕壓花瓣，展現輕微的不對稱效果。
f. 用同樣的辦法合理變化花瓣，改變後的鬱金香看起來更加舒展。

通過上面的實驗可以看出，花瓣經過合理變化，能得到包含原花朵造型在內的六個素材，這僅僅是一朵花變化後的結果。如果有更多的鬱金香實物素材，或是色彩和紋理不同的品種，還能用這樣的方法變化出更多優美造型。可以將這些花朵作為同一個主題直接描繪，也可以和枝葉配合，合理地組合得到多幅鬱金香線稿。下面就來看一看鬱金香葉子和花莖該如何合理地變化。

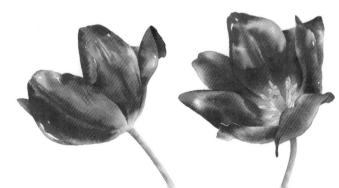

## 葉子變化

鬱金香的葉子數量較少，葉片寬大，花莖纖長，這些特點賦予鬱金香獨有的線條感，易於構思生動的作品。但纖細的花莖過於單薄，在整體構圖時，要運用葉子來豐富畫面，如果寬大的葉子完全遮擋了花莖，則會使畫面的線條感減弱，這時需要對不恰當位置的葉子進行合理變化。

a. 一片寬大的葉子遮住了花莖，而且整個葉子是平面化的完全朝向外側，看起來過於平庸。

b. 合理變化後的葉子截面呈現了「v」形結構，能同時看到葉子的正反面，整體更加生動，細節也更多。

c. 另外一種變化方式使葉子稍微向外彎曲，形成立體效果，也能達到很好的效果。

## 花莖變化

自然狀態下的鬱金香花莖比較直挺，成群的鬱金香看起來就像是統一地向上生長。我種植的三株鬱金香也是很挺拔的花莖，這麼規律的造型有些僵硬死板，一定要做些變化才行，於是我使用牽拉的方法，讓鬱金香的花莖微微彎曲，既方便了構圖也能夠在展現花莖和葉子的同時看到合適角度的花朵。

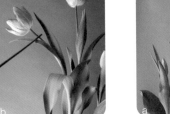

a. 正常向上生長的鬱金香花莖。
b. 用牽拉的方式，使花莖輕微彎曲，形成優美的曲線。

a. 另一株直挺的鬱金香。
b. 輕壓花莖進行變化，得到另一個具有線條感的素材。
c. 在牽拉的時候，可以有意識地將花朵輕輕朝前壓，這樣就看到花朵的半側面了，同時與花瓣變化相結合，就能得到合適的素材。

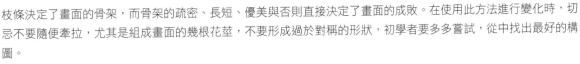

枝條決定了畫面的骨架，而骨架的疏密、長短、優美與否則直接決定了畫面的成敗。在使用此方法進行變化時，切忌不要隨便牽拉，尤其是組成畫面的幾根花莖，不要形成過於對稱的形狀，初學者要多多嘗試，從中找出最好的構圖。

過度扭曲牽拉或者牽拉成太過對稱的構圖並不合適

適當牽拉形成的良好構圖能夠恰當地展現鬱金香的曲線

收攏的鬱金香

陽光照射一段時間後花瓣張開

## 光照

鬱金香是受光照影響比較大的花卉，白天光線強烈時花瓣會慢慢張開，傍晚時會漸漸收攏，因此可以運用光線來控制花瓣張開的大小。

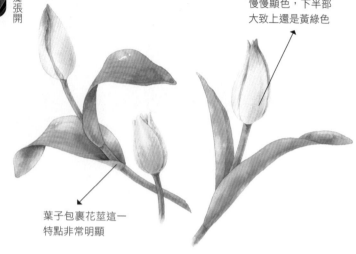

未開放的花苞開始慢慢顯色，下半部大致上還是黃綠色

葉子包裹花莖這一特點非常明顯

## 其他特點

除了對實物素材進行合理變化，還需要對其他細節部分進行觀察，好在我的鬱金香是從球根種植得來，所以我能夠觀察到它們從發芽到長出花苞，直至開花的全過程。用相機和小幅水彩稿的方式記錄下鮮嫩的花苞，翻開葉子觀察葉子的生長點和生長方式，這些細緻的觀察都能幫助我們得到更加準確的線稿。

## 組合線稿

a. 確定花朵位置和枝條走向，用「碗」的形狀確定花朵的朝向。

b. 在前一步的基礎上，參考素材照片，切割出六片花瓣，畫出花瓣較明顯的翻捲效果。

c. 繼續仔細描繪花朵，在翻捲效果中增加更細小的捲曲，美化花朵的邊緣線。

d. 根據第一步中確定的枝葉走向，用前面學習的立體葉片畫法畫出葉子大致形態。

e. 用過度彎曲的流暢曲線畫出蝴蝶結，最後，觀察整個線稿，做必要的調整，使整體協調統一。

f. 完成。

# 本節示範：鬱金香

經過合理地變化，我們得到了可以成為作品的線稿構圖，接下來就要用水彩將畫面表現出來。在這個範例中將會多次練習到水量對於顏色明度的影響，和不同明度在畫面中對塑造形體的作用，另外還有應用疊色技法增加花瓣的細節和層次，一定要耐心地完成。

顏料：美利藍
畫紙：法比亞諾純棉水彩紙 細紋 300 公克
畫筆：達芬奇 428（1 號）、達芬奇 V35（5 號）、
HABICO 120（6 號）

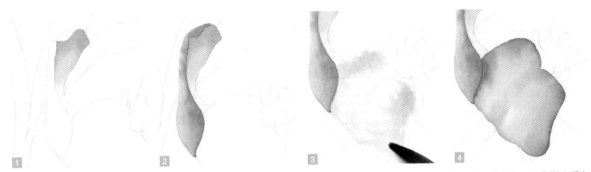

**A** 事先設定光源方向，這個範例中的光源來自左上側，花瓣疊加的陰影和花莖的明暗都需根據光照方向來畫，這朵鬱金香左上側受光，右下側背光。首先處理好各區域的邊緣，只有當不同區域的顏色有明度、飽和度或色相的變化，才能夠很好地區分出邊界，在這個範例中，花朵整體的色相統一，只能用明度和飽和度的變化令作畫區域清晰。先用明度高（飽和度低）的淡原色黃、原色紅、淡檀香紅畫出花瓣的內部，等乾後，用稍濃的原色紅暈染花瓣外部區域，並在邊緣暈染檀香紅，這樣一內一外用色明度上的不同，花朵層次才會顯得清晰且整體對比強烈。最後用同樣方法畫出緊靠著的另一片花瓣，在交疊產生陰影的位置暈染少許耐久深紅。

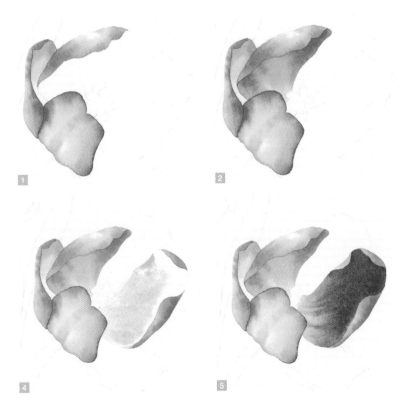

**B** 掌握暈染技巧之後就很容易完成了，只需注意光照方向，適當改變明度（飽和度）來塑造花瓣層次，逐個區域完成。用淡的原色紅和淡檀香刻畫明亮的部分，用稍濃的檀香紅刻畫陰影區域，右側這片花瓣遠離光源，靠近花蕊區域暈染原色黃，之後用濃郁的檀香紅銜接暈染，在靠近翻捲花瓣的陰影位置暈染少許耐久深紅。

**C** 用同樣方法畫出另外兩片花瓣，要隨時注意因光照角度影響而產生的色彩明度變化。這兩片花瓣是鬱金香外圍的花瓣，所以在暈染時，要在疊加產生的陰影處暈染少許耐久深紅。

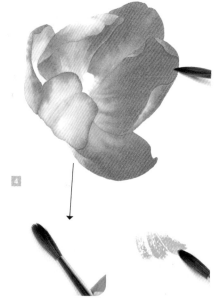

**D** 等底色全部乾透之後，用疊加的方式增強花瓣的層次和細節，不同明度的底色所用的疊加顏色也不同。朝光的花瓣明度很高，用淡淡的檀香紅刻畫花瓣中線，花瓣內側背光的區域則使用稍濃的檀香紅和耐久深紅，並配合濕潤的乾淨畫筆不規則地暈開邊緣，畫出自然的紋理。

**Tips**

鬱金香的花瓣上有很多淡淡的紋理，在疊加時，將畫筆稍微壓扁一些，再畫紋理會比較方便。如果畫在稍微濕潤的紙面上，會帶有擴散，能出現非常自然的紋理，這個技巧只適用於繪製小範圍的細小紋理。

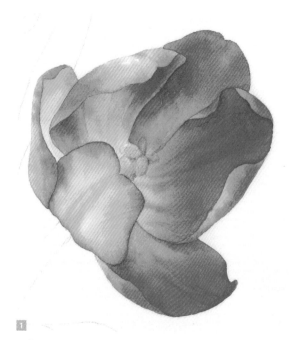

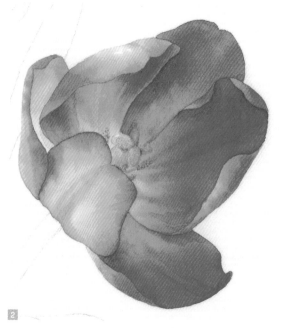

**E** 用原色黃和黃綠色銜接暈染出雌花蕊，之後用黃綠色刻畫出陰影，再用原色黃畫出雄花蕊，並趁濕點染少許橘色表達出花蕊上帶有斑點感的花粉，這朵紅色的鬱金香就完成了。

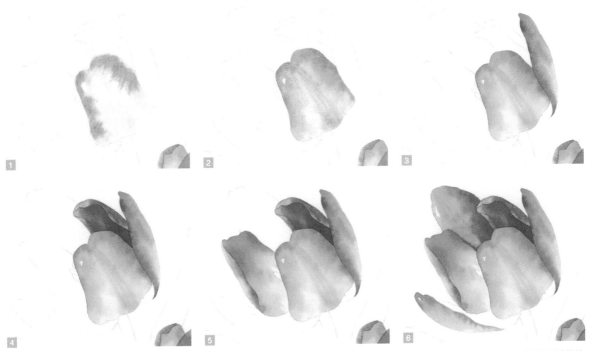

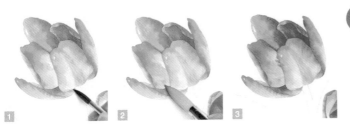

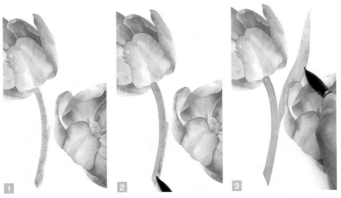

F 兩朵主花沒有使用完全一樣的色彩，大致上統一在紅色系中，這一朵更偏玫瑰紅。用同樣的方法做暈染，在花瓣區域暈染原色黃和原色紅，並用稍濃的原色紅點染在花瓣邊緣，逐一完成每個區域，內部背光的區域混合耐久深紅加深對比。

G 底色乾透後刻畫細節，用淡的原色紅畫出花瓣上的淺紋理，並用耐久深紅加強花瓣層次，尤其是花瓣交疊產生的陰影區域和花瓣翻捲後的內部背光區域。需要注意的是，這兩朵主花也有主次，紅色那朵角度合適，細節更多，為主；玫瑰紅這朵角度偏側面，需簡化，所以刻畫紋理不必太過精細，為次。之後用原色黃和橙色刻畫花蕊。

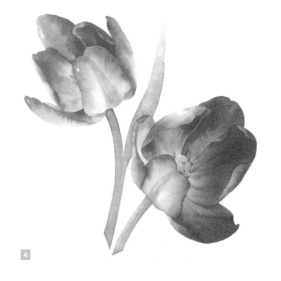

H 花莖的畫法也是幾種水彩技法的組合，可以是在一層暈染中完成立體感的刻畫，也可以分層疊加完成，還可以兩種結合使用。用原色黃和原色藍調出黃綠色作為花莖的主色，靠近花朵的位置暈染少許橙色，再用綠色加少許耐久藍紫調出暗綠色，畫在花莖的背光區域，順勢銜接黃綠色畫出小片葉子，在葉尖加入少許淡的原色藍豐富用色。

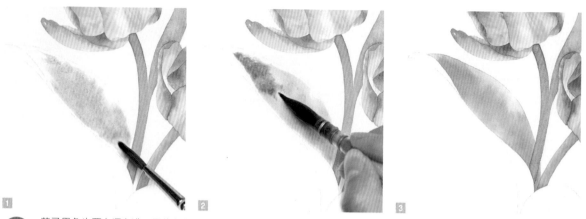

1

2

3

I 葉子用色也要有深有淺，用綠色作為主色，靠近花莖的區域和葉子翻捲的陰影區域暈染暗綠色，葉子受光的區域暈染淡淡的原色黃。

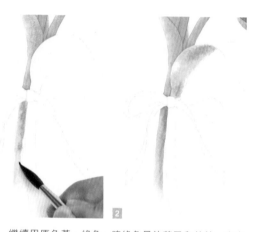

1

2

3

J 繼續用原色黃、綠色、暗綠色暈染葉子和花莖，注意光照方向。鬱金香的葉子較為寬大且有一定的厚度，所以在暈染葉子翻捲的轉折部位時，最好能夠留出一條窄的淺色邊緣來表達葉子的厚度。底色乾透後，用暗綠色畫出花朵在花莖上的投影和葉子包裹花莖的暗部區域，用疊加的方式拉開層次，並順勢勾勒少許葉脈。

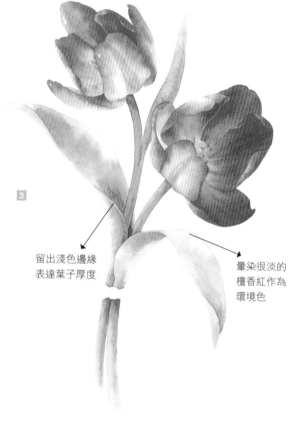

留出淺色邊緣
表達葉子厚度

暈染很淡的
檀香紅作為
環境色

1

2

K 繪製粉色緞帶時，首先用淡原色紅刷一層底色，乾透之後用淡淡的耐久藍紫疊加畫出緞帶的轉折和陰影，配合乾淨的畫筆暈開色塊邊緣更顯柔和。

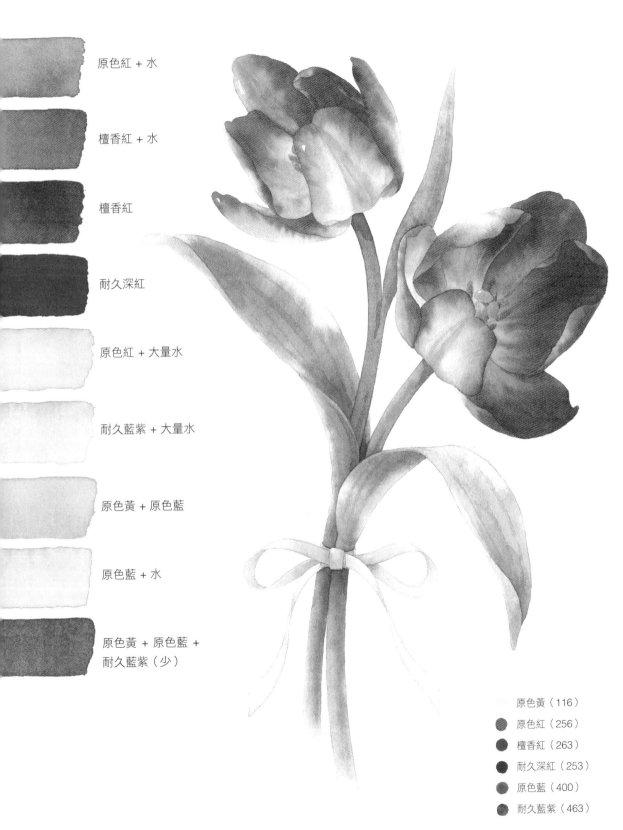

原色黃 + 水

原色紅 + 水

檀香紅 + 水

檀香紅

耐久深紅

原色紅 + 大量水

耐久藍紫 + 大量水

原色黃 + 原色藍

原色藍 + 水

原色黃 + 原色藍 +
耐久藍紫（少）

原色黃（116）

原色紅（256）

檀香紅（263）

耐久深紅（253）

原色藍（400）

耐久藍紫（463）

137

## 3. 水仙花──重新構圖

水仙花是冬季裡非常受歡迎的盆栽花卉，花色變化雖然不多，但整體線條非常優美。如果在栽種的時候對萌發的花葉進行切割，葉子就會生長成捲曲的造型，並且不會過高地生長。如果沒有切割，水仙花的葉子會亂糟糟地與花箭一樣生得很長，以這樣的素材作為描繪對象就一定要重新構圖，去除多餘雜亂的葉子。

每年無一例外都會在春節前準備水仙花，到春節那幾天正好盛開，今年的水仙花並沒有切割葉子，但我在這一叢中找到幾處花朵和花形都非常適合繪畫的素材。虛線框出的一叢長成向左探身的「C」形，恰恰展現出了植物柔美的曲線，於是我通過重新構圖，嘗試得到較滿意的素材。

截取出一部分，去除掉雜亂多餘的部分，從而得到新的構圖。原圖中花莖很長，葉子偏多，顯得花序很小，將花序和一部分葉子截取出來，就得到了主體比較突出的水仙花構圖。在對不太完美且雜亂無章的對象進行改變的時候，截取局部是比較常用的方法。

在這盆水仙花中，還有好幾處適合使用重新構圖的方法取出優美的素材，也可以結合前面講解過的改變想法進行組合加工，完成新的作品。重新構圖的想法還適用於一些因生長較快而變形嚴重，或局部適合描繪的素材，例如風信子，通常風信子在適宜的溫度下生長比較快，尤其是長出花箭以後，植株受光照的影響較大，所以幾乎幾天之內就會長得非常高，有的會完全盛開，運用重新構圖的思路，截取花莖上面的花序部分往往可以獲得較滿意的素材。

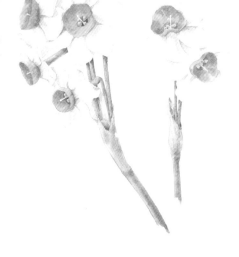

`Tips`

重新構圖和特寫構圖相似，都是在整體中發現局部的美，學會並靈活運用此方法，我們就能發現更多美好的事物。

### 組合線稿

  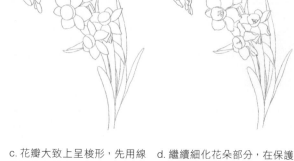

a. 根據素材照片勾勒出五朵小花的大致外形，花蕊的保護罩可用「碗形」結構表達。葉子根部的總體走向盡量先順著花朵伸展的方向，整體呈現向上敞開的喇叭狀。

b. 用帶有曲線感的線條將花朵分割成五個區域，這些曲線是花瓣的中線，決定著花瓣的朝向。

c. 花瓣大致上呈梭形，先用線條框出花瓣的位置再進行細部描繪。水仙花的葉子是狹長片狀，翻捲的立體畫法與前面章節講解的立體葉子畫法一致，先畫一兩片主要的葉子，再補充其他窄小的葉子。

d. 繼續細化花朵部分，在保護罩的線條中加入一些凹凸的曲線，在花瓣上增加翻捲的結構，這些捲曲的立體效果會讓畫面顯得生動，花朵部分的刻畫可以參照素材照片，水仙花的線稿就基本完成了。

## 本節示範：水仙花

水仙花是非常容易塑造形態的花卉，本身的線條感很好，再配合纖長葉子的幫助，就能畫出優美的構圖。再稍加改變花朵或葉子的形態，就能輕鬆畫出不同的構圖，從而完成另一幅作品。這裡示範的練習重點是，重新構圖和如何表達白色花卉。

顏料：溫莎牛頓專家級
畫紙：法比亞諾純棉水彩紙 細紋 300 公克
畫筆：達芬奇 428（1 號）、達芬奇 V35（5號）、HABICO 120（6 號）

如何畫出白色的物體，一直是初學者很頭疼的問題，其實我們無法畫出白色，但是可以畫出其他色彩來襯托白色。畫出白色物體背光區域產生的陰影，用白色物體周圍環境所帶來的微弱色彩變化來襯托，這是常見的表現方式。本範例中白色水仙花的環境顏色會有主觀傾向，為了表現出冰冷的感覺，所以使用了較為冷色調的淡彩。

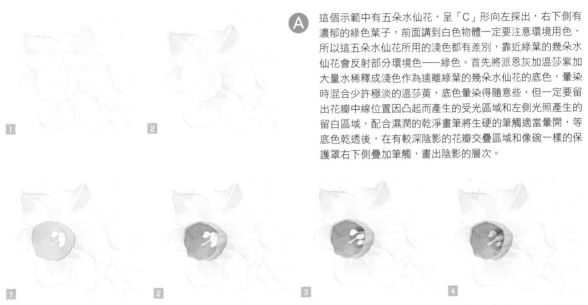

**A** 這個示範中有五朵水仙花，呈「C」形向左探出，右下側有濃郁的綠色葉子，前面講到白色物體一定要注意環境用色，所以這五朵水仙花所用的淺色都有差別，靠近綠葉的幾朵水仙花會反射部分環境色——綠色。首先將派恩灰加溫莎紫加大量水稀釋成淺色作為遠離綠葉的幾朵水仙花的底色，暈染時混合少許極淡的溫莎黃，底色暈染得隨些，但一定要留出花瓣中線位置因凸起而產生的受光區域和左側光照產生的留白區域，配合濕潤的乾淨畫筆將生硬的筆觸適當暈開，等底色乾透後，在有較深陰影的花瓣交疊區域和像碗一樣的保護罩右下側疊加筆觸，畫出陰影的層次。

**B** 橙黃色的保護罩是水仙花的亮點，所以一定要仔細刻畫。首先用印度黃刷滿底色，等乾後用印度黃加少許耐久玫瑰紅調出黃橙色，疊加暈染出保護罩的內部區域，內部是一個空腔，上面背光用色稍濃，下部有光線進來，需淡一些。之後用溫莎黃加溫莎藍調出黃綠色畫在保護罩裡花蕊的周圍，增加層次，同時也與之後要畫的綠色花托做了顏色上的銜接呼應。最後用印度黃和少許熟赭點染出花蕊，一朵水仙花就完成了。

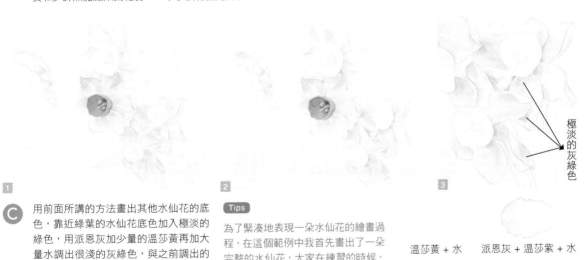

極淡的灰綠色

**C** 用前面所講的方法畫出其他水仙花的底色，靠近綠葉的水仙花底色加入極淡的綠色，用派恩灰加少量的溫莎黃再加大量水調出很淺的灰綠色，與之前調出的灰藍色一起暈染，注意留白。

**Tips**

為了緊湊地表現一朵水仙花的繪畫過程，在這個範例中我首先畫出了一朵完整的水仙花，大家在練習的時候，可以先把所有花瓣的底色一起完成，之後再一次完成其他相同的部分。

溫莎黃 + 水　　派恩灰 + 溫莎紫 + 水

派恩灰 + 溫莎黃（少）+ 水

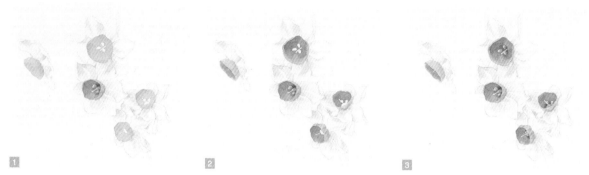

| 1 | 2 | 3 |

**D** 用印度黃完成其他花蕊保護罩的底色，然後用黃橙色畫出保護罩內腔，注意顏色的深淺變化，受光的區域黃橙色要淡一些，之後用黃綠色畫出內部最深的區域，最後用印度黃和熟赭畫出花蕊。這些步驟拆解開比較繁瑣，但是每一步驟使用的水彩技法都很簡單，這就是多層疊色的優勢，用步驟的疊加完成較為精細的刻畫。

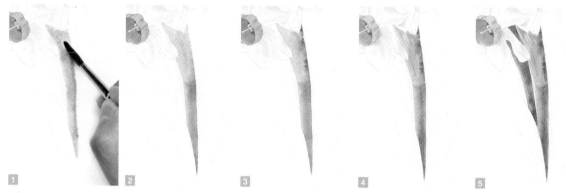

| 1 | 2 | 3 | 4 | 5 |

**E** 花朵部分完成後，就可以畫綠色的葉子和花莖了，這個順序也是一般情況下畫白色物體的正常順序，我們需要用更深的顏色來襯托白色的花朵，用深色的色塊邊緣來凸顯白色花朵的邊緣。一開始已經設定整幅範例的顏色基調為冷色，所以葉子和花莖的用色會綠中帶些暗藍。水仙花的花序是繖形的，花朵從一個棕褐色的皮膜中伸出，用溫莎黃和溫莎藍調出綠色畫出花莖的主體，在上端皮膜的區域暈染生赭再點染少許熟赭增加質感，花莖的暗面用暗綠色暈染，等底色乾透後再用生赭加溫莎藍調出飽和度較低的黃綠色勾勒出皮膜上的紋理，而在花莖上則使用暗綠色勾勒少許長紋理。用同樣方法畫出另一根花莖。

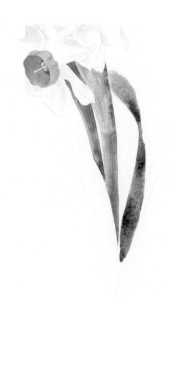

**F** 畫出向左探出的一片葉子，這片葉子在畫面中非常重要，一定要仔細刻畫。用溫莎黃與稍多的溫莎藍調出翠綠色，再加入少許花青調出藍綠色，將顏色暈染在這片葉子的中部和根部，其他位置繼續用和花莖一樣的綠色暈染，葉子的尖部用淡原色黃點染出受光面。

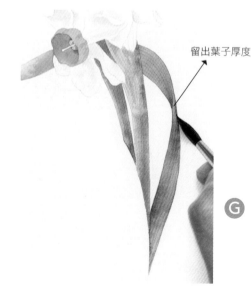

留出葉子厚度

**G** 底色乾透之後，將綠色加少量溫莎紫調出的暗綠色疊加在葉子轉折的地方，並留出一條邊來表達葉子的厚度。之後用暗綠色勾出葉子上的平行葉脈，不要過密過深。

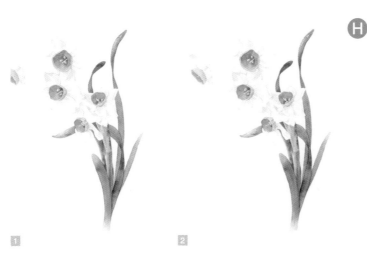

1

2

H 繼續畫出其他葉子，用色上以藍綠色為主，靠近後面的葉子要稍微淡化，拉開層次，底色畫好之後，用暗綠色疊加出轉折效果並勾勒葉脈。右側的小葉子是構圖中不可或缺的一部分，但它不是主體，所以用色上更偏藍且淡化。用綠色和暗綠色將花托和花莖畫出來，注意這些細小花莖在花朵後的穿插層次。對整體進行必要的補充和修整，一幅清爽的水仙花作品就完成了。

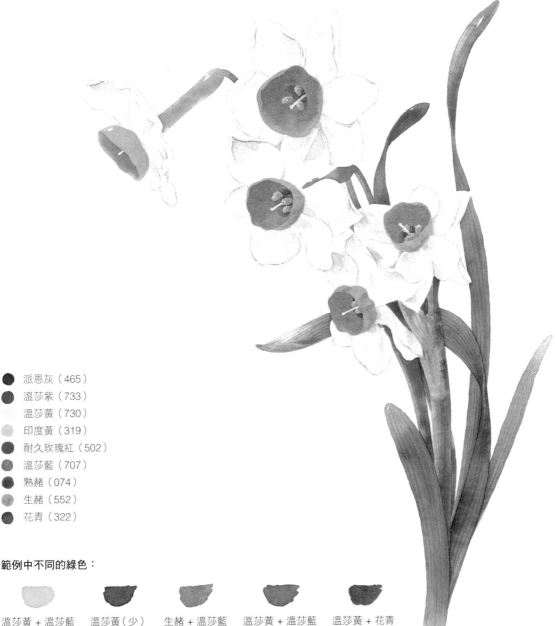

● 派恩灰（465）
● 溫莎紫（733）
　 溫莎黃（730）
　 印度黃（319）
● 耐久玫瑰紅（502）
● 溫莎藍（707）
● 熟赭（074）
● 生赭（552）
● 花青（322）

**範例中不同的綠色：**

溫莎黃＋溫莎藍　　溫莎黃（少）　　生赭＋溫莎藍　　溫莎黃＋溫莎藍　　溫莎黃＋花青
　　　　　　　　　＋溫莎藍　　　　　　　　　　　＋溫莎紫（少）

# 4. 桃花——瞭解生長方式

與花卉本身的特點不同，這一節主要講的是瞭解相似品種的區別。很多人經常混淆桃花、梅花、櫻花等，它們看似一樣，但如果想要畫其中一種花卉的話，一定要清楚它與其他品種的區別。通過網路圖片、百科講解或查閱相關書籍等方式來做筆記，只需一次詳細的瞭解就足夠了，日後再畫就有筆記可供查閱。同理，對於其他花卉，也可做好筆記，以供更準確地繪畫。

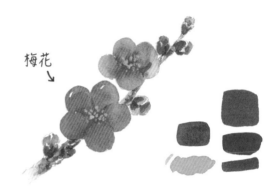

**桃花：**有單瓣也有重瓣，花朵盛開後長葉子，花朵直接長在枝條上，春天盛開。

**櫻花：**有單瓣也有重瓣，花瓣尖端有個缺口，花朵有較長的花梗，成簇地在春天盛開，枝條上有明顯的橫紋理。早櫻有白色和粉紅色，花期為 4 月，晚櫻開放時間稍晚，花朵為粉紅色和紫紅色。

**梅花：**最容易辨別，圓圓的花瓣，開花時沒有葉子，冬末盛開。

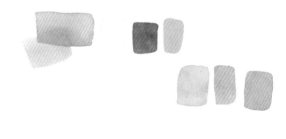

a、b. 重瓣桃花（碧桃）
c. 單瓣桃花

相對其他兩種花卉而言，桃花的花形緊湊，尤其是花朵盛開後會長出嫩綠葉子，構成畫面的顏色和造型都比較飽滿，結構簡單。單瓣的品種相對容易畫，重瓣品種只需處理好花瓣之間的層疊關係即可。接下來，就以桃花為例畫一幅水彩作品吧！

# 本節示範：桃花

桃花的結構簡單，在瞭解其生長方式的基礎上完成相對準確的線稿，水彩暈染方式與前面大部分示範相通，來加強技法的練習再次吸收新作品的繪畫經驗吧！

...............................................................

顏料：美利藍、山吹
畫紙：阿契斯純棉水彩紙 中粗紋 300 公克
畫筆：達芬奇 428（1 號）、達芬奇 V35（5 號）、HABICO 120（6 號）

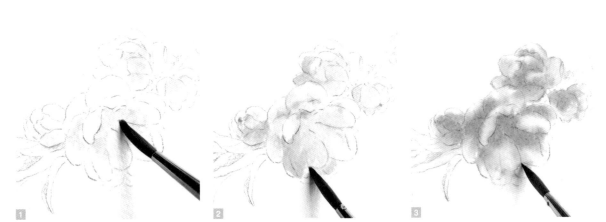

**A** 畫出桃花盛開時的狀態，花朵生長在枝條上，右上角露出來的花苞能清楚地看到生長點，同時有少量嫩芽從枝條尖端抽出，這個造型適合塑造層次和立體感。首先調出很淡的原色紅，大面積刷染在花朵的區域，然後暈染少量淡的原色黃表達陽光的感覺。在靠近葉子的兩朵桃花邊緣暈染少許淡淡的原色藍來呼應之後的葉子用色，接著再調出稍淡的檀香紅繼續暈染，畫出花瓣在陽光照射下產生的明暗變化，花朵內部花蕊的位置處於背光區域，用色稍深一些。

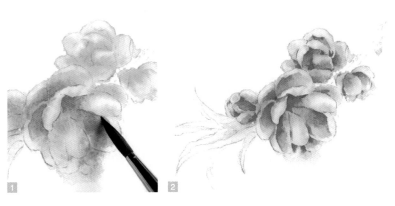

**B** 等底色乾透之後，用疊色來增加花瓣層次。把稍淡的檀香紅畫在花蕊附近的背光區域，並配合濕潤乾淨的畫筆把邊緣暈開，重複這樣的步驟，疊加畫出所有花瓣翻捲的效果，然後將耐久深紅重點畫在陰影中最深的夾角地方，桃花的刻畫就基本完成了。這個範例中的桃花畫法相對簡單，層次也較少，非常適合初學者練習。

**C** 桃花的葉子有嫩綠色也有紅色。如果畫完全紅色的葉子，需要和花朵在同一色系中，畫面會更為統一，但會缺乏色彩的豐富變化。如果完全使用綠色，與花朵的紅色又會產生衝突感，所以在綠色葉子的葉尖暈染少許紅棕色，用來呼應花朵的用色，既在畫面中增加了部分冷色，又不會有太大的紅綠對比衝突。從葉子的線稿中可看出它們基本都是立體結構，所以葉子的正反面用色要有區別，在這個範例中設定葉子背面整體偏暖色，正面偏冷色，但這不是絕對的一種方案。這裡的葉子是用原色黃加少量原色藍調出的黃綠色進行暈染，在葉尖區域再暈染少許火星棕（或者類似的紅棕色），一定要畫出長而細的尖端，之後在靠近花朵的陰影位置暈染少許暗綠色。

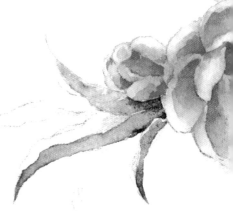

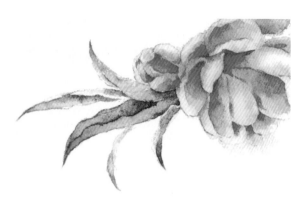

**D** 用原色黃和原色藍調出綠色作為葉子正面的用色，並在葉尖暈染火星棕，在葉子夾角的陰影區域暈染暗綠色，正反用色的差異可塑造葉子的立體感。

**E** 繼續刻畫出葉子上的少量葉脈，用色塊表達比單純勾勒葉脈要自然。這個示範相對簡單，所以葉子的處理無需精細，用暗綠色刻畫在幾處陰影位置，配合乾淨畫筆稍作暈染，葉子背面也用淡的暗綠色勾勒幾筆葉脈，再輕微暈染即可。

**F** 桃花的枝條是灰褐色的，用熟褐作為主色，並暈染少許淡淡的耐久藍紫和淡群青，之後再用熟褐疊加刻畫出木質枝條的質感，重點加深花苞生長點，還有花朵附近的暗處，枝條要畫出圓柱體的立體感。

**G** 將畫面刷上大底色來襯托桃花，底色主要暈染在桃花的下方區域。首先用清水刷濕紙面，面積可以大一些方便顏色擴散，之後暈染淡的原色紅呼應桃花用色，並在其中幾處點染淡淡的原色藍呼應葉子的冷色調，在靠近花朵的位置暈染少許由耐久藍紫和原色紅調出的紅紫色，調整這些色彩使其擴散均勻。

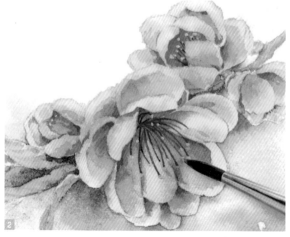

**H** 用耐久深紅勾勒桃花的花蕊，疏密要剛好，第一層的花蕊畫好後，再將濃郁一些的耐久深紅疊加在靠近內部的少量花蕊上，使花蕊層次更加分明，之後用好賓古彩中的山吹色點出淡黃色的花藥，或在最初用留白膠遮蓋住花藥，最後去除留白膠，用水彩的印度黃畫出花藥。

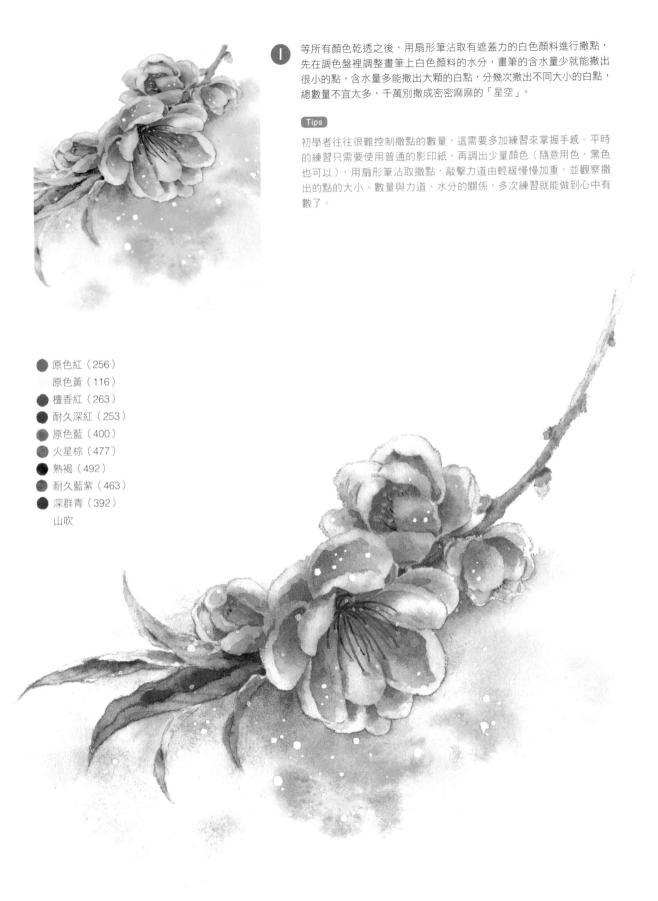

等所有顏色乾透之後，用扇形筆沾取有遮蓋力的白色顏料進行撒點，先在調色盤裡調整畫筆上白色顏料的水分，畫筆的含水量少就能撒出很小的點，含水量多能撒出大顆的白點，分幾次撒出不同大小的白點，總數量不宜太多，千萬別撒成密密麻麻的「星空」。

Tips

初學者往往很難控制撒點的數量，這需要多加練習來掌握手感。平時的練習只需要使用普通的影印紙，再調出少量顏色（隨意用色，黑色也可以），用扇形筆沾取撒點，敲擊力道由輕緩慢慢加重，並觀察撒出的點的大小、數量與力道、水分的關係，多次練習就能做到心中有數了。

- 原色紅（256）
- 原色黃（116）
- 檀香紅（263）
- 耐久深紅（253）
- 原色藍（400）
- 火星棕（477）
- 熟褐（492）
- 耐久藍紫（463）
- 深群青（392）
- 山吹

## 5. 金蓮花——記錄特點

在觀察描繪的對象時，首先要抓住其特點，例如花朵
顏色、花蕊數量、紋理脈絡、枝葉形態等，在繪畫時，
著重描繪這些突出的特點，作品才不易出錯，也易於
讀者辨認花卉品種。下面就用金蓮花作為描繪對象，
看看怎樣用記錄特點的方式來完成作品。

半重瓣金蓮花

### 花朵的特點

金蓮花是非常容易種植的宿根花卉，因品種不同又
分單瓣和重瓣，花色繁多。花瓣很有特點，每一
小片花瓣就像一把小扇子，各個「扇柄」聚在中
間的花蕊處，花瓣靠近花蕊的地方還有細小的「絨
毛」，有的品種其中兩片花瓣沒有絨毛，有的品
種花瓣上都有絨毛，繪畫時要著重刻畫。花瓣
邊緣不圓滑，花瓣上有暗紋和褶皺，這也是刻畫
的重點。只要記錄下這些特點，在之後畫作品的時候，
即使沒有參考圖片，也能夠大致畫出花朵形態。

兩種顏色的單瓣金蓮花花朵

### 葉和莖的特點

金蓮花的葉子與眾不同，就像一片片的小「荷葉」，
有清晰的網狀葉脈，葉子數量很多，會形成一簇簇的
效果，在繪畫時需要注意層疊關係，葉子的形狀比較
簡單，只需練習一兩片就能夠掌握要領。花莖纖細，
花萼像蓮花瓣，顏色是非常明亮的黃綠色，上面有淡
綠色的紋路，這些都是刻畫的重點。

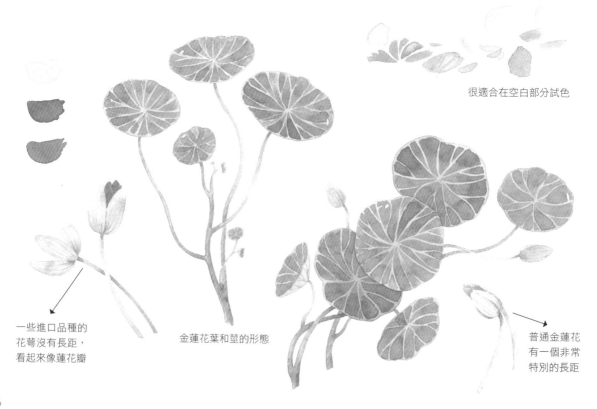

很適合在空白部分試色

一些進口品種的
花萼沒有長距，
看起來像蓮花瓣

金蓮花葉和莖的形態

普通金蓮花
有一個非常
特別的長距

通過以上的記錄，即使不對照素材照片，也基本能夠繪製出小幅的金蓮花水彩作品了，這樣的工作就相當於將植物特點用文字或者草稿的形式記錄下來，製作成自己的「植物百科」。繪畫時抓住特點進行描繪，同時思考構圖和形態等，需要強調的是，能夠脫離素材進行創作是比較難的，這需要累積一定的素材和造型構圖能力，熟練掌握水彩技法。剛開始可能畫得很慢，但你會發現思考的時間比對照照片臨摹更長，考慮的因素更全面，這對於初學者來說是很好的思維鍛鍊。另外，線稿的繪製有時會阻礙思考，所以我有時會主動放棄打底稿直接開始繪製，每畫一筆都經過深思熟慮，思考形狀、顏色、構圖、順序等，久了之後就會很享受這樣的思考過程。下面就嘗試畫一幅沒有線稿的金蓮花水彩作品吧！

## 本節示範：金蓮花

對照前面的半重瓣金蓮花的素材照片，觀察、思考、下筆，不要限制自己遵循步驟裡的框架，也不要想著怎樣把色塊畫得一模一樣，不畫線稿的作品都無法做到一致，相信自己，我們一起完成這幅美麗的金蓮花水彩作品吧！

顏料：美利藍、胡粉
畫紙：獲多福純棉水彩紙 細紋 300 公克
畫筆：達芬奇 428（1 號）、達芬奇 V35（5 號）、HABICO 120（6 號）

不在水彩紙上畫線稿，是不希望線稿束縛暈染的自由感，在繪畫時也會更加純粹地去思考，但並不代表大腦一片空白時就提筆畫，首先要在心中有一個大致的構圖，比如花朵朝向、大小、葉子的位置等等，這些都是構圖中主要的佔比部分。觀察畫紙，用眼定位，或用鉛筆輕輕做個記號，不要畫到後面發現構圖嚴重偏離或畫紙不夠大就不好了，這個示範的設想是花朵從左下朝右上生長，那麼花朵自然應該畫在畫紙的右上部分。

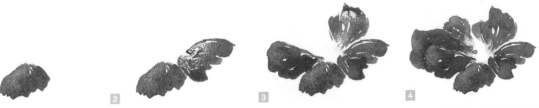

**A** 金蓮花的顏色很多，常見的是橙紅色。首先用檀香紅暈染出一片花瓣，用原色黃與原色紅調出的橙色點染，靠近花蕊的位置銜接原色黃，將花瓣一一畫出，下筆由花蕊位置往外擴散著用筆，外邊緣是自然的筆觸，色塊中留出少許細長的空白，中間暈染原色黃的地方用乾淨畫筆暈開一些。

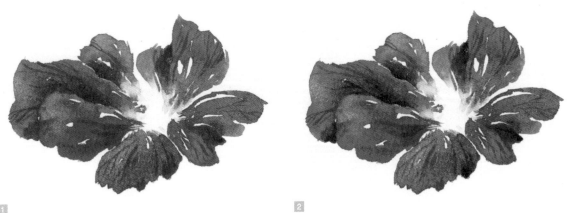

**B** 底色暈染好乾透後，用耐久深紅疊加層次，將色塊畫在兩片花瓣的交疊位置，配合濕潤的乾淨畫筆暈開一側，然後用耐久深紅畫出花瓣上的網狀脈絡，之後再用稍濃的耐久深紅重點加深幾處陰影。

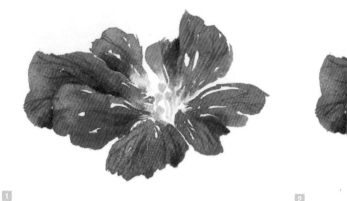
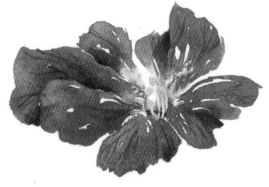

1  2

**C** 用原色黃加少許原色藍調出黃綠色畫出花蕊，上面用耐久深黃畫出花藥，等乾後用暗綠色避開之前畫好的花蕊，將花蕊內部較暗的區域暈染出來。

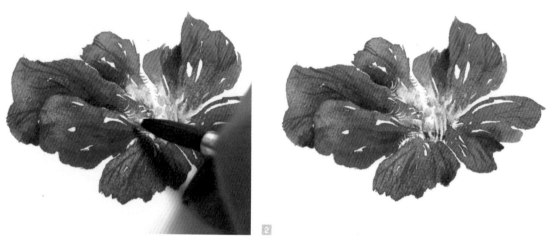

1  2

**D** 金蓮花的花瓣根部有一些向外生長的「睫毛」，畫在白紙上的「睫毛」使用和花瓣一樣的顏色，一些落在橙紅色花瓣上的「睫毛」無法顯現出來，可以用反白的形式來表現，用有遮蓋力的白色顏料（或者有遮蓋力的黃色顏料）勾勒落在花瓣上的「睫毛」，「睫毛」要畫得纖細，彎曲有弧度。

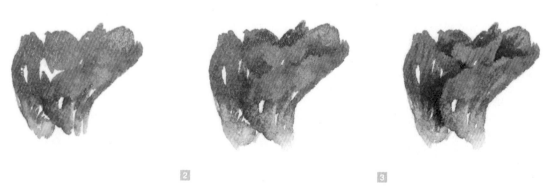

1  2  3

**E** 花苞呈現含苞待放的包裹狀態。首先用橙色、檀香紅和原色紅畫出一片底色，然後用疊色的方式用耐久深紅畫出花瓣之間產生的陰影，順勢勾勒少許花瓣上的脈絡，這個花苞是畫面相對次要的部分，不用畫得特別精細。

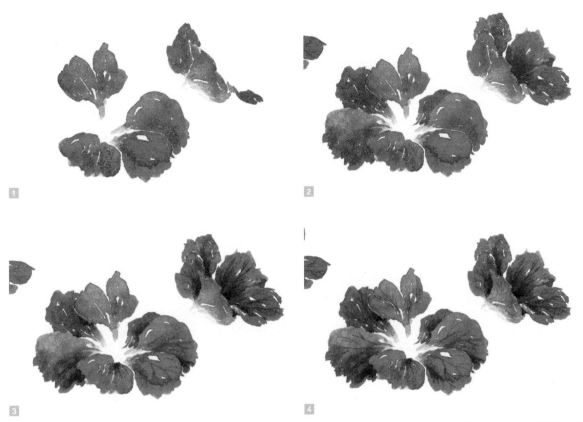

**F** 開始暈染這兩朵花之前，首先思考花朵在畫面中的位置，如何安排它們的間距，這是小範圍的構圖思考。依據前面章節講解過的「線條構圖」和「不對稱構圖」，中間三朵主花的位置要有疏密、大小、高低、角度的變化，避免上下、左右對稱，也別畫得大小一致。避開對稱的位置，畫出第二、第三、第四朵花，首先刷底色，暈染橙色、檀香紅，再加少許原色紅，之後用耐久深紅畫出陰影來加強對比，並勾勒少許花瓣脈絡。

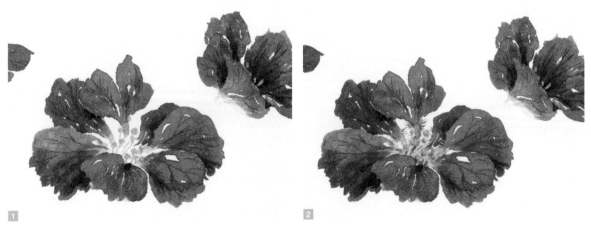

**G** 與第一朵的畫法一樣，用黃綠色和耐久深黃畫出中間的花蕊，等乾後再用暗綠色填補其間的空隙，在花瓣根部勾勒「睫毛」，適當用有遮蓋力的白色顏料勾勒出反白的「睫毛」。

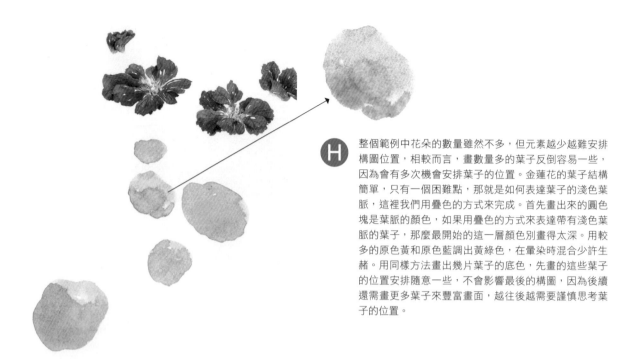

H 整個範例中花朵的數量雖然不多，但元素越少越難安排構圖位置，相較而言，畫數量多的葉子反倒容易一些，因為會有多次機會安排葉子的位置。金蓮花的葉子結構簡單，只有一個困難點，那就是如何表達葉子的淺色葉脈，這裡我們用疊色的方式來完成。首先畫出來的圓色塊是葉脈的顏色，如果用疊色的方式來表達帶有淺色葉脈的葉子，那麼最開始的這一層顏色別畫得太深。用較多的原色黃和原色藍調出黃綠色，在暈染時混合少許生赭。用同樣方法畫出幾片葉子的底色，先畫的這些葉子的位置安排隨意一些，不會影響最後的構圖，因為後續還需畫更多葉子來豐富畫面，越往後越需要謹慎思考葉子的位置。

I 等底色完全乾透後，準備兩枝畫筆，一枝沾取原色黃和原色藍調出綠色，另一枝沾取原色黃和原色藍，再加入少許耐久藍紫調出稍暗綠色，交替使用這兩枝顏色的畫筆疊加出葉子本身的綠色，畫的時候留出葉脈的形態，之前的底色層就顯現出來了。在葉脈以外的其他區域疊加一層，邊緣區域可以適當使用乾淨畫筆稍微暈開。交替使用綠色和暗綠色增加了葉子顏色的變化，再結合上一步驟中底色的色彩變化，整個疊加之後的葉子每一片都會不同。

**Tips**

這種葉子的畫法類似逆向思考，不太容易掌握，尤其是留出葉脈自然的樣子對初學者來說比較困難，這就需要多多觀察實物素材。初學者在練習這個範例時，可以對葉子的部分進行多次單獨練習，只要能夠掌握一片葉子的畫法，就相當於儲存了一個公式，再畫此類的事物時就能輕鬆完成了。

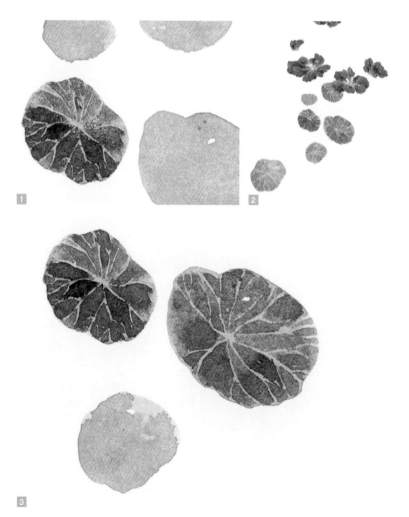

這一步驟中畫了一些交疊的葉子，並繼續變化葉子的底色，使用黃綠色和淡的暗綠色暈染底色，畫出色塊的交疊層次，這些色塊的深淺變化會表達出葉脈因遮擋而產生的陰影，也會增強葉子疊色後的整體立體感。上一步中調出的稍暗的綠色已經不足以表現葉子的陰影部分，所以要繼續調色，再加入一些原色藍調出暗藍綠色，再加入少許耐久藍紫就能調出更深的暗綠色，配合另一枝黃綠色的筆，交替使用進行疊色，在靠近陰影的區域，使用深的暗綠色，這樣兩層疊加出的葉子會有更明顯的陰影，葉子整體層次更加分明。

**K** 將較深的葉子控制在左下角的區域裡，用同樣的疊色方法完成葉子的刻畫。

**L** 連接各個部分，花莖與葉莖的結構和畫法是一樣的，用黃綠色和稍淡的暗綠色交替暈染，待乾之後再畫出有交疊關係的後面的花莖與葉莖，並在交疊位置暈染暗綠色來表達出前後關係。花莖與葉莖一定要想好再畫，單根花莖或葉莖「以什麼樣的曲線路徑生長」這一點需要重點思考，花莖與葉莖整體上要從左下角的大叢葉子向右上側呈現散開狀態生長，遠處的花莖或葉莖要做淡化處理來拉開層次，最後對畫面進行修整補充，觀察葉子的間距是否剛好，空隙是否太大。

在這個範例中，左下角的葉子是畫面的「重心」，如果間距太疏會導致整個畫面太過散亂。因為沒有畫線稿，所以整個繪畫過程更為隨機，會有很多地方需要重複「觀察—思考—下筆」這個過程。在觀察之後，我又加入幾片處在更深層次的葉子補充空隙，進一步增加了畫面層次。

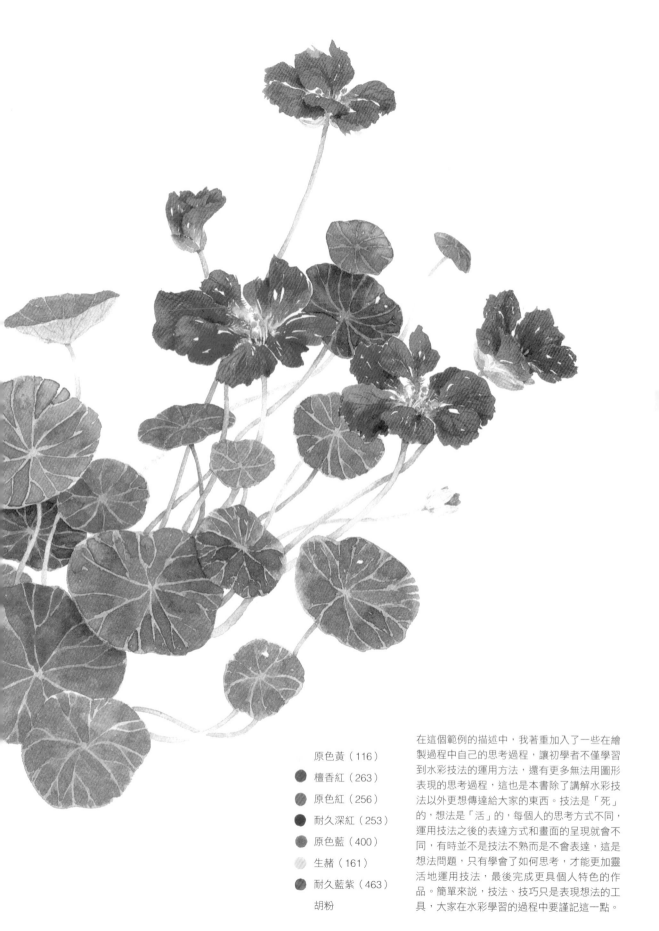

原色黃（116）

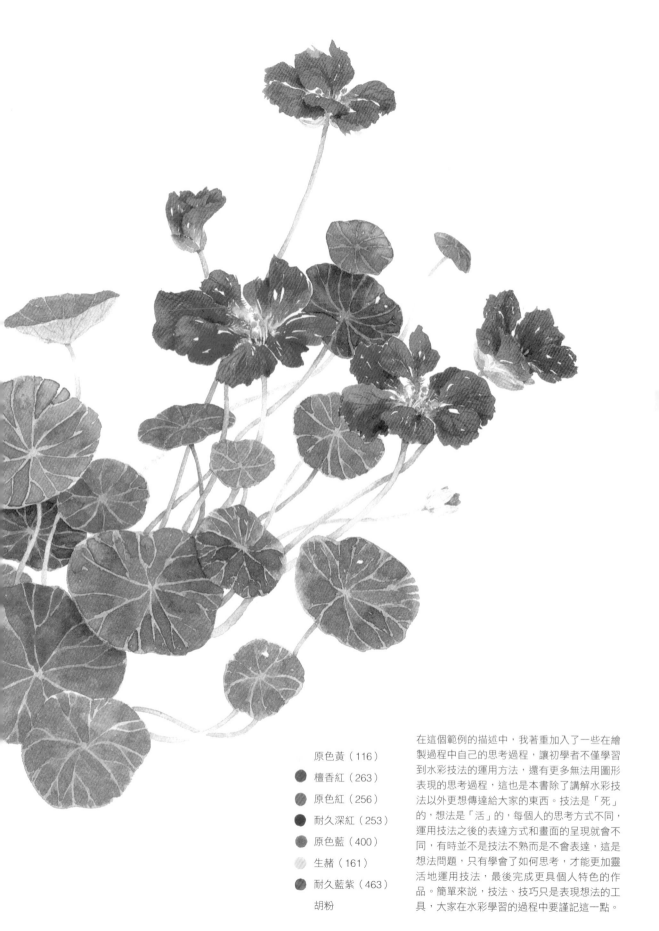檀香紅（263）

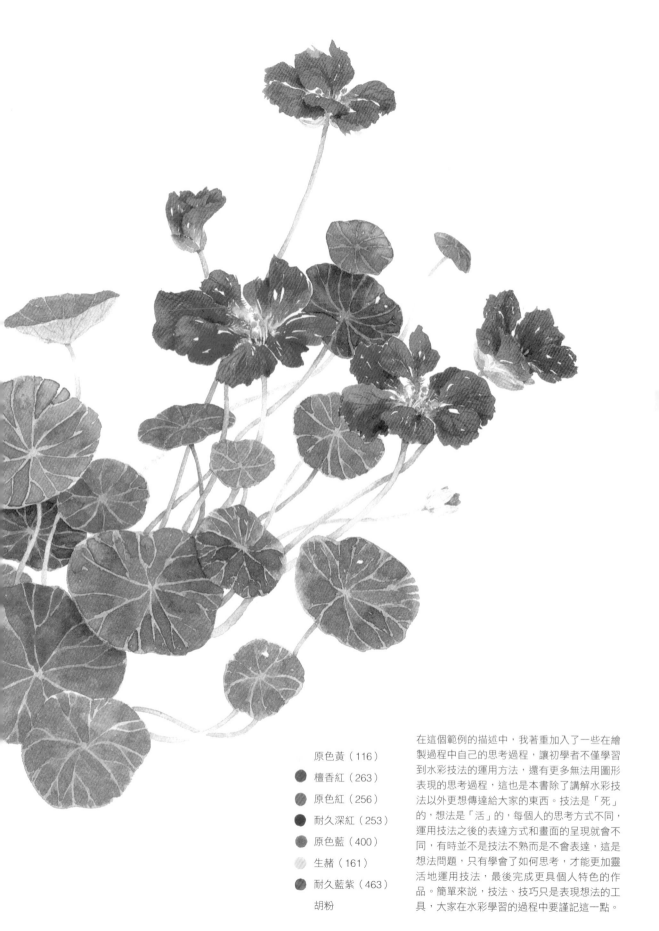原色紅（256）

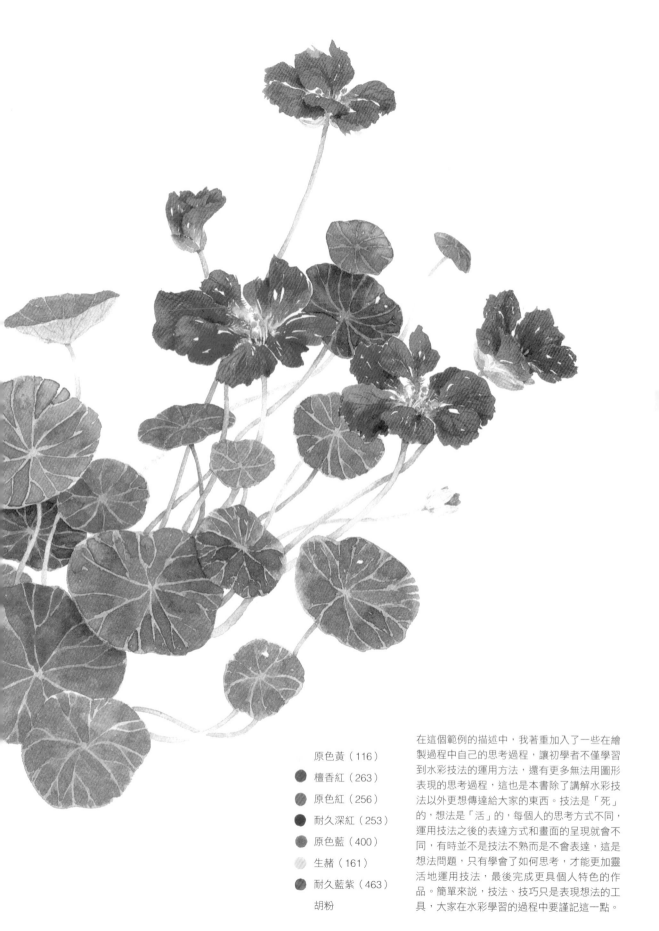耐久深紅（253）

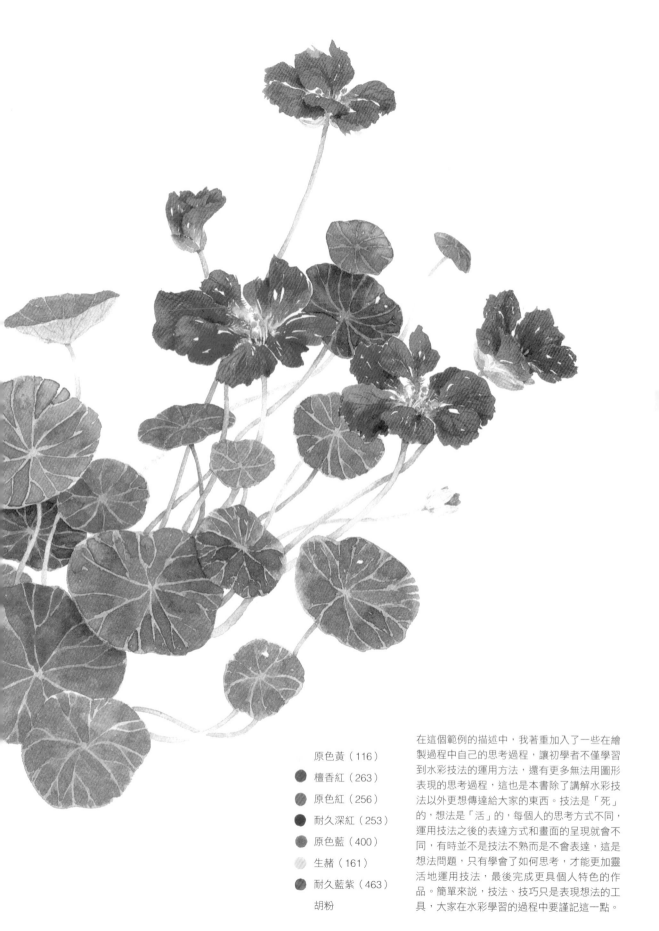原色藍（400）

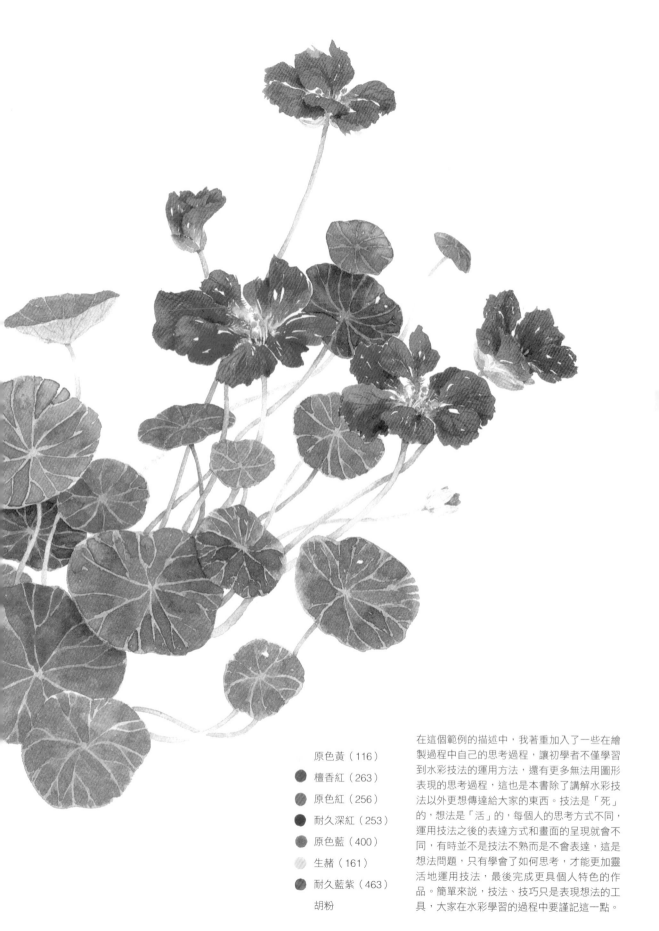生赭（161）

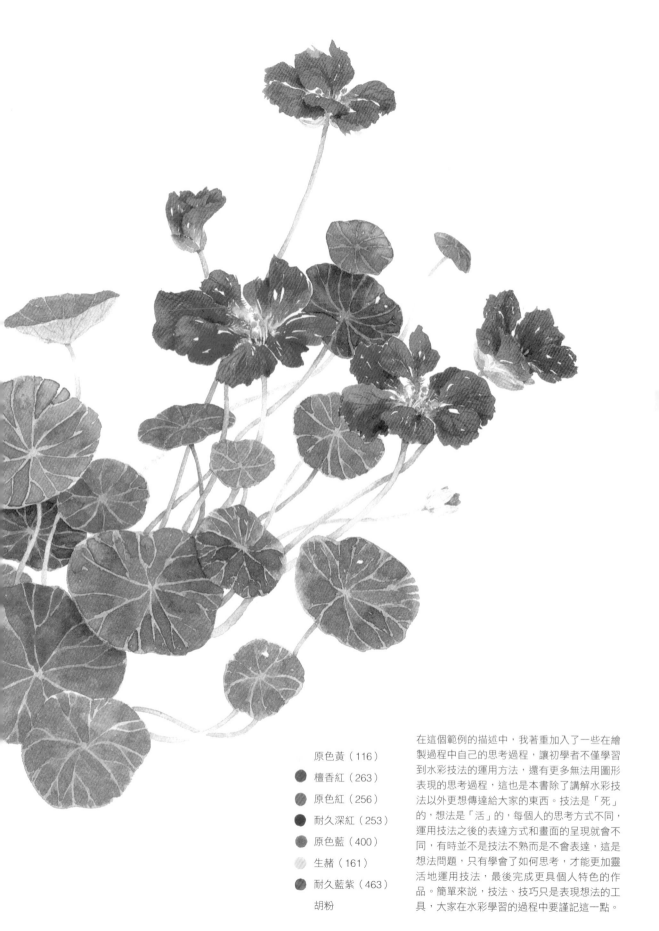耐久藍紫（463）

胡粉

在這個範例的描述中，我著重加入了一些在繪製過程中自己的思考過程，讓初學者不僅學習到水彩技法的運用方法，還有更多無法用圖形表現的思考過程，這也是本書除了講解水彩技法以外更想傳達給大家的東西。技法是「死」的，想法是「活」的，每個人的思考方式不同，運用技法之後的表達方式和畫面的呈現就會不同，有時並不是技法不熟而是不會表達，這是想法問題，只有學會了如何思考，才能更加靈活地運用技法，最後完成更具個人特色的作品。簡單來說，技法、技巧只是表現想法的工具，大家在水彩學習的過程中要謹記這一點。

# Chapter 8
# 累積的創作力

**我理解的創作是將腦海中的事物有機地進行組合，**
**最後形成一幅畫面，並運用技法表現出來。**

這首先離不開素材的累積，其次是線稿、構圖、整合的能力，接下來就是熟練地運用水彩技法，這些都是環環相扣、相輔相成的，缺少任何一個環節，創作都很難完成，所以看似完全脫離素材進行的創作，實則也是日積月累的學習經驗以及素材在腦海中的儲存和轉化，只有不斷地累積，才有爆發的時刻。通過前面各章節的學習，你可能會迫不及待地想要嘗試創作了，那麼就大膽地開始吧！

# 一、創作的主題

創作一般會選擇一個主題，然後圍繞主題豐富畫面。例如，可以畫出自然狀態下各種花卉的組合，或是藝術加工過的園藝花束，亦或是與其他題材的事物進行結合，也可以是一組植物生長階段的定格等等。當然，你也完全可以只畫一枝花，只要賦予了畫面一定的藝術感覺，表達出個人的想法，都能成為自己創作的作品，相信當你看到屬於自己的作品誕生時，會非常欣喜和滿足。

Tips

有的初學者技法逐漸純熟，卻很難完成作品創作，建議當你無法畫出滿意的作品或腦海中沒有東西可畫的時候，不妨開始一些前面的準備工作，練習、思考、蒐集素材都是很好的能量累積，等到創作熱情高漲時，自然就會有奇妙的想法迸發出來，推動你順利地完成作品，請相信自己。

同屬綠植的盆栽組合可以作為一個系列的小作品

# 二、創作的形式

創作絕不是簡單地表現熟練的技法或單純地表現實物，創作可以是瀟灑的、安靜的、大膽的、隱晦的，各式各樣沒有框架，但是有一點，那就是都需要經過思考處理。思考處理的內容可以是關於主題、顏色、形體、表現方式、構圖等等，初學者應該有意識地練習思考，以便找到最適合自己的創作形式。

# 三、如何保存作品

完成的水彩作品需要妥善保存才能維持長久，在繪製作品時首先要使用耐光性和穩定性高的水彩顏料和無酸的水彩紙，這是保證畫作顏色長久鮮豔的根本。完成的作品在有條件的情況下最好先留一份電子掃描檔，然後將作品放入防潮袋，注意不要將兩幅畫正面相對，密封後存放在沒有陽光直射的乾燥暗處即可。

# 四、展示作品

挑選幾幅滿意的作品展示出來，畫幾幅簡單的水彩花卉作品來裝飾自己的家，一定很溫馨。在展示作品時需要注意以下幾個方面：

● 水彩紙表面會有凹凸紋理，不建議長期暴露在空氣中展示，最好裝入合適的相框並且附帶透明玻璃隔絕灰塵。
● 普通的展示可以使用普通的玻璃或者樹脂玻璃，如果是較為嚴謹的裝裱，則需要使用有隔絕紫外線功能的玻璃。
● 相框一般選擇原木框、白色框或者黑色框，不太建議使用太過豔麗的彩色框。

## 將不平整的作品撫平

一開始沒有裱紙的水彩作品都或多或少會有凹凸不平的現象，若想裝入相框展示，最好將作品重新撫平。

a. 這幅一開始沒有裱紙的作品，畫好之後因為畫面中水色不均而產生褶皺。

b. 用噴霧瓶將作品背面噴濕潤。

c. 用紙巾將背面整體覆蓋。

d. 用大於作品的平整硬物壓實，等待完全乾燥。

e. 水分蒸發之後，作品就變得較為平整了。

# 本章示範：孤挺花

植物擁有安靜的美，在花卉主題中我偏愛描繪它們展開的姿態，對於已經能夠熟練掌握水彩技法的人來說，完成這個作品的難點往往是在線稿階段，只有先確定出優美的線稿（或者草稿），才能進行第二步水彩的暈染。平時要通過觀察和記錄，不斷修正草稿，才能得到滿意的線稿。在畫線稿的過程中，通常伴隨著對畫面構圖的處理，這個範例中的孤挺花調整了角度，避免了現實中過於豎直的形態，去掉了過長的花莖，以特寫構圖的形式呈現，使主題更加突出。

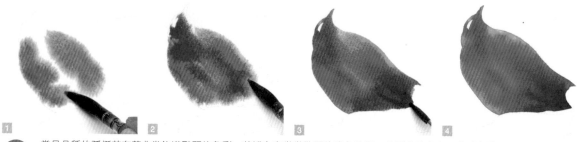

顏料：美利藍

畫紙：法比亞諾純棉水彩紙 細紋 300 公克

畫筆：達芬奇 428（1 號）、達芬奇 V35（5 號）、HABICO 120（6 號）

**Tips**

範例使用的畫紙尺寸為 30cm x 20cm，畫面內容幾乎佔滿整張畫紙，特寫構圖所畫區域較大。

**A** 常見品種的孤挺花有著非常飽滿豔麗的色彩，花瓣上有微微散開的暗色紋理，花瓣中線上有一條淺色的脈紋，這些都是孤挺花的特點，畫出這些特點就能相對準確地表現孤挺花的美了。在畫面中有兩朵孤挺花，設定左側的偏紅，右側的偏粉紅，兩朵花需在色彩的統一中尋求變化。首先用清水刷濕一片花瓣，趁濕暈染玫瑰色澱，然後將檀香紅暈染在中間區域，根據線稿能夠看出這片花瓣的層次是在後面，所以還要在右側的花瓣陰影位置暈染耐久深紅，這些顏色的下筆方向都是由花瓣尖端往根部畫，能暈染出自然的長條色帶效果，這也是本示範的練習重點。

**Tips**

玫瑰色澱（182）是美利藍水彩的一款顏色，與原色紅差異並不大，只是玫瑰色澱比原色紅更濃郁。通常我只有在要表達特別純粹的粉紅色時才會使用玫瑰色澱，平時的作品中使用原色紅就足夠了，大家靈活使用自己現有的顏料即可。

**B** 分區域繪畫能夠得到清晰的邊界，但是色彩和光源方向等因素都要整體考慮。前面一片花瓣乾透之後，畫這片有翻捲結構的花瓣，暫且把它當作一片「紅色的葉子」也許更容易理解。在刷濕的紙面上暈染玫瑰色澱和檀香紅，在靠近花蕊的區域暈染少許橙色，之後用畫筆幫助顏色融合和銜接。

**Tips**

在一個很小的區域內，想要暈染幾種顏色並且保持各自的擴散狀態是不太容易做到的，經常會出現雖然暈染了幾種顏色，可擴散後都混在一起的情況。解決這個問題的辦法有兩個，一是減少水分，減弱擴散能力，從而縮小擴散範圍；二是擴大暈染面積，用稍大的畫紙畫大一些的線稿。第一點初學者並不容易掌握，往往沒來得及畫好，色塊就乾了，第二點相對容易，這個範例中花朵內的細節較多，畫大一些，不要勉強自己在很小的區域內刻畫細節。

中間的紋路

中間的紋路

2

3

C 接下來的底色暈染基本都是使用同樣的方法和顏色，分區域暈染出清晰乾淨、層次分明的邊界。孤挺花花瓣中線上一般會有一條或長或短的紋路，在暈染底色時要有意識地在紋路位置上使用稍淡的顏色，大致預留就可以，後面步驟中還會對花瓣進行刻畫，紋路會顯得越來越明顯。

1

D 右側孤挺花的角度相對來講比較朝正面，能夠看到花蕊深處的細節，在顏色的處理上稍微複雜一些。花蕊深處偏黃綠色，這是有些衝突的配色，我決定遵照現實的情況，如實地表現出花蕊深處的黃綠色。畫這一步時我保守地減弱了色彩的飽和度，防止過於濃豔而造成與之後畫入的紅色系太衝突的情況，等到紅色的底色暈染之後，再根據對比做出調整（詳見步驟 N）。首先在花蕊區域刷水，然後暈染稍淡的黃綠色（原色黃加少許耐久深綠），用乾淨畫筆將顏色往花瓣中線的紋路位置和花蕊區域上暈染。

**Tips**

選取紅色系的孤挺花就必須要在畫面中處理好紅色與綠色花莖的顏色對比衝突，在不降低其中一種色相飽和度的前提下（降低後會讓畫面看起來比較灰暗），我選擇增加其中一個色相的面積，同時減少另一個色相的使用面積，這也是處理互補色在同一畫面中的常見方法。在範例中，孤挺花花朵是紅色系，花莖和葉子是綠色，於是我使用特寫構圖，減少花莖的面積，去掉葉子部分，除了更加突出主題以外，紅色的佔比很大，而綠色只存在於少部分花莖和花蕊附近，佔比很小，如此便減弱了紅綠色的對比衝突。

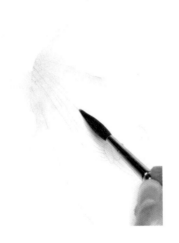

E 等綠色部分乾透之後，重新在花瓣上刷水，用淡的檀香紅暈染並避開之前畫好的黃綠色的中間紋路，然後暈染玫瑰色澱，等水膜處於有反光但是不積水的情況時，將濃郁的檀香紅以畫散開線條的方式暈染進去，顏色會擴散開，但不會混在一起，能夠形成非常漂亮的條紋效果。過程中如果紅色部分遮蓋了中間紋路，可以趁還濕潤時，立即用乾淨的畫筆吸掉水分，用擦洗的方式處理。

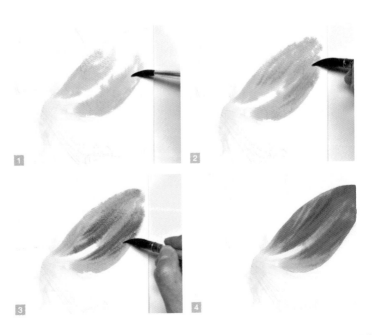

1

2

3

4

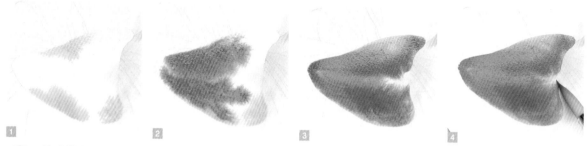

① ② ③ ④

**F** 這片花瓣是翻捲的角度，部分的中間紋路是看不到的，露出來的部分只暈染了一點點紋路的黃綠色，刷水之後用淡的檀香紅畫在花瓣兩側，然後銜接玫瑰色澱和濃郁檀香紅，在靠近中間紋路的位置時用濕潤乾淨的畫筆幫助暈染融合。

① ②

**G** 孤挺花朝下生長的這片花瓣會相對窄小，中間的紋路大多被花蕊遮擋，刷水後暈染玫瑰色澱和檀香紅，用耐久深紅畫出花蕊下方的影子，這片花瓣被分割成幾個小區域，只要用色一致，色彩連貫，一塊一塊畫完就是一個整體的感覺。

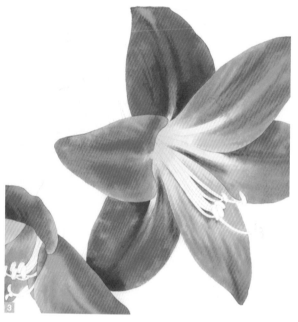

③

① ② ③

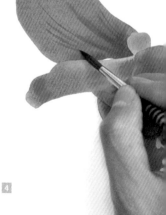

**H** 底色完全乾透後進行紋理的疊加，用乾淨的只有少許水分的畫筆，在即將畫入紋理的路徑上快速抹一下，使畫紙微微濕潤，然後馬上將耐久深紅畫上去，便會形成稍微散開的自然紋理，同時配合乾淨的畫筆做適當暈染。這個疊加層在畫面中較為顯著，想要畫得自然，暈染時盡量不要大力摩擦紙面，紋理在中間紋路的兩側，向花瓣兩側微微散開，兩層疊加之後，中間紋路的效果更加明顯。

④

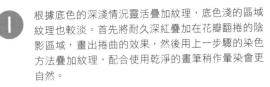

根據底色的深淺情況靈活疊加紋理，底色淺的區域
紋理也較淡。首先將耐久深紅疊加在花瓣翻捲的陰
影區域，畫出捲曲的效果，然後用上一步驟的染色
方法疊加紋理，配合使用乾淨的畫筆稍作暈染會更
自然。

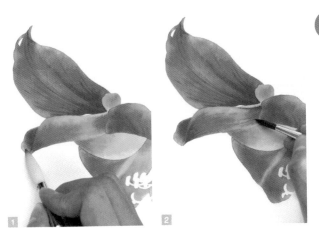

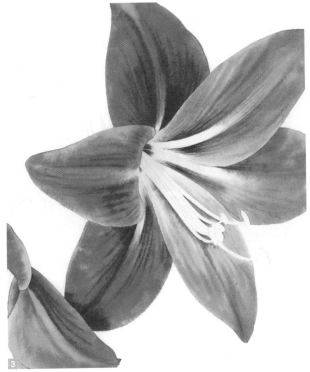

用耐久深紅將幾片花瓣的紋理疊加完成，花蕊的深
處有一塊紅色的斑塊也用耐久深紅暈染，這是有些
孤挺花品種的特點，在這個範例中，我畫上這個色
塊主要是為了突顯出花蕊的邊緣。在疊加紋理的過
程中，要時刻觀察整體效果，還要考慮底色的不同
情況，如果底色上條紋暈染得很明顯，第二層就不
用疊加過多的紋理，如果底色比較均勻，第二層要
適當地多畫一些。

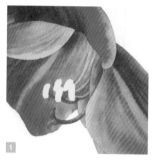

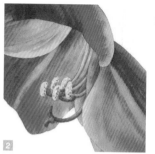

K 花蕊的顏色與花瓣色彩相近，靠近花朵深處偏黃綠色，往外伸展呈現橙紅色，左邊的花朵的角度比較側面，基本上看不到花蕊的深處，也就無需暈染黃綠色了。用淡橙色作為花蕊的受光面，用耐久深紅作為暗面，先大致暈染一層，然後再用耐久深紅疊加刻畫，之後用原色黃和火星棕（或熟赭）刻畫花藥。

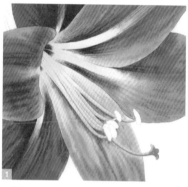

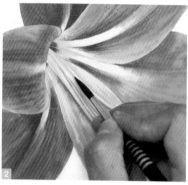

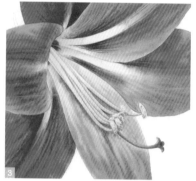

L 用淡橙色和耐久深紅畫出花蕊的底色，用乾淨畫筆幫助暈染，花蕊的紅色部分和之前的黃綠色不要過多地疊加在一起，然後用耐久深紅疊加出花蕊紅色部分的立體感，之後用黃綠色加極少耐久藍紫調出稍暗的綠色刻畫花蕊深處，畫出花瓣之間的交疊陰影和花蕊綠色部分的立體感，最後用原色黃和火星棕（或熟赭）畫出花藥。

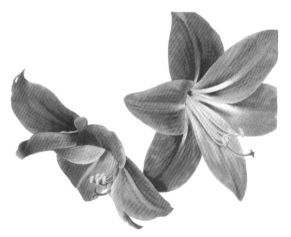

M 在完成花蕊之後，我發現之前保守暈染的黃綠色顯得太灰暗，於是使用了技法章節中講到的「用疊色的方式實現更加飽和的色彩」。在先前的黃綠色基礎上，再統一暈染薄薄的一層黃綠色，邊緣用乾淨的畫筆暈染自然，薄層的疊加不會破壞先前畫好的交疊陰影層次，完成後的花朵整體飽和度更加協調。

N 花朵背後的部分也是紅綠明顯突出的位置，需要遵循「分層疊加，恰好銜接」的想法。首先在花托上暈染黃綠色，靠近花頭顏色減淡，等乾後用耐久深紅從花頭向花托暈染並減淡顏色，讓兩個衝突的顏色不要疊加太多，之後再次疊加一層耐久深紅，使用細碎的筆觸畫出花托上的短斑點，花托整體用色要比花頭正面略深。

1 2 3

◎ 畫面中的主體部分已經完成，剩下的花苞和另一朵花的背面都比較容易畫了。花苞同樣需要紅綠銜接，首先刷染黃綠色，乾透之後再刷水暈染檀香紅，之後用耐久深紅刻畫花瓣包裹的交疊層次，並畫出花瓣上少許的紋理，用暗綠色刻畫花莖的暗面。

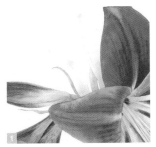

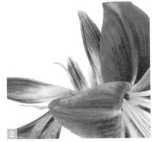

Ⓟ 剩下的部分比較瑣碎，但是技法非常簡單，特別小的花苞還沒有顯現出太多紅色，所以黃綠色的面積稍微大一些。在花苞兩端暈染黃綠色，等乾後在中間部分直接暈染耐久深紅（耐久深紅比檀香紅飽和度低），這樣可以拉開與前面花朵的層次。

1 2

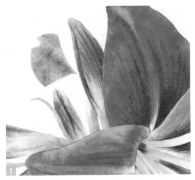

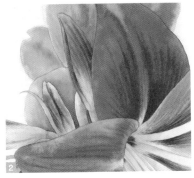

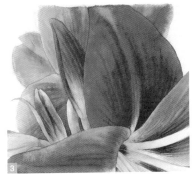

1 2 3

Ⓠ 遠處的花朵部分能夠增加畫面的層次感，用色上整體淡化，以有少許「失焦」的效果更好。首先用淡的原色紅、橙色和檀香紅混合暈染，等色塊即將乾燥的時候，用乾淨的畫筆把色塊邊緣暈開一些，做出少許擴散的效果，用同樣的方法畫出花朵的其他部分，整體顏色柔和一些，之後暈染少許擴散狀的紋理即可。

Tips 這個步驟中想要得到邊緣虛化的效果，也可以在空白紙面大範圍刷水，等水膜乾燥到只有微微潮濕時將顏色暈染進去，色塊會小範圍擴散開，非常自然。

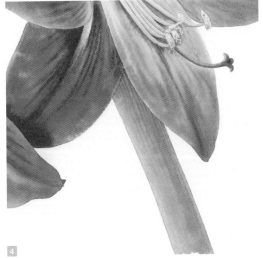

1 2 3

Ⓡ 孤挺花是繖狀花序，由一根較粗的花莖支撐，首先在花莖區域刷水並暈染黃綠色，然後用耐久深綠加極少耐久藍紫調出稍暗的濃郁綠色，暈染在圓柱花莖的暗面和花朵下面的陰影位置，留出反光區域，之後再用濃郁的綠色加少許耐久藍紫調出暗綠色，趁濕勾勒少許花莖上的長條脈絡，筆觸會微微散開形成自然的整體效果。

4

這是一個步驟相對複雜的範例，花朵結構和疊加層次決定了必須仔細且耐心地完成，尤其是在動筆之前，要對色彩的使用和染色的步驟做規劃，這樣才能在濕潤狀態下順利暈染。

作畫的整個過程有些類似感性與理性的結合，感性的部分決定了作品的用色、構圖、美的傳達方式等，理性的部分多在技法的結合、步驟的安排等方面，而前者是需要長時間的累積，後者則可以短時間的掌握。希望當你翻開這本書時，學習的是水彩技法，合上本書時，收穫的是對美的追求，以此共勉。

孤挺花裝框效果

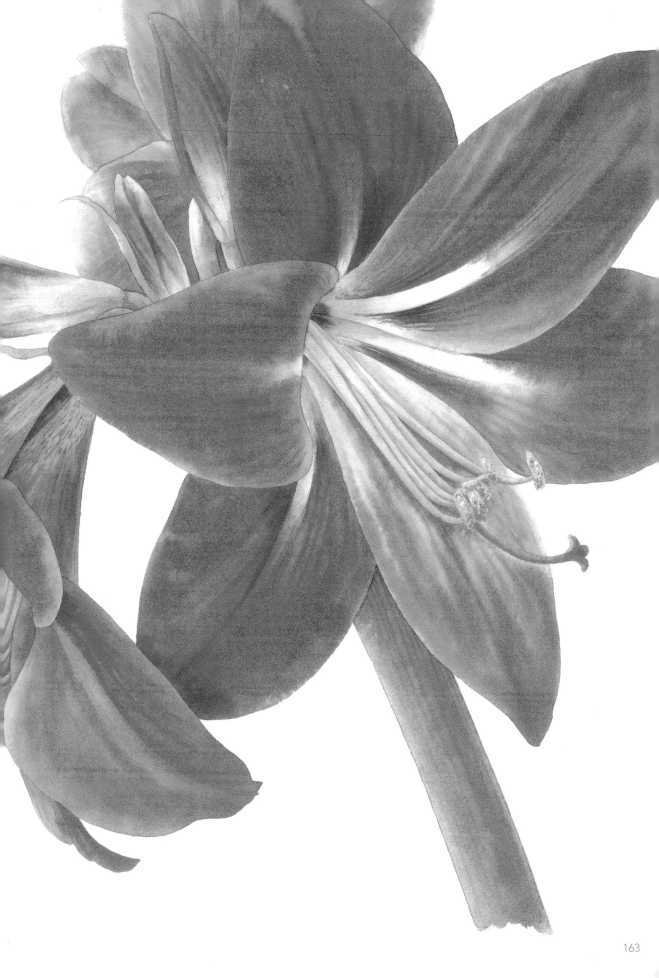

## 後記

**在完成這本書稿之後，我獨自坐了許久，緊繃了近十個月的神經終於放鬆下來。回想這本水彩教學書的成書過程，恰如十月懷胎，感慨良多。**

我愛花，也愛養花。曾經用一日日、一月月、一年年的時間慢慢經營起來的自己那片花園小天地，已然能夠在春風拂過的季節帶給我無限驚喜。它們有的隨遇而安，自顧自地隨性而開；有的轟轟烈烈地開一樹，再轟轟烈烈地落一地……在南方溫暖氣候的滋養下，四季雖在更迭，卻永遠是茂盛自得的狀態。有時我單單是呆坐著看它們，就能花去大半個下午。

「只恐夜深花睡去，故燒高燭照紅妝」「等閒識得東風面，萬紫千紅總是春」「開到荼蘼花事了，絲絲天棘出莓牆」……古往今來有多少是因著自然裡的花生出的佳句！它們絕不僅僅是在感嘆花事之美，而且在褒揚草木生命的頑強與驚豔。自然的造化之下，我們忽視了的植物們用自己的努力，呈現出它們最旺盛的狀態，積極地、毫無保留地，又近乎完美地生長著，我想，這不正是我們面對生活應有的態度嗎？於是在觀察和記錄各種的花草之餘，我也樂意去蒐集廣闊天地裡的植物，那些平日裡未曾留意的路旁小花，或是旅途中出現在燦爛笑臉旁的優美枝芽，都能成為我繪畫的素材。我用水彩和畫紙留下它們最絢爛的瞬間，更想借此讓你也停下匆忙的腳步，一同發現、欣賞、描繪這生命的張力，若能為你的生活增添色彩與樂趣，真是本書成書的最大幸事。

與花草的對話多了，我愈加瞭解這些安靜夥伴的脾氣秉性，也許正是無數與花草為伴的日子，才促使我想要完成一本以花草為主題，來承載水彩技法的教學書。我想告訴大家的並不僅僅是「如何畫」，更是如何欣賞草木之美，讓初學水彩的朋友有系統地瞭解我的觀察方法和繪畫技巧，把單純的「示範臨摹」變成一種賦予情感的「帶入式的美的體驗」。於是，和編輯老師反覆斟酌商量，確定大綱，修飾細節，努力使整本教學書呈現出容易閱讀和便於理解的學習步調。

在不斷摸索和累積水彩技法的過程中，我尋求到一系列自己的方式和方法，我在這部書中將這些點滴積累傾囊相授，並且整理出初學者容易走的彎路和常犯的錯誤，集結成正確提醒記錄在眾多的注意事項中，一起呈現在書裡，希望能有效地幫助在水彩道路上前進的朋友們。

在此衷心地感謝我的主編熬路，責編謝瑩以及所有為了這本書辛勤付出的編輯老師，你們的專業態度讓我欽佩和尊敬，還要感謝我的家人對我無微不至的關心和支持，感謝每一位在我前行道路上給予幫助和鼓勵的你們。

以花為伴的生活還在繼續，心中那片森林亦在不斷開枝散葉……